觀錦看山

湯觀山 攝影印記

IMPRESSIVE SNAPSHOTS OF LIFE BY TONG KOON SHAN

時光荏苒，回顧與湯觀山兄相識至今，已逾四十多年了。

一九八零年，筆者加入了香港中華攝影學會，並參加了該會的會員月賽，當時與湯兄在同一組別比賽，是名副其實的「戰友」，他亦是攝影家馬鈞洪老師的入室弟子。

湯兄熱愛攝影，在國際沙龍及各項公開攝影大賽，屢獲殊榮；其創作多專注於社會寫實，大都以人物活動為對象，他對生活的認知，對現實的感受，對人生探索的觸覺，以其高超的攝影技巧，光影的運用，鏡頭下人物精神面貌，通過其作品，展現在我們眼前。湯兄專業為印刷，得天獨厚，故能遊走於暗房技術與 Photoshop 電腦軟件運用之間，卓然成家，近年他亦於各大攝影學會出任導師，以其所識所學，傾囊相授，甚得學員尊敬及愛戴，期間培育了不少攝影新秀，至今可說是桃李滿門了。

在四十載後的今天，湯觀山兄的攝影作品結集出版，這是他近半世紀在攝影藝術天地裡的匯聚，也是幾十年來他努力不懈耕耘的

藝術結晶，彌足珍貴。筆者有幸先睹攝影集之作品初稿，內容由上世紀七十年代至現今之作品，以有條不紊排序，其涉獵之廣，無論晨昏霧靄，風光芳華，社會百態，難得的是於每類作品均附錄有關之資料，闡述其拍攝資料及電腦軟件製作之要點和技法，圖文並茂，且印刷精美，水準甚高，為一本集合藝術觀賞與攝影教材相應的影集，誠屬難能可貴。

靈犀一點，瞬間永存。歲月並沒有消磨湯兄對攝影藝術的熱愛，近年他仍不斷地在光影的園地尋尋覓覓，攝影使人永遠年輕。衷心期望湯觀山兄不斷有新的精彩作品面世，繼續將其寶貴攝影知識經驗，灌溉新苗。

「觀山依舊在，再度夕陽紅」，與湯兄四十多年摯交，今見其多姿多彩、內容深邃的作品，結集出版，傳承攝影藝術文化同時，亦為後學的借鑑，謹沏數行，用誌感佩。

鍾賜佳

恩典攝影學會永遠榮譽會長
Hon.FGPC Hon.FCPA Hon.FSGPA
Hon.FZYPS Hon.FTPPC Hon.FYPAH FPSK

二零二三年四月

Time flies. I know Koon Shan for more than forty years. In 1980 we were "comrades" participating in monthly competitions of the Chinese Photographic Association of Hong Kong. At that time he was a close student of a famous professional photographer, Master Ma Kwan Hung.

Koon Shan devoted so much to photography that he continuously won awards at International Salons and open competitions. He focuses on character activities in social life. Through his lens, with his high photo techniques, strong feelings and uses of lights, these spiritual outlooks reveal so real in front of our eyes. Koon Shan majors in printing business. This enables him run smoothly in darkroom skills combined with photoshop softwares.

In recent years, he becomes a teacher at several photographic associations, sharing generously all he knows and trained many new "stars". He is well respected and liked! We are now amazed to see Koon Shan's precious photos collected during these four decades, published in this high standard album. Koon Shan's non-stop searches in the areas of light and shadow show his deep dedication to the photo art. I sincerely wish Koon Shan continues with more new creations and trains more new bloods in the photographic world.

May I send my heartfelt congratulations for Koon Shan's publication, with such profound and colourful contents

CHUNG Chi Kai
Honorary Life President, Grace Photographic Club
Hon.FGPC Hon.FCPA Hon.FSGPA
Hon.FZYPS Hon.FTPPC Hon.FYPAH FPSK

April 2023

湯觀山老師四十多年來醉心攝影，其作品題材涉獵甚廣，造詣非凡；近年獲多間攝影學會邀請他出任教席，本人年前有幸跟他進修 Photoshop 課程，他認真毫無保留地傳授，從而建立師友之情。

2021年，恩典攝影學會成立四十周年，會方出版「韶華」大型攝影畫冊以資紀念；本人時任副會長，亦是編輯委員會成員，在影集眾多的作品中，由照片檔案轉換成印刷圖像，至最後正稿，湯老師都給予寶貴的專業意見，在整個流程中，他站在攝影的角度作思考，及其印刷與修圖技藝融會貫通，使「韶華」攝影畫冊的出版能達至盡善盡美，各界均予好評，洛陽紙貴。

此次「觀錦看山」影集付梓，從他的作品體會到其創作的心思和觀察力。深信定能勾起大眾對香港被遺忘的歷史及人文生活的記憶；有幸再次能參與其影集之編輯工作，欣賞其精彩作品之餘，亦獲益良多。

謹此誠摯祝願「觀錦看山 — 湯觀山攝影印記」出版圓滿成功！

吳敬芳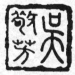

恩典攝影學會會長
圖現社會長
Hon.FGPC Hon.CMGPC EEGPC
FGPC FYMCAPC FPSHK FSGPA
FSAPA FHKCC Hon.EHKCC

二零二三年四月

Master Tong's affection for photography exceeds forty years. He has a wide range of topics and his achievements are extraordinary. I attended his classes on Photoshop in recent years. His serious and unreserved way of teaching built up our friendship.

In 2021, when Grace Photographic Club published its 40th anniversary album, I was their Vice President and a member of the editorial board. Master Tong gave us his valuable and professional advice before print, and the album received good comments from all walks.

From his album, his photos show his creative ideas and his observations. We firmly believe this album will bring back the forgotten history and the memories of the then people's life.

I am lucky to have the chance participate in the edition of this album. While appreciating these wonderful photos, I also gain benefits in learning.

My best wishes to Master Tong for a successful publication.

NG King Fong

President, Grace Photographic Club
President, Photo-In Club

Hon.FGPC Hon.CMGPC EEGPC
FGPC FYMCAPC FPSHK FSGPA
FSAPA FHKCC Hon.EHKCC

April 2023

目錄

自序

本人在香港出生，年幼時家境並不富裕，上世紀七十年代當上柯式印刷學徒，日間工作，為求充實自己，工餘不忘進修，輾轉數十年。

因緣際會，愛上了攝影，八十年代初認識攝影名家馬鈞洪老師，有幸跟隨他學習攝影技藝，從而掌握黑白攝影之「影、沖、放」三部曲的技巧。亦在他悉心指導下，對攝影技藝奠下深厚的基礎，因而不斷獲得多個國際沙龍及公開攝影比賽獎項。屈指數來，馬鈞洪老師已辭世十多年，緬懷昔日亦師亦友之情，歷歷在目，不無感觸。

由於工作上需要，本人對顏色的感覺及掌握，已臻專業水準，而印刷工序變遷到日新月異數碼科技，自己亦不敢怠慢，與時並進，熟習電腦軟件(PS)的運用，加上攝影的構圖美學，與印刷技術和黑房技藝兩方面的概念結合運用，在處理數碼檔案和昔日底片方面，亦趨得心應手。

攝影乃無聲的語言，是透過影像向大眾傳遞攝影者的理念與信息，除了拍攝人們生活的精神面貌外，也留下歷史的見證。有見及此，心裡有著一鼓動力，將本人數十年來所拍攝的拙作結集出版，昔時以菲林拍攝的瞬間，或是近年來用數碼相機攝取的影像；無論滄海桑田，大街小巷，人文地理，城市風光……等，給自己攝影歷程作一總結。而選用的圖片，盡量將拍攝資料及參數列出，令讀者在觀賞圖片，勾起美好回憶的當兒，同時明瞭拍攝時的參數，作為技術上的對照。

　　近年來，曾多次獲邀擔任香港各大攝影學會班組課程導師，由攝影創作技巧以至電腦製作，毫無保留將自己的所學與經驗傳授，期望在傳承技藝的同時，從而達致教學相長的理念。

　　有云「真正的攝影作品不需要言語去說明，而且它也無法用言語說明」，故此，本著「獨樂樂不如眾樂樂」的理念，與大眾分享，拋磚引玉；請各位前輩老師好友，不吝指正，固所願也。

湯觀山

二零二三年四月

I was born in Hong Kong, not from a wealthy family. In the 1970s, I became apprentice in offset printing. For years, I furthered study after work to enrich my knowledge. By chance, I fell in love with photography. In the 1980s, I learned the basic techniques from Master Ma Kwan Hung, a famous photographer, whom I missed so much, not only as my teacher but also as a very good friend. He taught me the three main steps of techniques on how to take, develop and enlarge the black and white photographs. During these years, I continuously won awards from international salons and open competitions.

With the rapid advancement of technology to digital printing, I got the hang of PS, and coupled with my professional standard on visual composition, control on colours, I gradually managed to merge darkroom skills into printing concepts.

Photography is a soundless language. Through images the photographer passes his philosophy and information to the public. Besides the expression of life, it also witnesses the history. It has always been my drive to publish a photo album of what I took and collected during these past forty years, from the then films to now digital cameras. While appreciating the beauty of the photos, they also record our good old memories.

In recent years, I am being invited to teach in courses organised by various photo associations in Hong Kong. Without reservation, I share all my knowledge and experiences, with the hope that while inheriting the skills and art, teaching and learning go hand in hand at the same time.

It is said "real photography does not need language to explain, and it cannot be explained in words". Therefore, with my concept of being much more joyful to share the joy than enjoy alone, I sincerely share my work with everyone, welcome comments from predecessors, teachers and good friends.

TONG Koon Shan
FCPA FGPC Hon.ECPA
APSHK Hon.CPA MH.GPC

April 2023

湯觀山 TONG KOON SHAN Photographic History 攝影歷程

APSHK　Hon.CPA　Hon.ECPA　FCPA　FGPC　MH.GPC

1980	四月中華攝影學會月賽照片丙組	亞軍	
1980	中華攝影學會月賽照片丙組全年總積分	季軍	
1982	香港攝影學會月賽照片甲組全年總積分	亞軍	
1983	中華攝影學會月賽照片甲組全年總積分	冠軍	
1983	沙龍影友協會國際沙龍	黑白照片	港澳最佳
1983	考取中華攝影學會	初級會士	ACPA
1984	考取香港攝影學會	初級會士	APSHK
1985	CANON 亞洲攝影比賽	黑白照片	季軍
1986/7	中華攝影學會	班組進修部主任	
2001	水務署供水150年全港攝影比賽	冠軍/優異	
2003	全港保護瀕危動植物攝影比賽	最有創意大獎	
2010	中華攝影學會國際沙龍	黑白照片	最佳寫實金牌
2011	中華攝影學會國際沙龍	黑白照片	最佳寫實金牌
2011	中華攝影學會國際沙龍	彩色照片	PSA銀牌
2011	中華攝影學會國際沙龍	黑白照片	PSA銀牌
2011	榮獲香港中華攝影學會	名譽會員	Hon.CPA
2011	香港攝影學會國際沙龍	彩色照片	PSA金牌
2013	中華攝影學會國際沙龍	榮譽展覽者	Hon.ECPA

2013	中華攝影學會國際沙龍	彩色照片	FIAP金牌
2013	香港攝影學會國際沙龍	黑白照片	PSA銀牌
2015	四海同心盃傳統獅藝全港公開攝影比賽		冠軍
2017	香港攝影學會國際沙龍	黑白照片	PSA銅牌
2017	香港攝影學會國際沙龍	彩色投射	本會銅牌
2017	中華攝影學會國際沙龍	黑白照片	本會金像
2018	中華攝影學會國際沙龍	黑白照片	最佳寫實金牌
2018	中華攝影學會國際沙龍	黑白照片	PSA銀牌
2018	中華攝影學會國際沙龍	黑白照片	PSA優異帶
2018	考取中華攝影學會	高級會士	FCPA
2019	恩典攝影學會國際沙龍	黑白投射	PSA優異帶
2019	恩典攝影學會國際沙龍	黑白投射	本會優異帶
2019	中華攝影學會國際沙龍	彩色照片	FIAP銀牌
2019	香港攝影學會國際沙龍	黑白照片	全套最佳作品
2020	香港攝影學會國際沙龍	黑白投射	本會優異
2020	香港攝影學會國際沙龍	旅遊攝影(投射)	本會優異
2020	考取恩典攝影學會	博學會士	FGPC
2021	榮獲恩典攝影學會	榮譽會員	MH.GPC

Victoria Peak Garden HK 1980 山頂公園

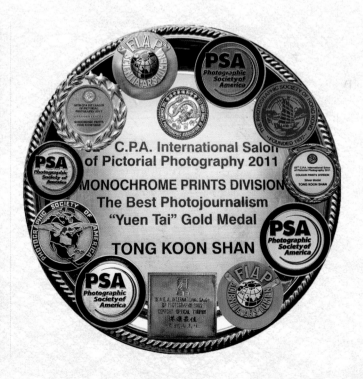

6x7 B&W
Negative

我的小丫頭

攝影：馬鈞洪老師

拍攝地點：金馬攝影（灣仔克街）

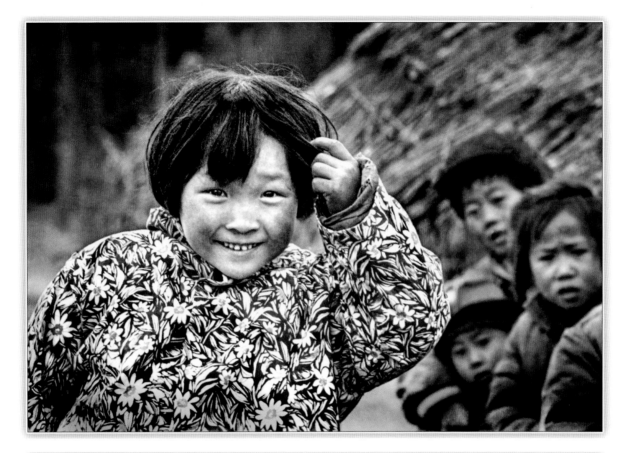

新衣裳

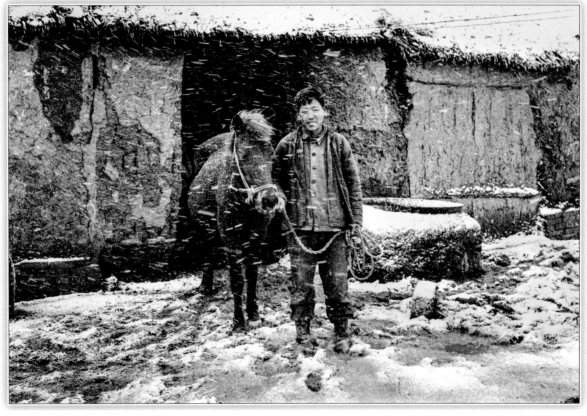

好搭檔

135 B&W Negative　　　Anhui Province China 中國安徽省懷遠縣龍崗關廟大隊 1978

13

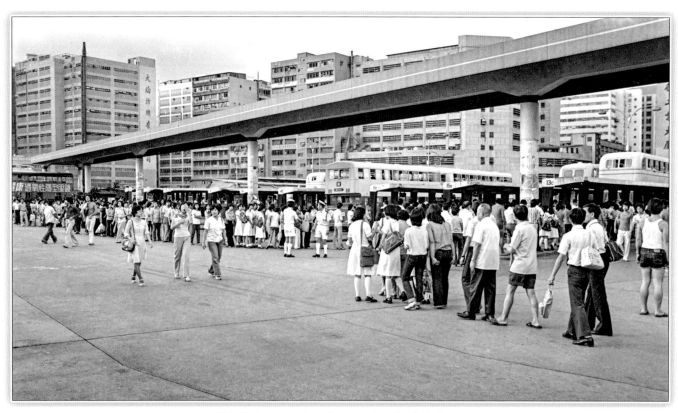

135 B&W Negative Kwun Tong Ferry Pier HK 觀塘碼頭 1979

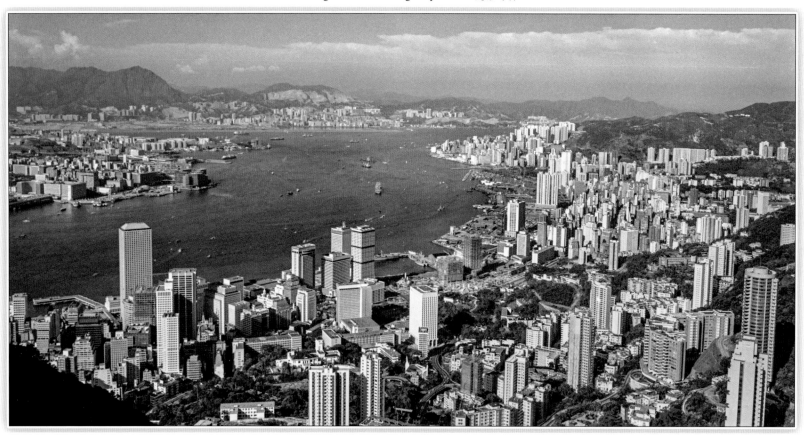

135 B&W Negative Victoria Harbour HK 維多利亞港 1979

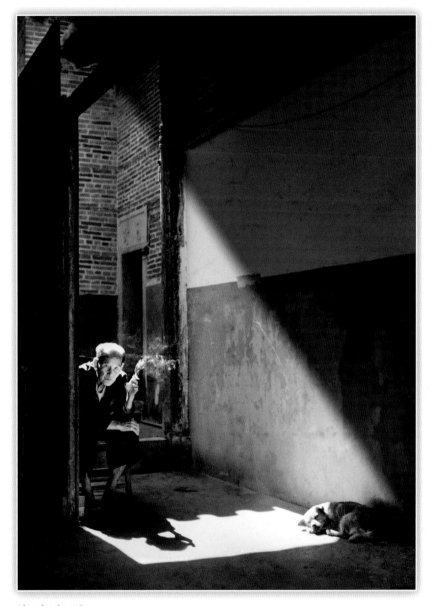

悠然自得　　　　　　　　　　　　　　　Tsang Tai Uk 曾大屋

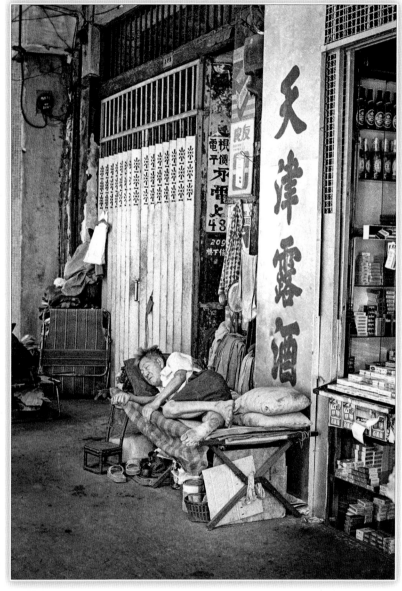

有瓦遮頭　　　　　　　　　　　　　　Hollywood Road 荷李活道

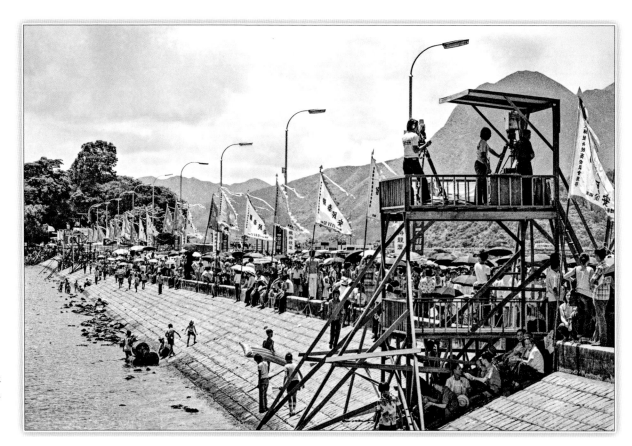

Yuen Chau Tsai
元洲仔龍舟比賽
佳視電視臺直播

端陽佳節

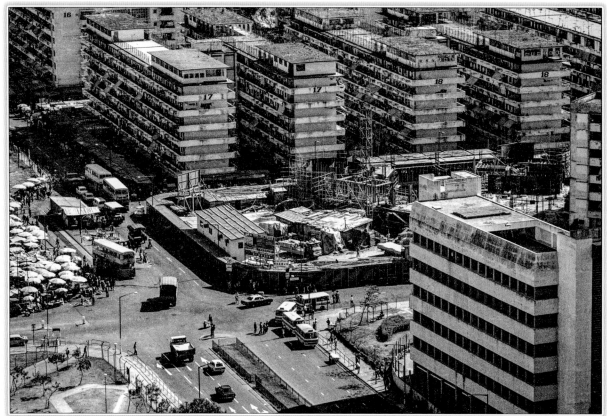

Chai Wan
柴灣

柴灣邨

135 B&W Negative HK 1978

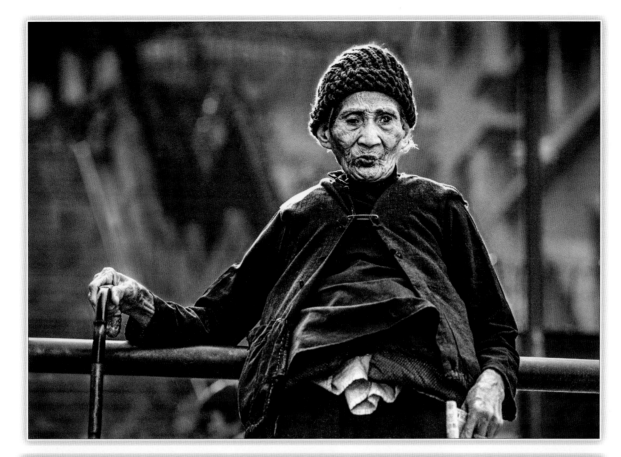

Hollywood Road
荷李活道

孤獨晚年

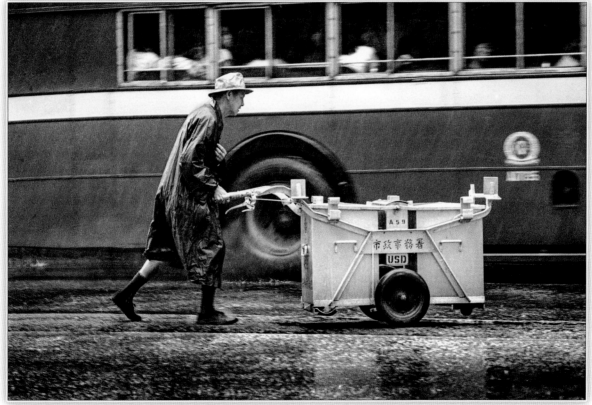

Nathan Road
彌敦道

雨淋日曬

135 B&W Negative HK 1979-1982

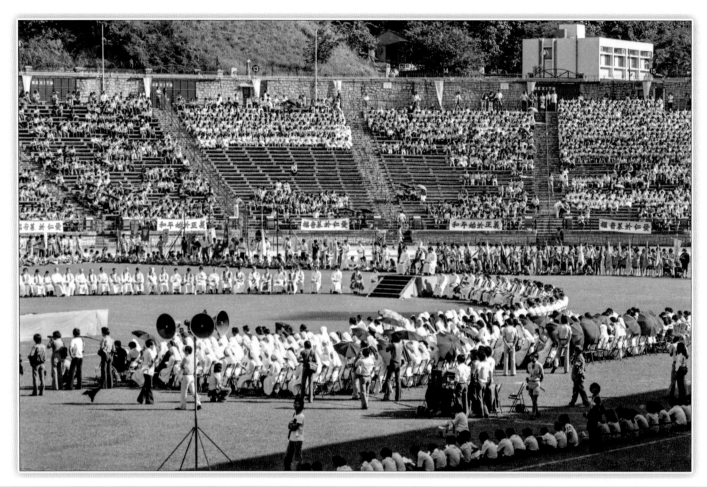

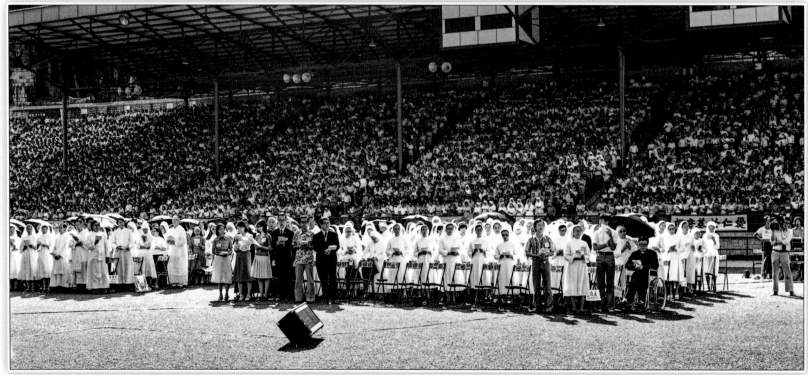

135 B&W Negative Government Stadium 政府大球場 1979

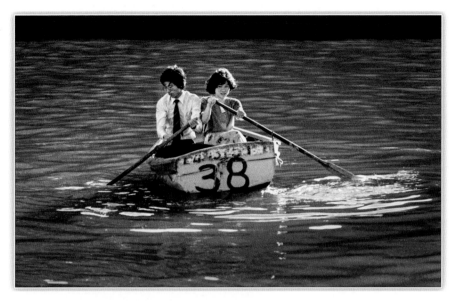

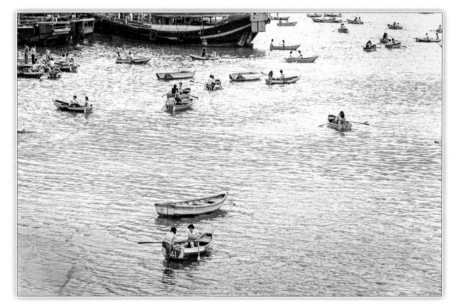

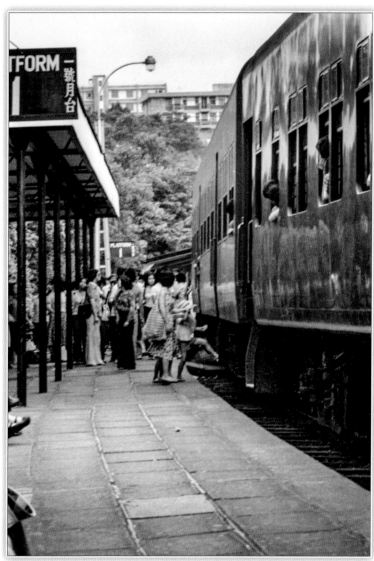

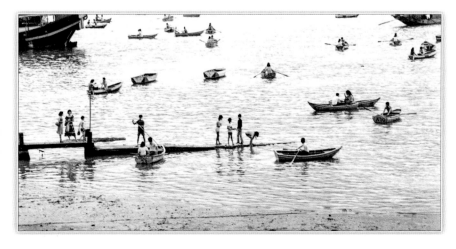

135 B&W Negative Ma Liu Shui (University Station) HK 馬料水（大學站）1978

19

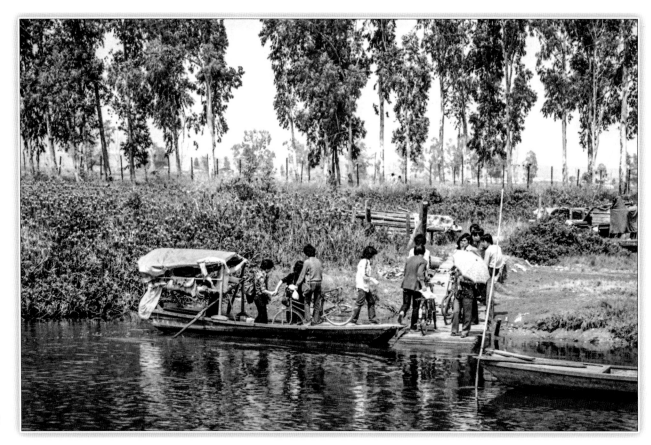

Nam Sang Wai
南生圍

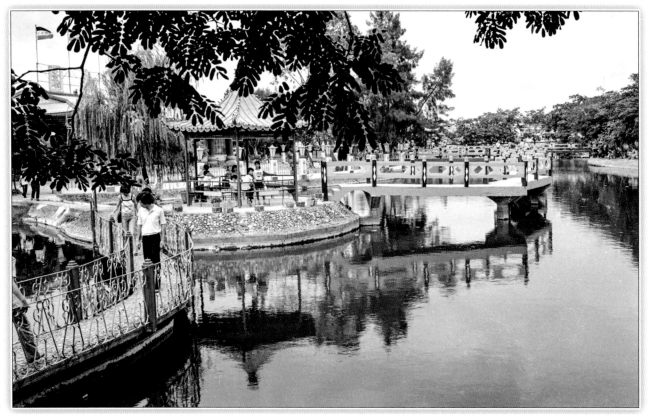

Tai Yuen Fishery
Garden 泰園漁村

135 B&W Negative HK 1979-1981

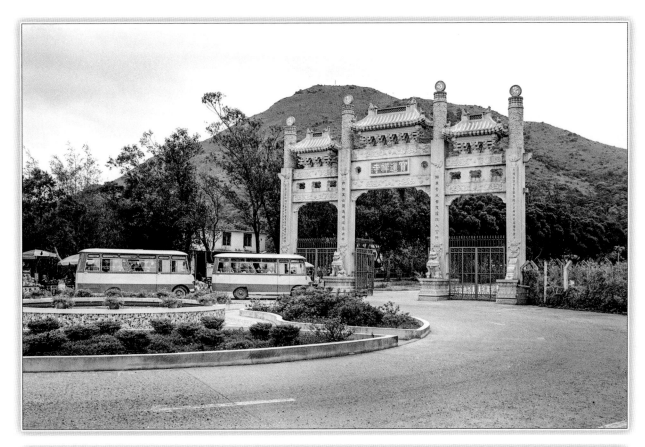

Po Lin
Monastery
寶蓮禪寺

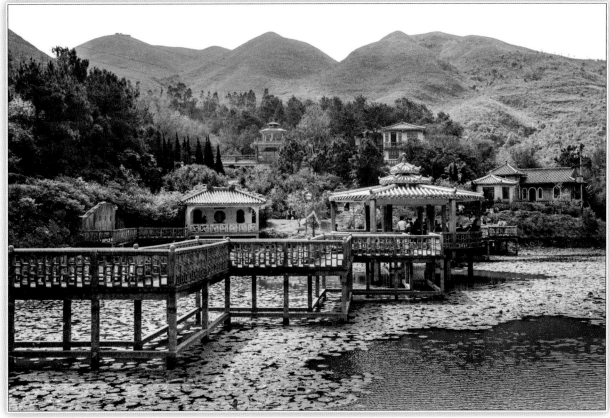

Lung Tsai Ng Yuen
龍仔悟園

135 B&W Negative HK 1979

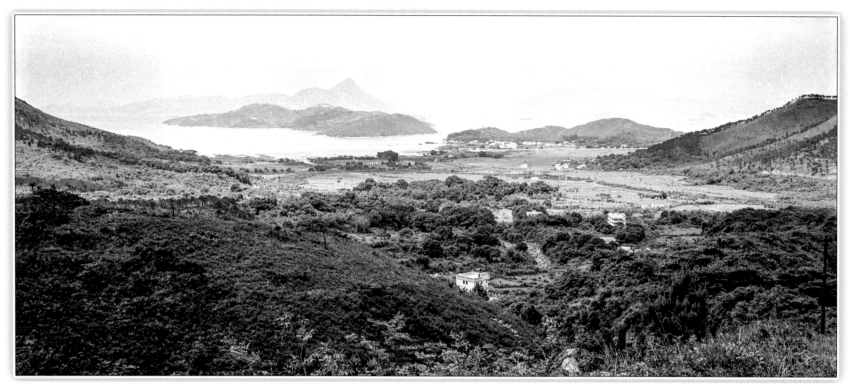

Tung Chung/Chek Lap Kok 東涌/赤鱲角

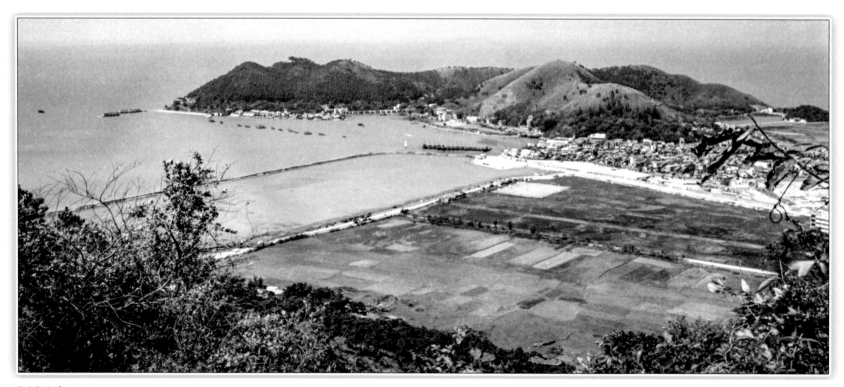

Tai O 大澳

135 B&W Negative Lantau Island HK 大嶼山 1979

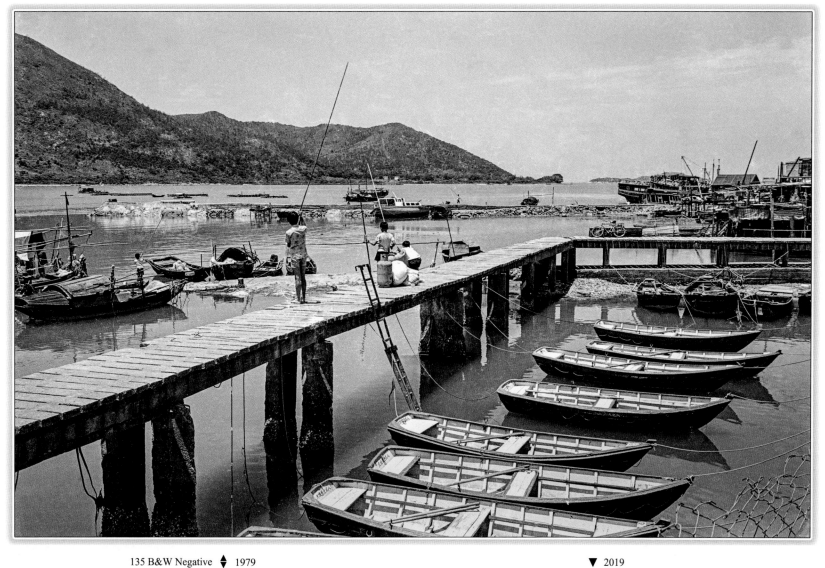

135 B&W Negative ◆ 1979　　　　　　　　　　　▼ 2019

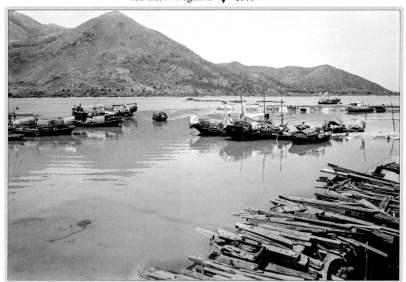

Tung Chung Public Pier HK 東涌公眾碼頭

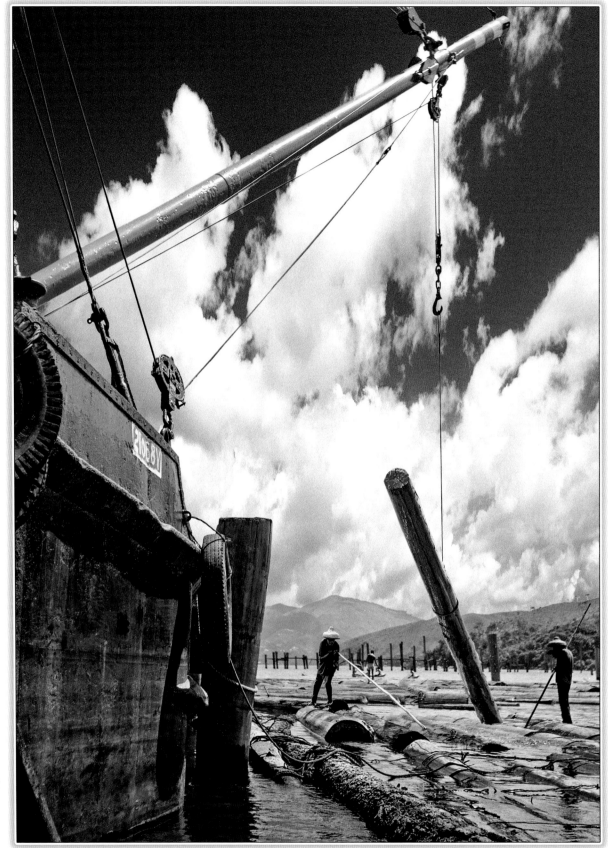

Lens 75mm 6x6 B&W
Negative Yam O HK
大嶼山 陰澳 1980

選材

2011 中華攝影學會國際沙龍黑白照片組 最佳寫實金牌

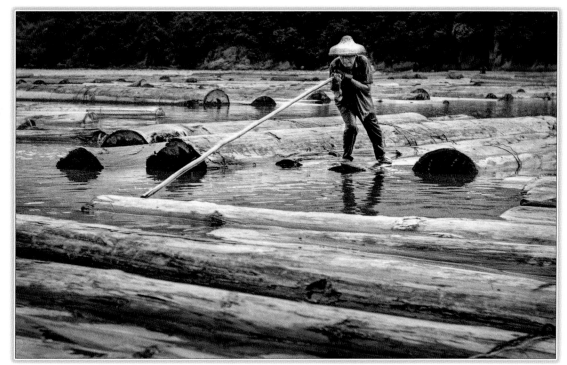

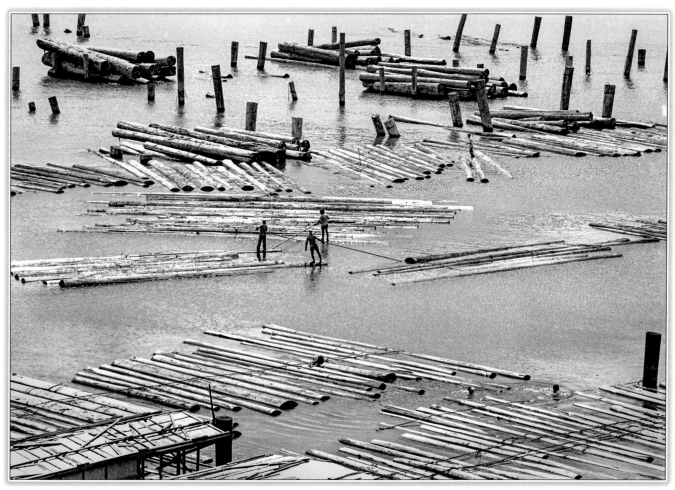

135 B&W Negative Yam O HK 大嶼山 陰澳 1980

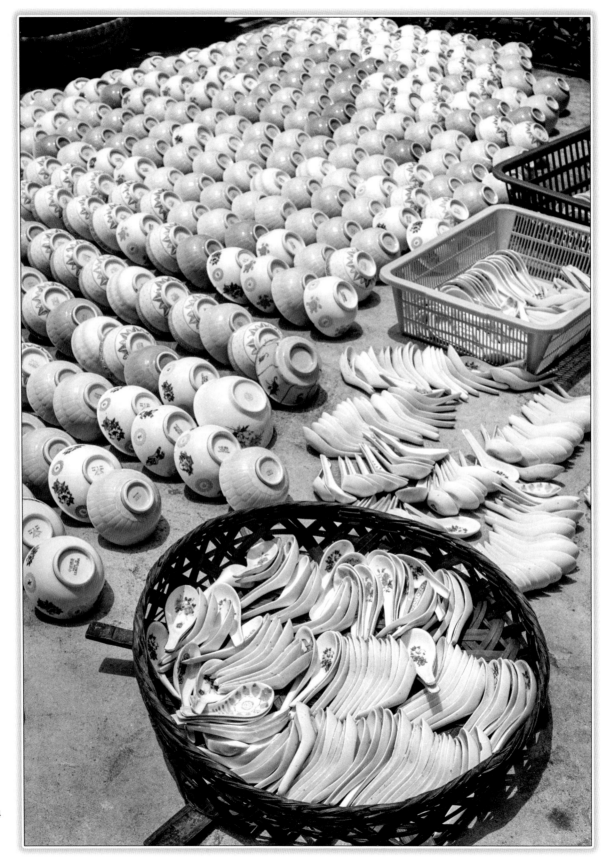

Lens 75mm 6x6
B&W Negative
Tai O HK 大澳 1984

最佳拍檔

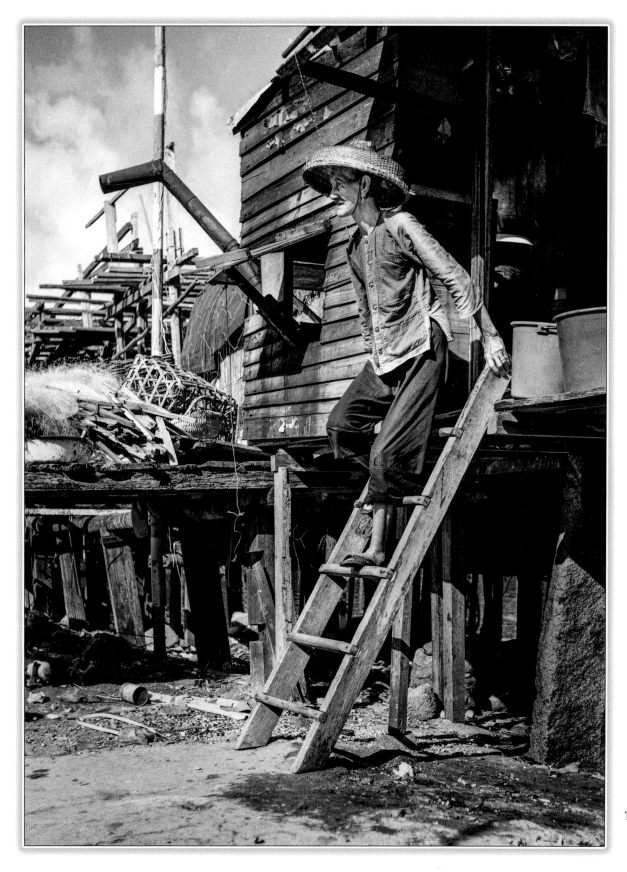

Lens 75mm 6x6
B&W Negative
Tai O HK 大澳 1984

大澳居民

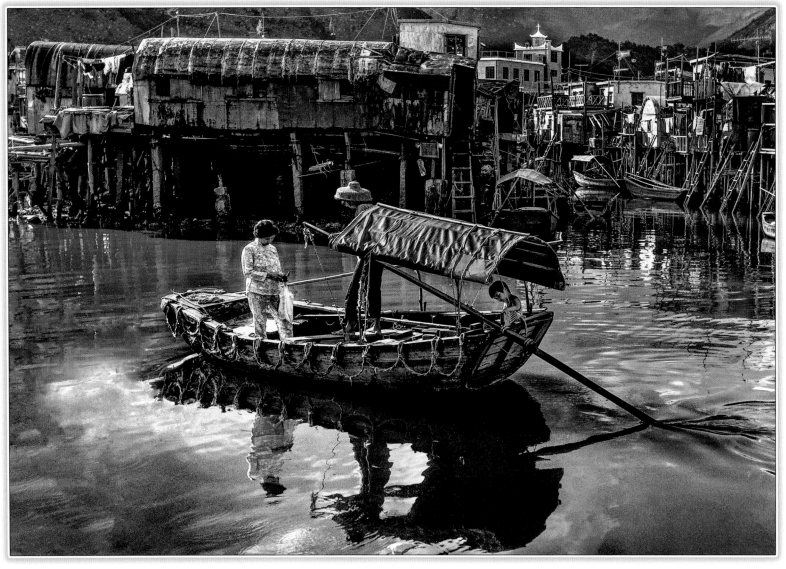

大澳水鄉 Lens 75mm 6x6 B&W Negative Tai O HK 大澳 1982

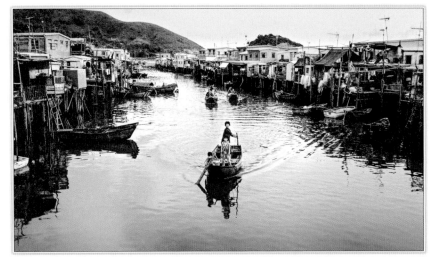

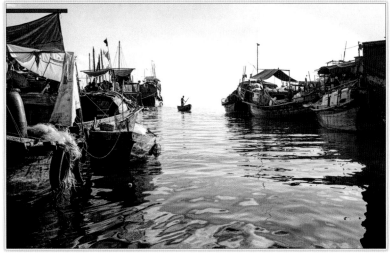

135 B&W Negative Tai O HK 大澳 1979-1984

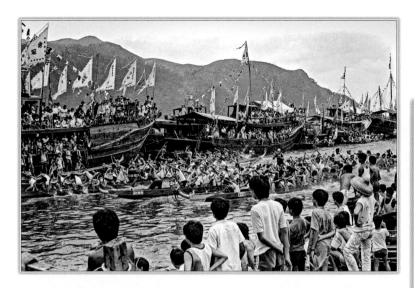

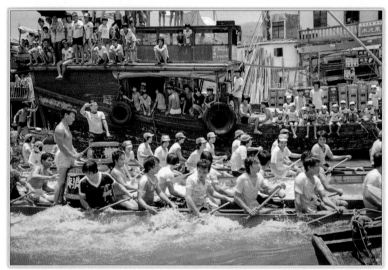

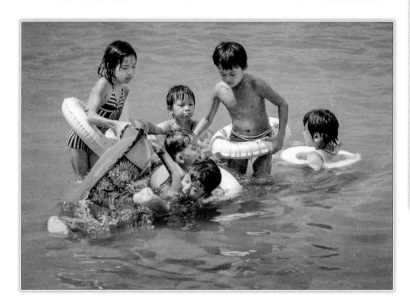

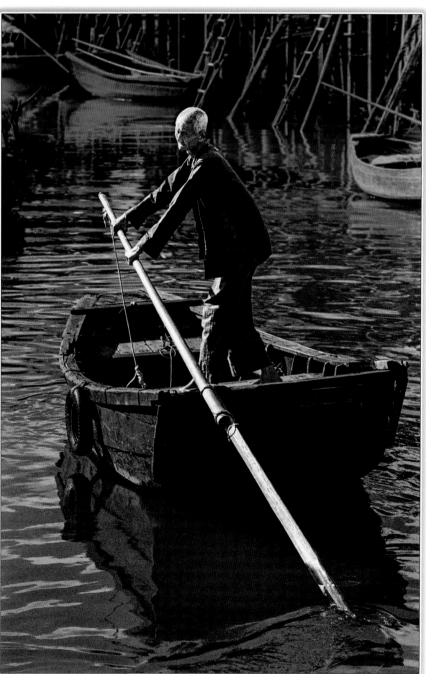

（局部中途曝光）**心事重重**

135 B&W Negative Tai O HK 大澳 1979-1984

135 Color
Positive

多勞多得

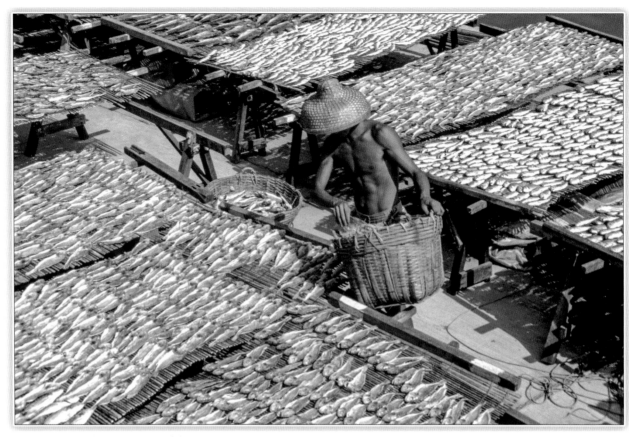

Lens 75mm 6x6
B&W Negative

曬鹹魚

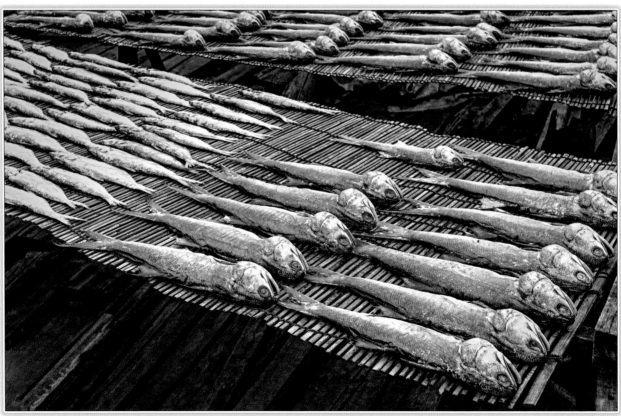

Tai O HK 大澳 1979-1984

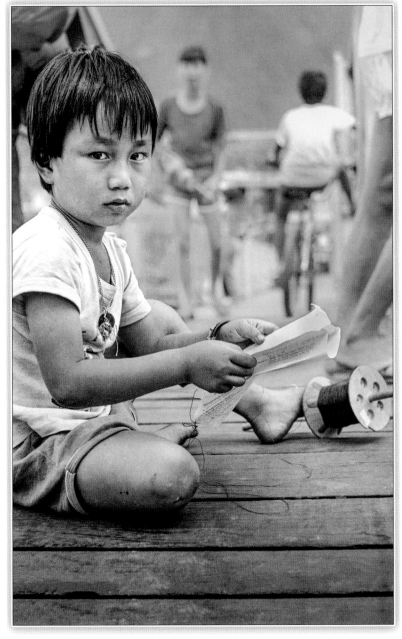

Lens 75mm 6x6 B&W Negative

自製紙鳶

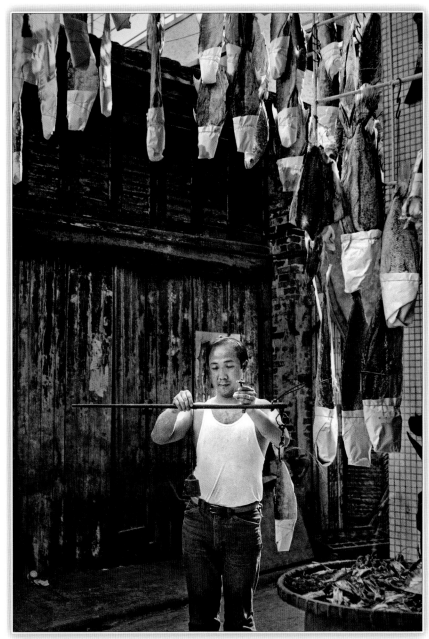

135 B&W Negative

斤兩十足

Tai O HK 大澳 1979-1984

Lens 75mm 6x6
B&W Negative

黃昏捕魚

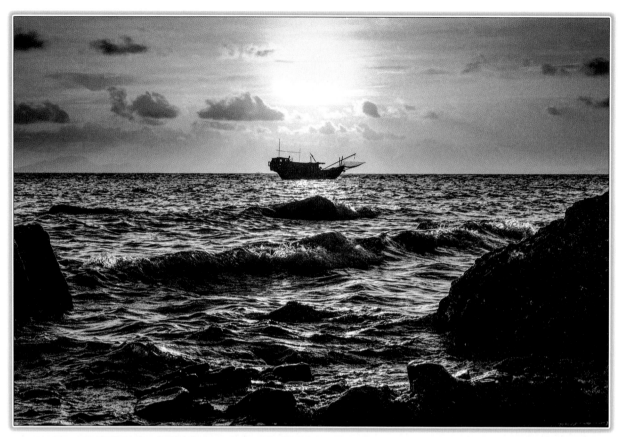

135 B&W
Negative

我的家

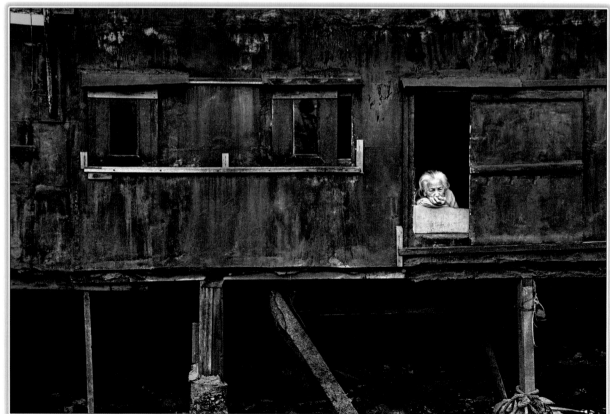

Tai O HK 大澳 1979-1984

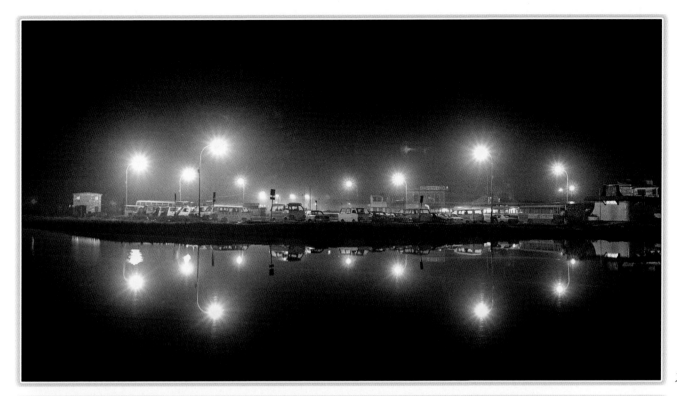

135 B&W
Negative

大澳夜色

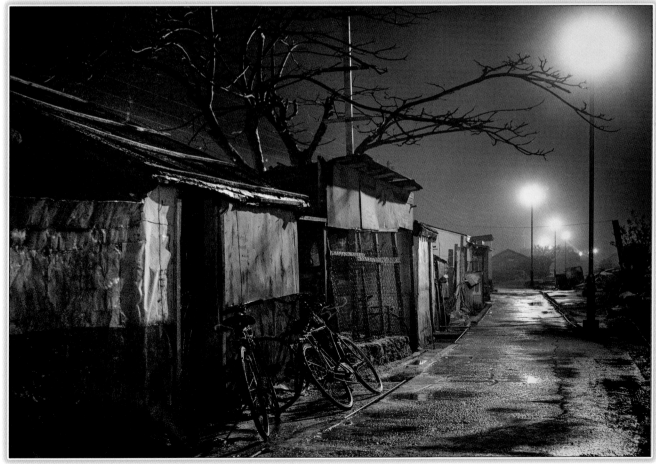

Lens 75mm 6x6
B&W Negative

夜闌人靜

Tai O HK 大澳 1979-1984

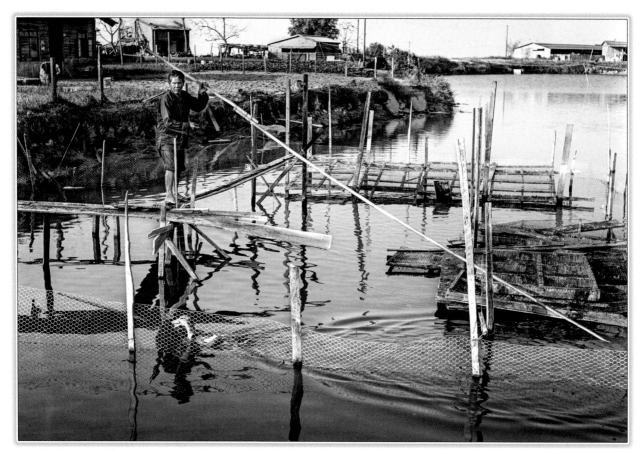

養鴨人家

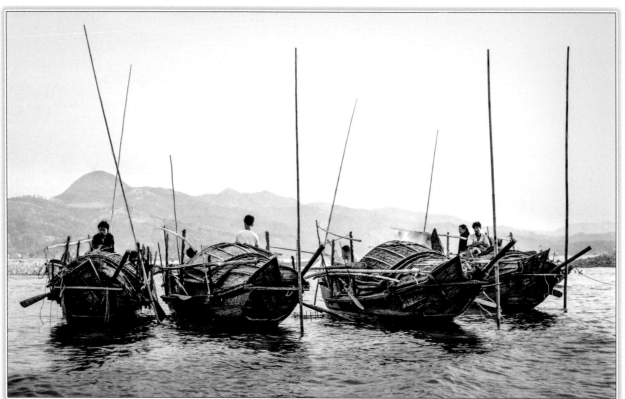

一艇一戶

Lens 75mm 6x6 B&W Negative Lau Fau Shan HK 流浮山 1980

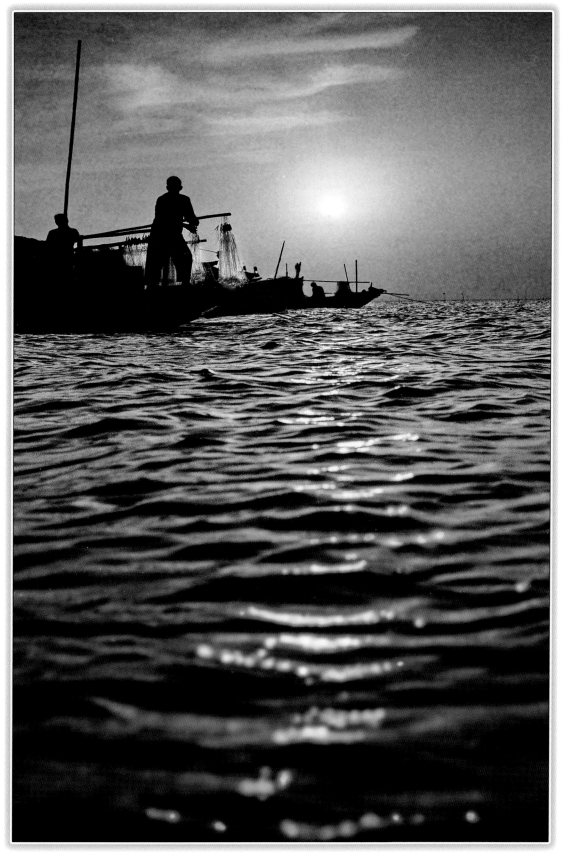

黃昏作業

Lens 75mm 6x6 B&W Negative Lau Fau Shan HK 流浮山 1980

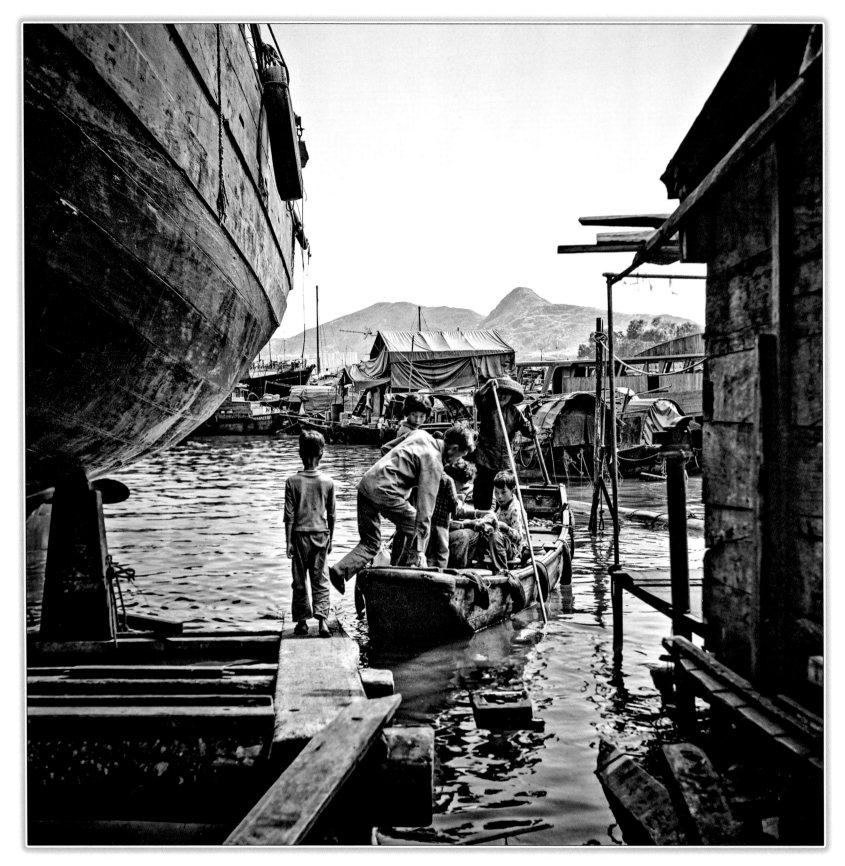

駁艇

Lens 75mm 6x6 B&W Negative Shau Kei Wan HK 筲箕灣 1980

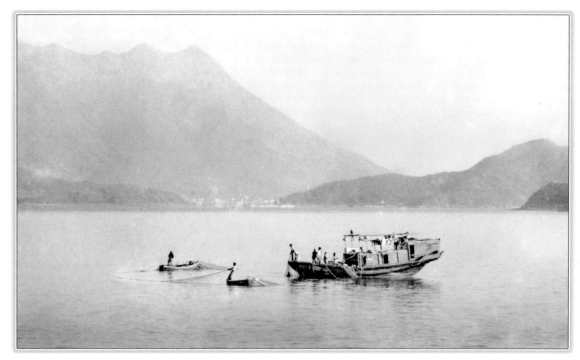

135 B&W Negative
Tolo Harbour HK
吐露港 1984

捕魚

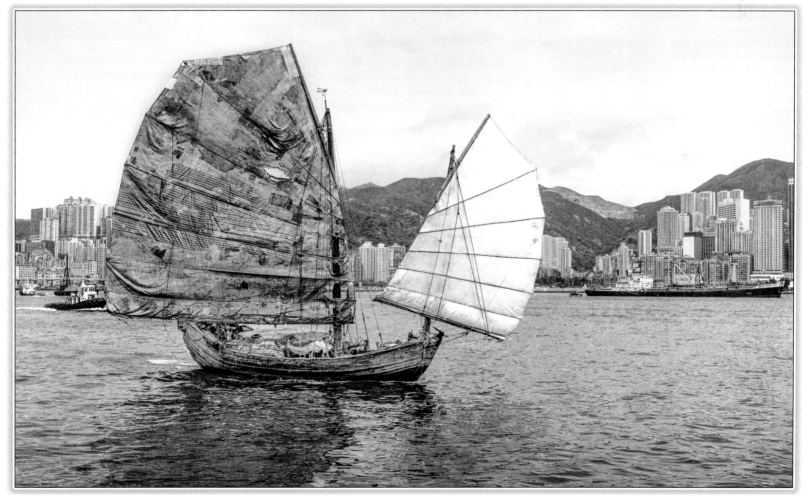

Lens 80mm 6x6 B&W Negative HK 1984

維港掠影

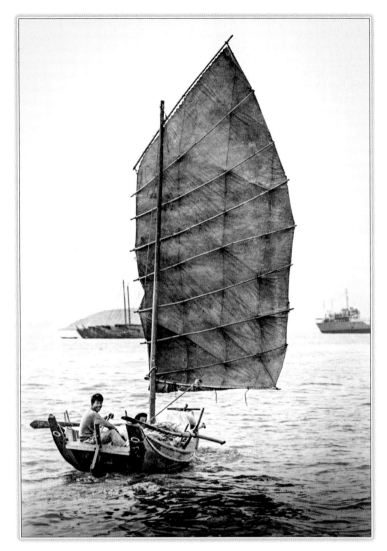
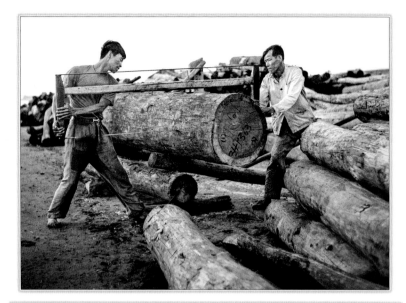
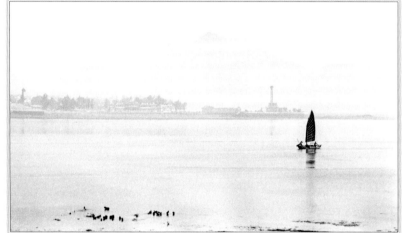
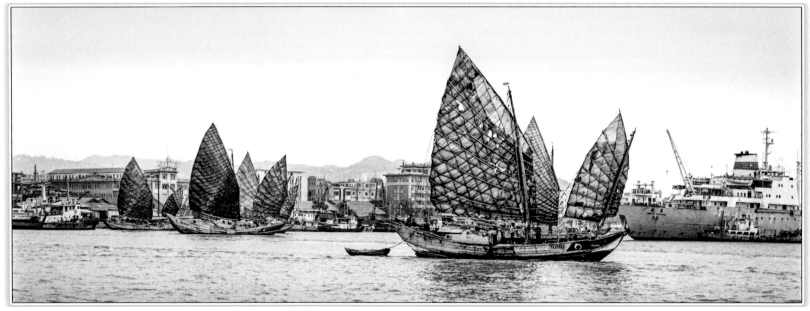

B&W Negative Xiamen China 福建廈門 1980

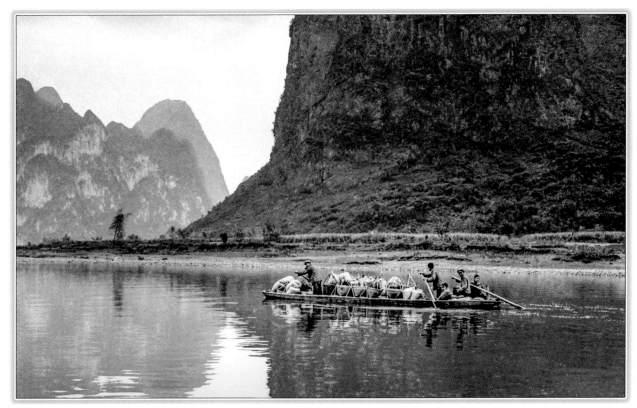

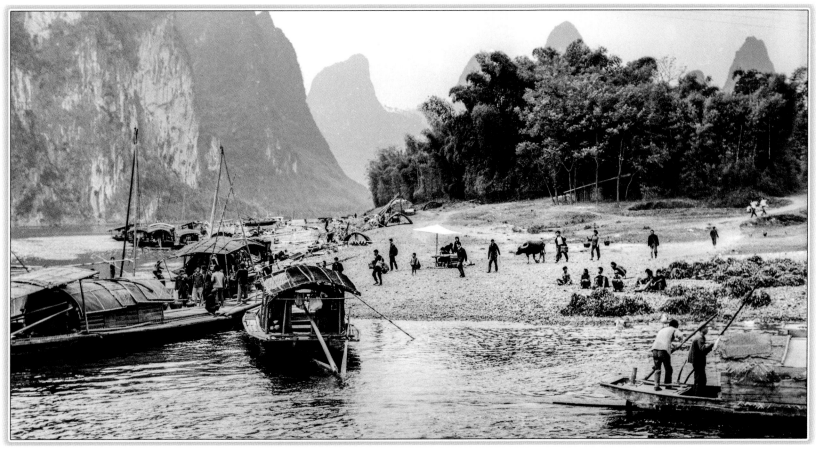

Lens 75mm 6x6 B&W Negative Guangxi China 廣西 1981

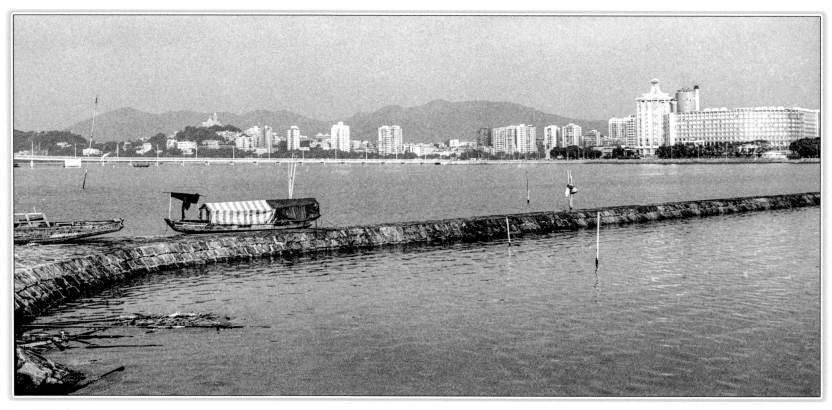

Z.A.P.E 新口岸

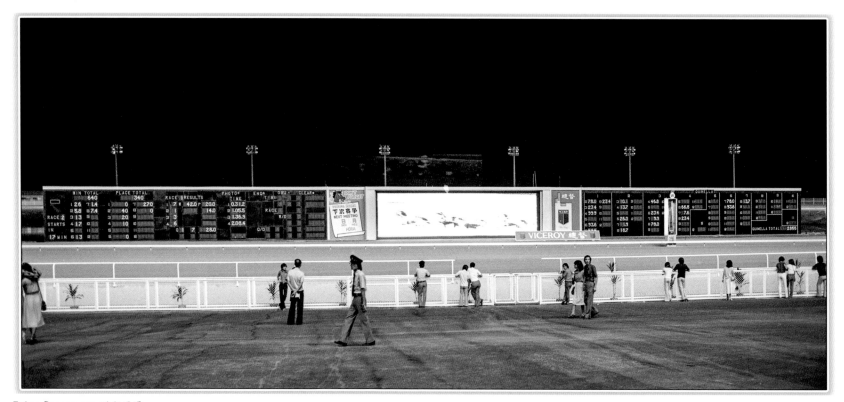

Taipa Racecourse 氹仔馬場

135 B&W Negative Macau 澳門 1980

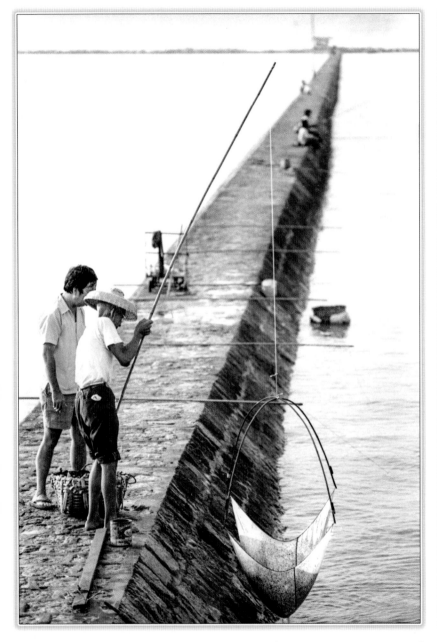

Z.A.P.E 新口岸

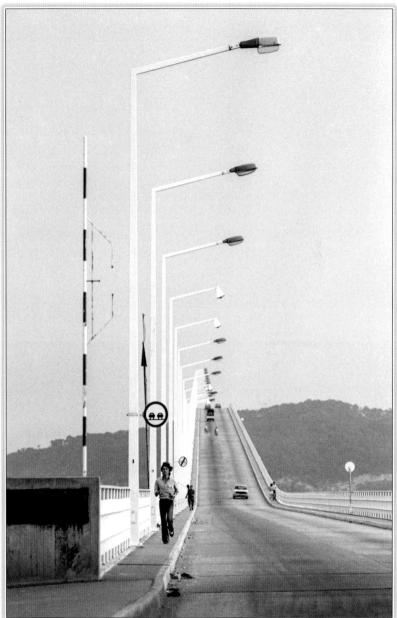

Macau-Taipa Bridge 澳氹大橋

135 B&W Negative Macau 澳門 1980

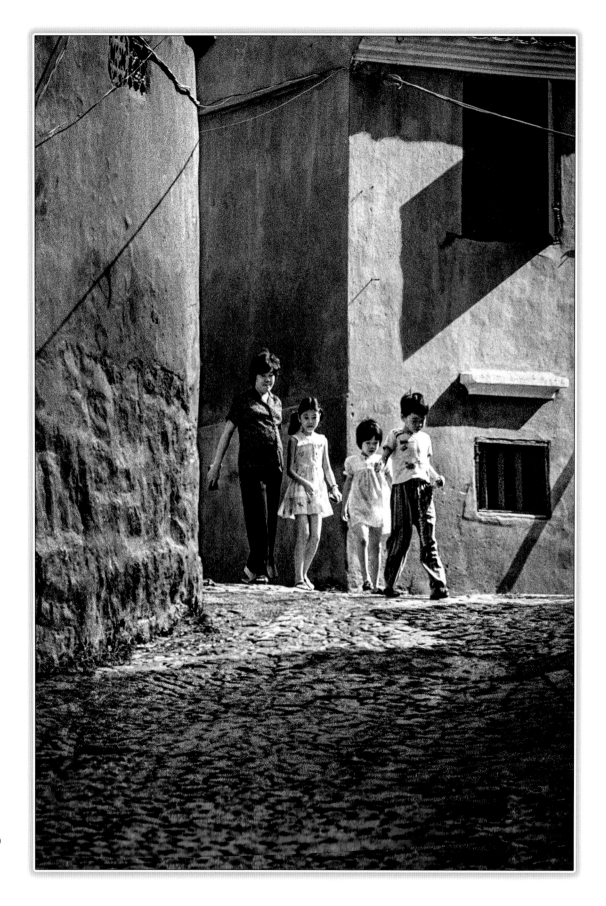

Lens 75mm 6x6
B&W Negative
Macau 澳門 1980

假日

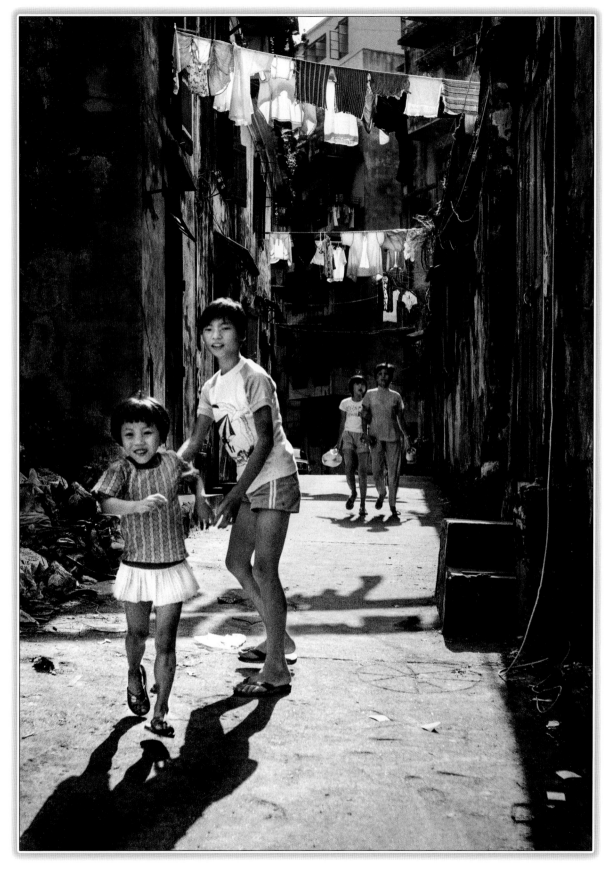

Lens 75mm 6x6
B&W Negative
Macau 澳門 1980

陋巷的早晨

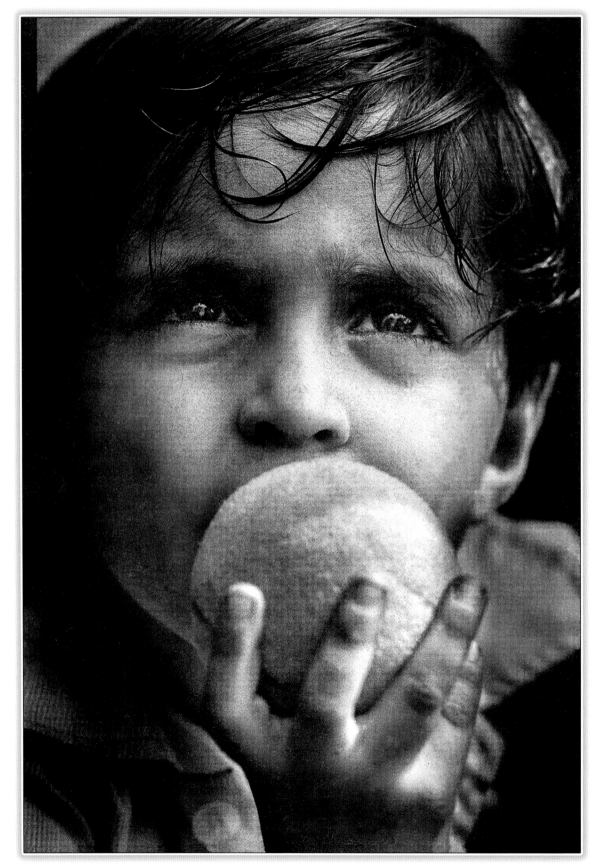

135 B&W Negative
HK 1980

彷徨

1985 CANON亞洲攝影比賽黑白照片組 季軍

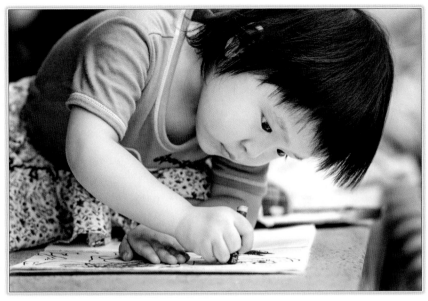

小畫家

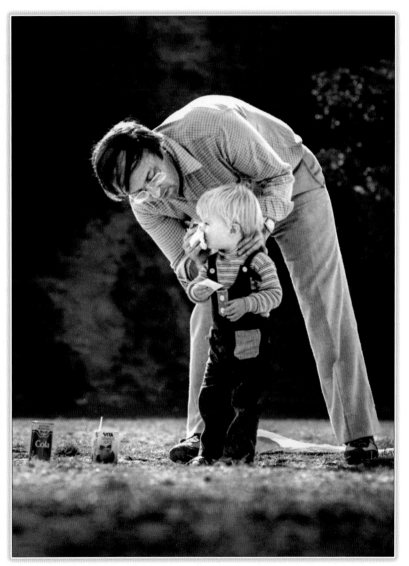

父子倆

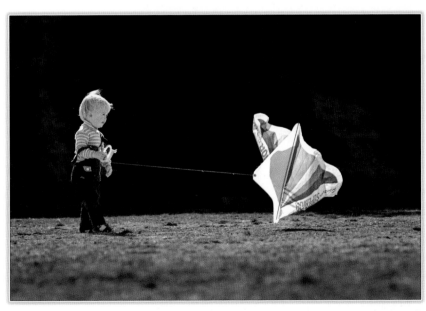

放風箏

135 B&W Negative HK 1981

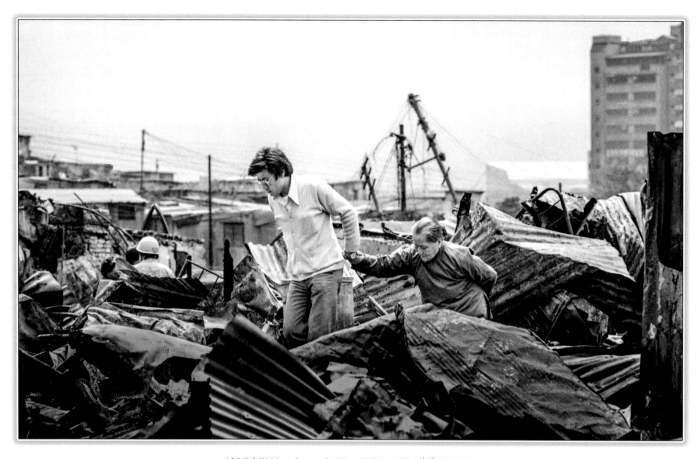

135 B&W Negative　　Po Kong Village HK 蒲崗村 1981

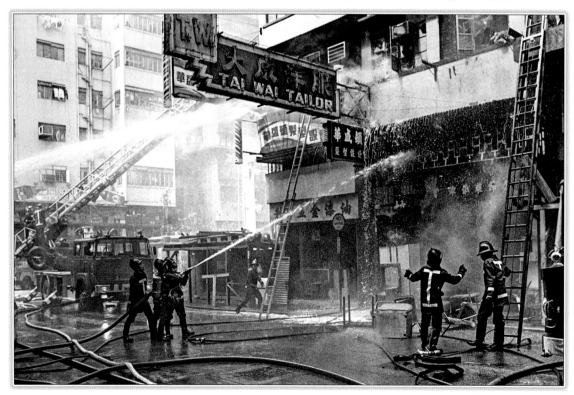

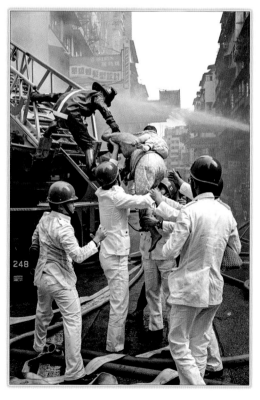

135 B&W Negative　　Shek Tong Tsui HK 石塘咀 1981

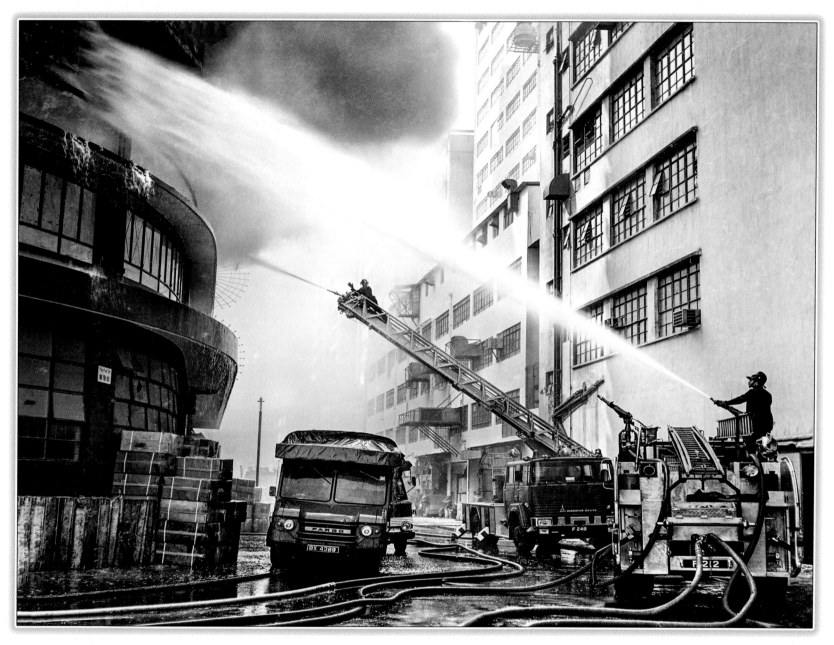

Lens 75mm 6x6 B&W Negative Wong Chuk Hang HK 黃竹坑 1979

灌救

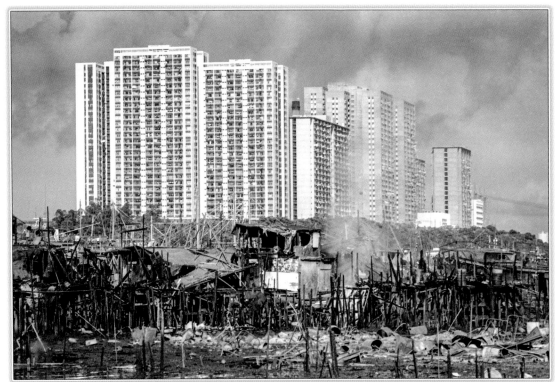
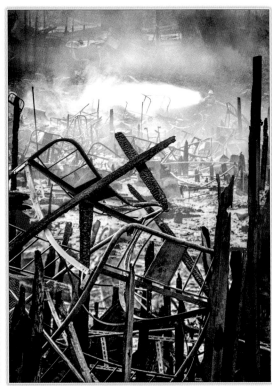
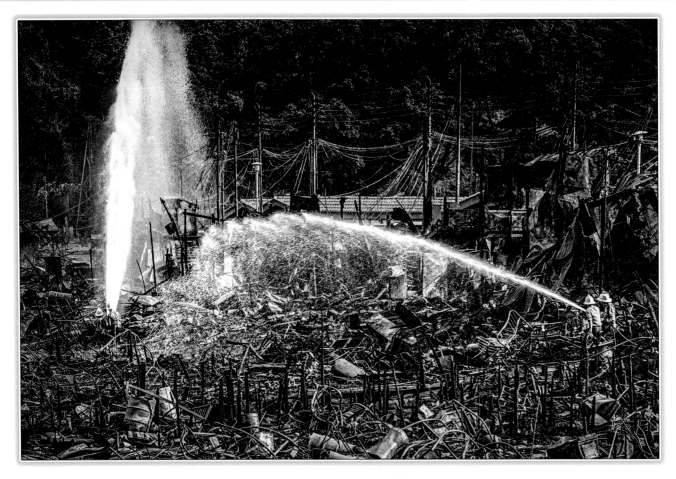

劫後家園

135 B&W Negative　　　Aberdeen HK 香港仔　涌尾 1983

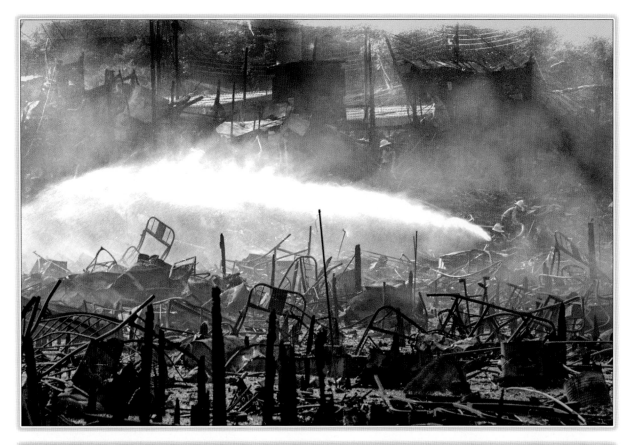

撲滅餘燼

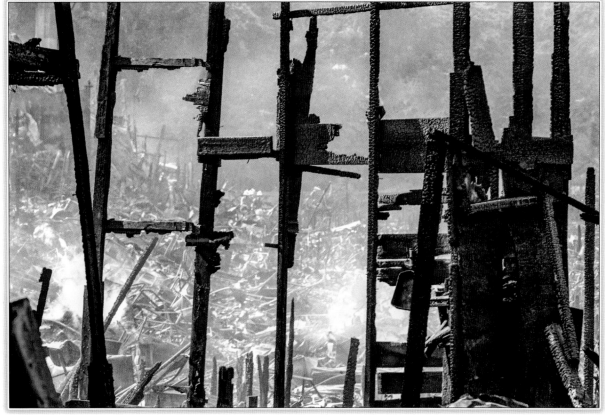

付諸一炬

135 B&W Negative　　Aberdeen HK 香港仔　涌尾 1983

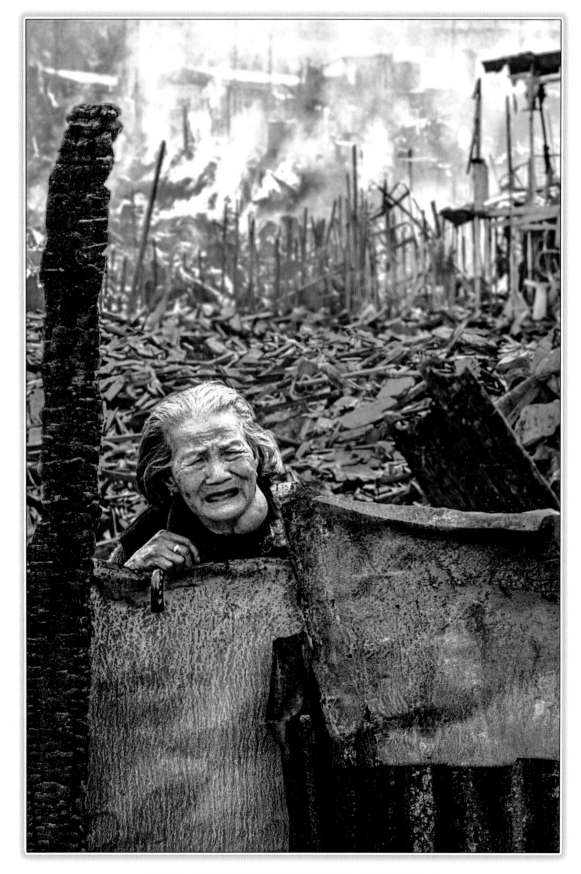

135 B&W Negative
HK 1983

痛失家園

2010 中華攝影學會國際沙龍黑白照片 最佳寫實金牌

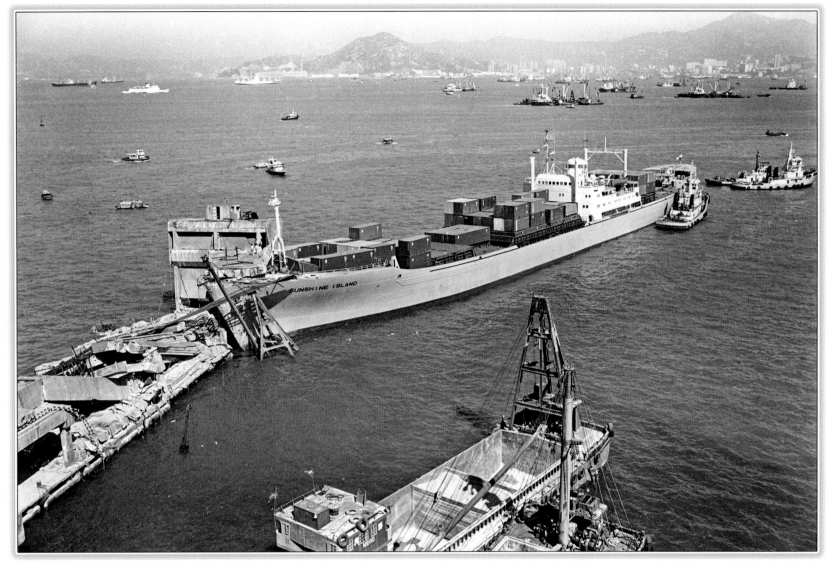

Green Island Sai Wan Pier 西環青洲碼頭

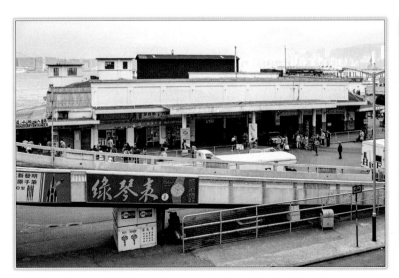

◄ United Pier HK 中環統一碼頭 ▲

135 B&W Negative HK 1980-1984

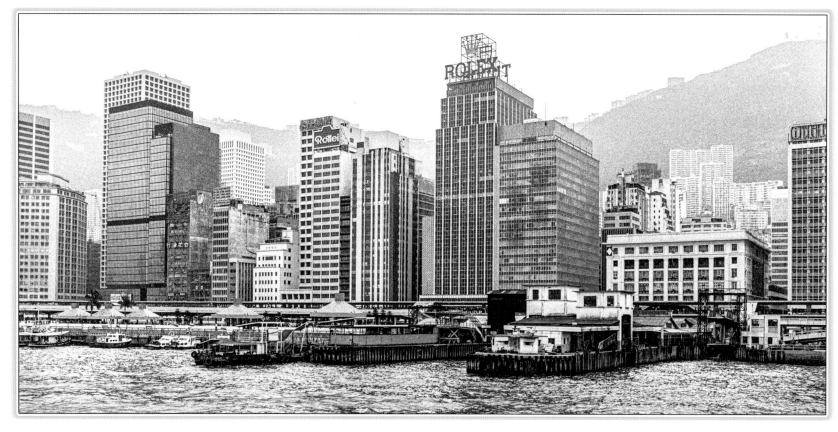

United Pier HK　中環統一碼頭

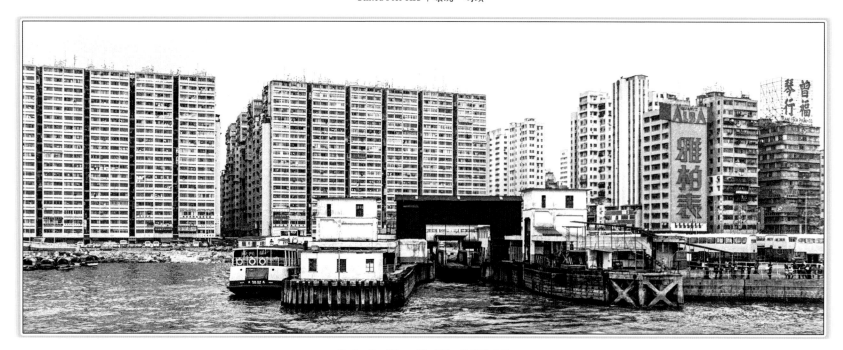

Jordan Road Ferry Pier HK　佐敦道碼頭

135 B&W Negative　1980-1984

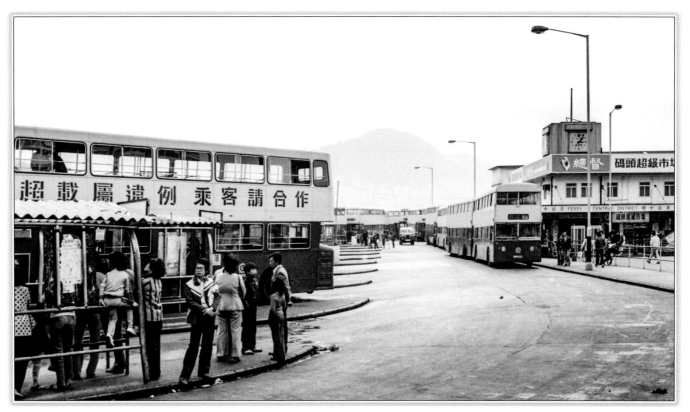

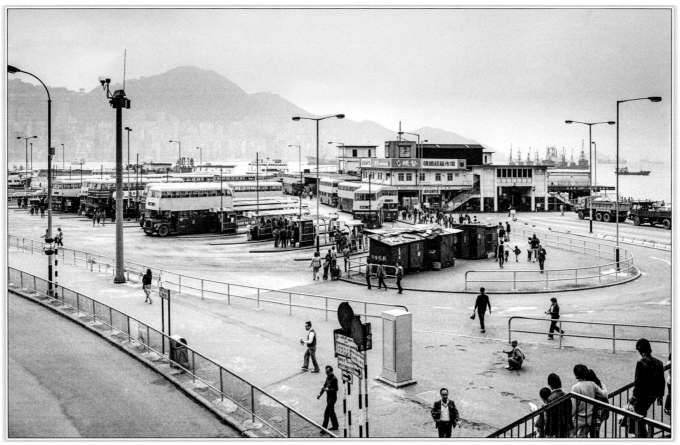

135 B&W Negative Jordan Road Ferry Pier HK 佐敦道碼頭 1980-1984

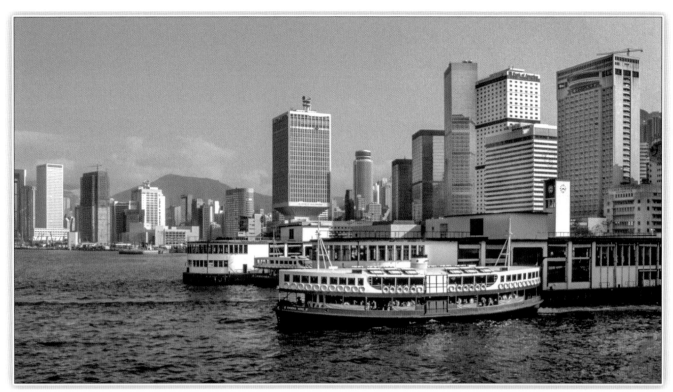

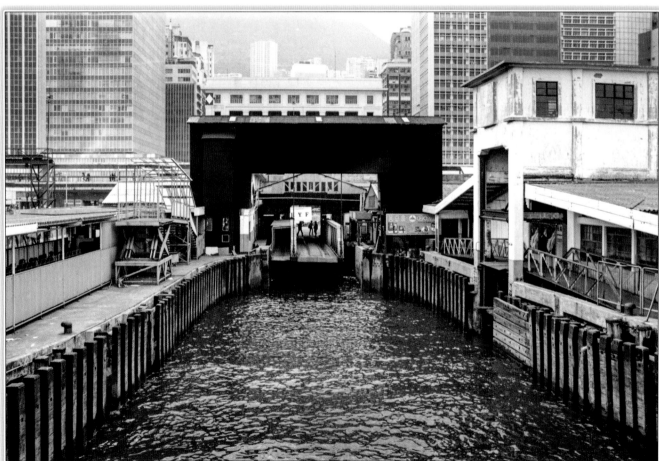

Central HK 中環 1980-1984

135 B&W Negative Central HK 中環 1980-1984

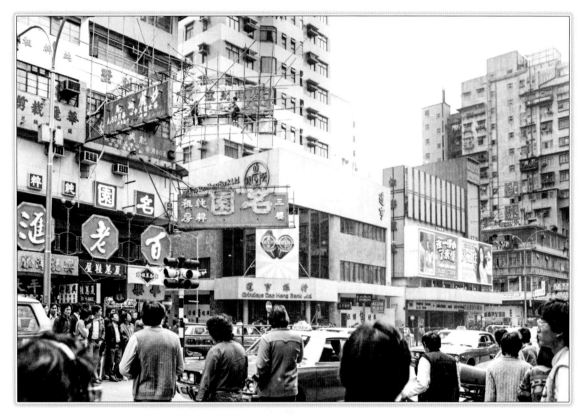

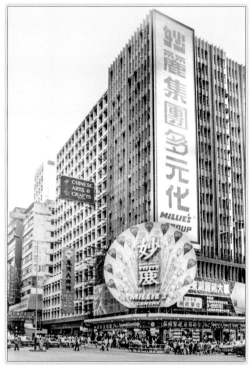

◄ Jordan Road 佐敦道 ▲

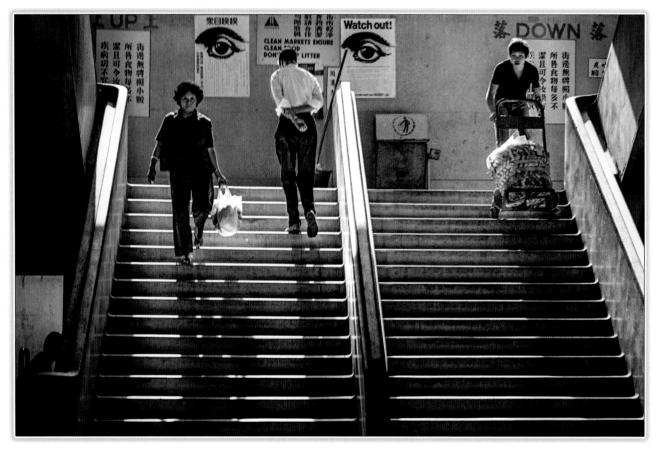

Central Market
中環街市

135 B&W Negative　　HK 1980-1984

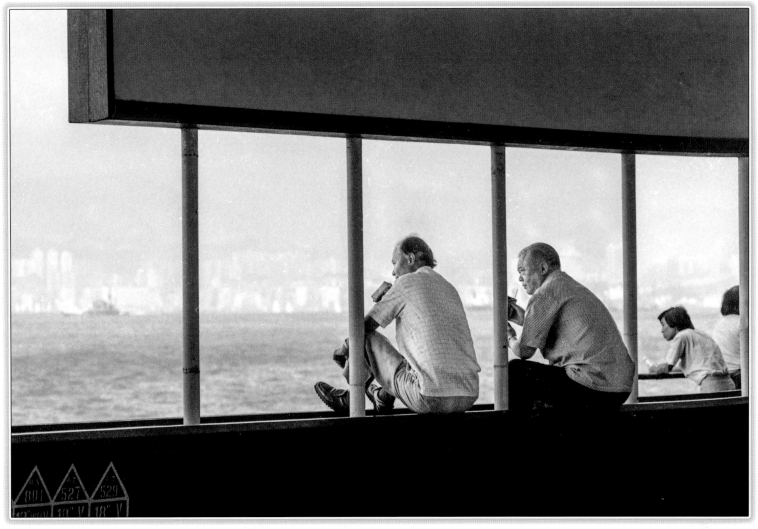

Queen's Pier 皇后碼頭

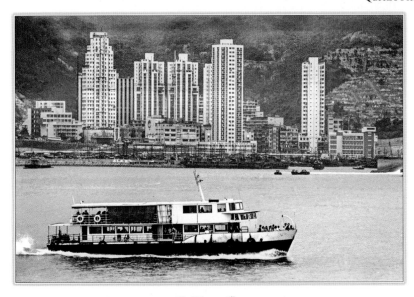

Tin Wan 田灣

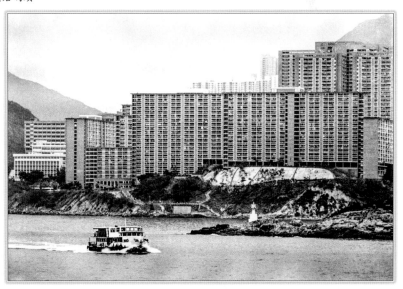

Wah Fu Estate 華富邨

135 B&W Negative HK 1980-1981

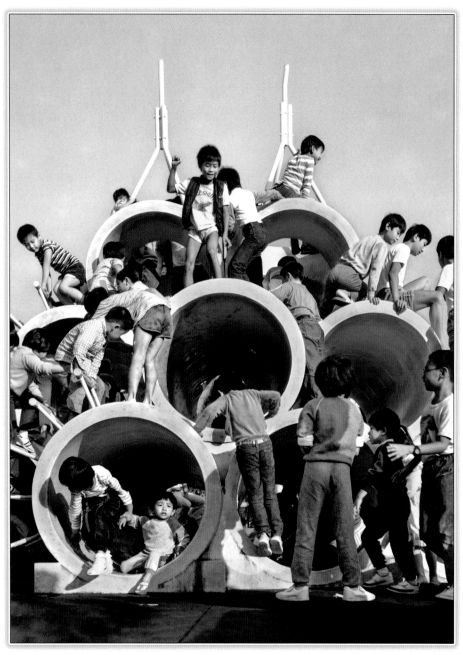

兒童樂園　　　　Lens 75mm 6x6 Color Negative　HK 1980

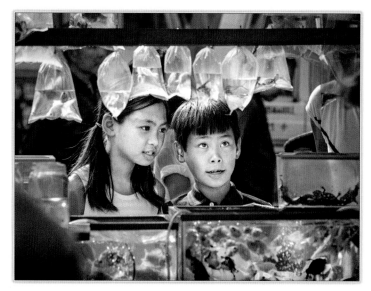

135 B&W Negative　HK 1980 ♦

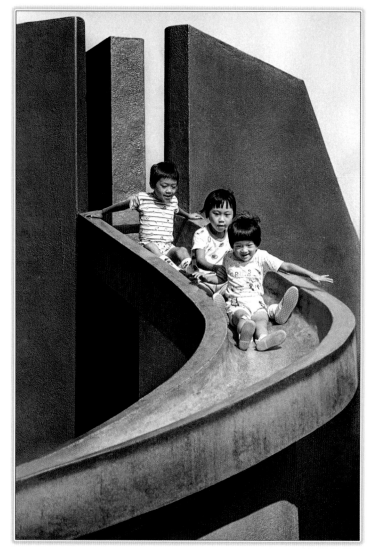

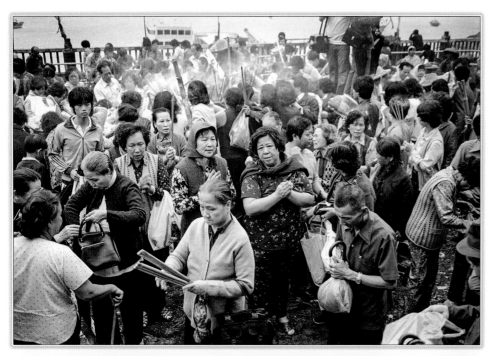

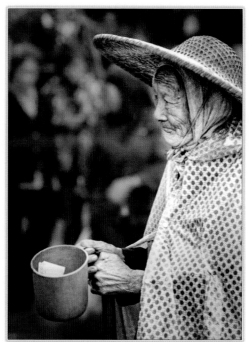

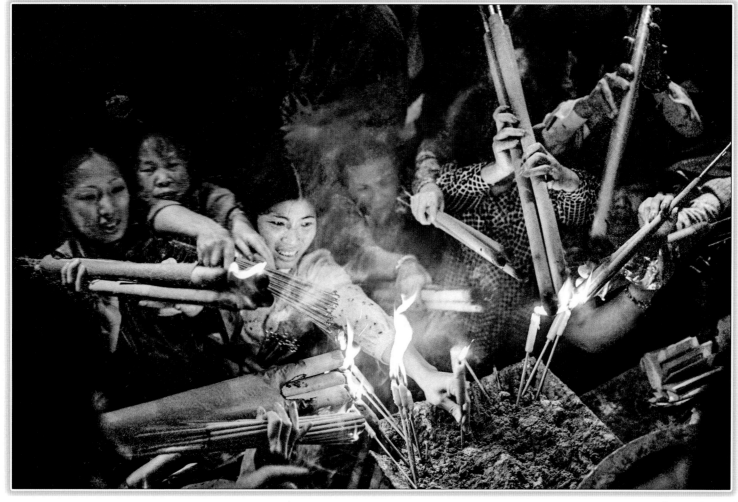

135 B&W Negative　　Tin Hau Temple HK 佛堂門天后古廟 1980　　　　爭上頭炷香

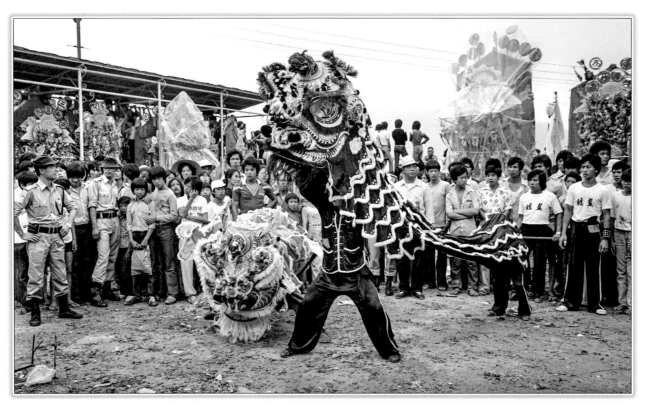

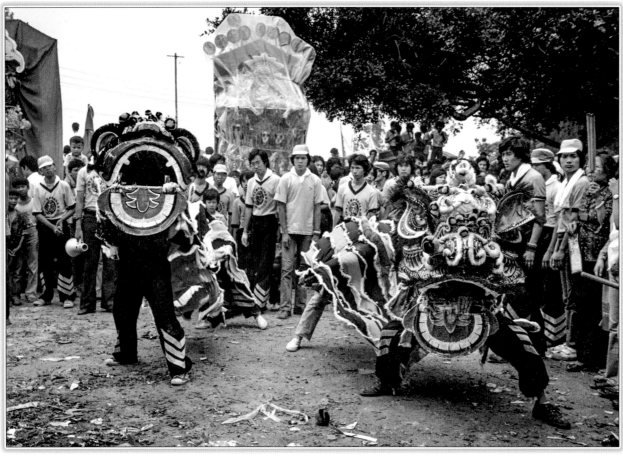

135 B&W Negative Yuen Long HK 元朗天后誕 1980

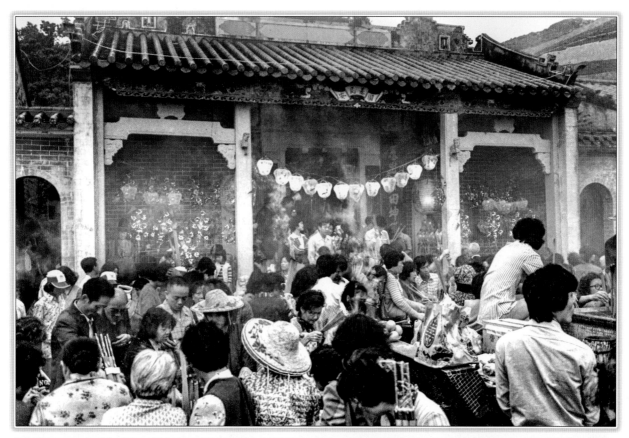

天后誕

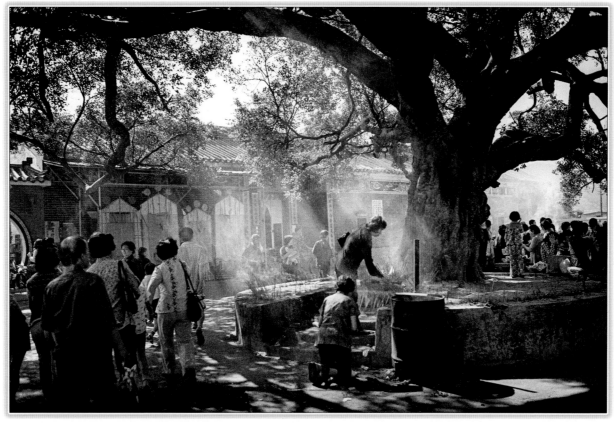

大樹下

135 B&W Negative Tin Hau Temple HK 大樹下天后古廟 1980

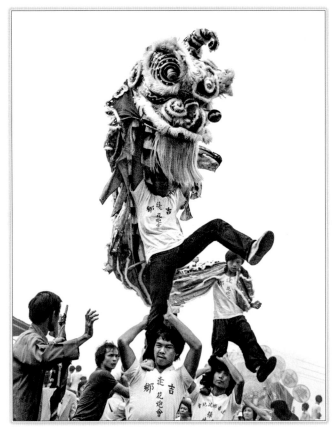
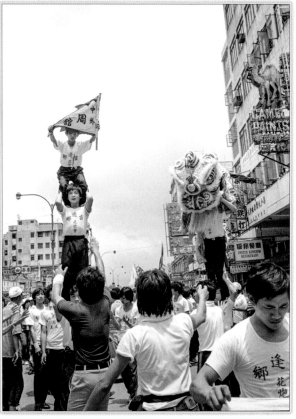
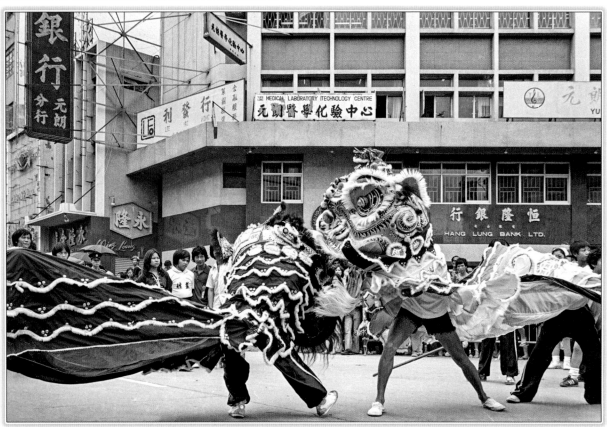

135 B&W Negative Yuen Long HK 元朗天后誕 1980

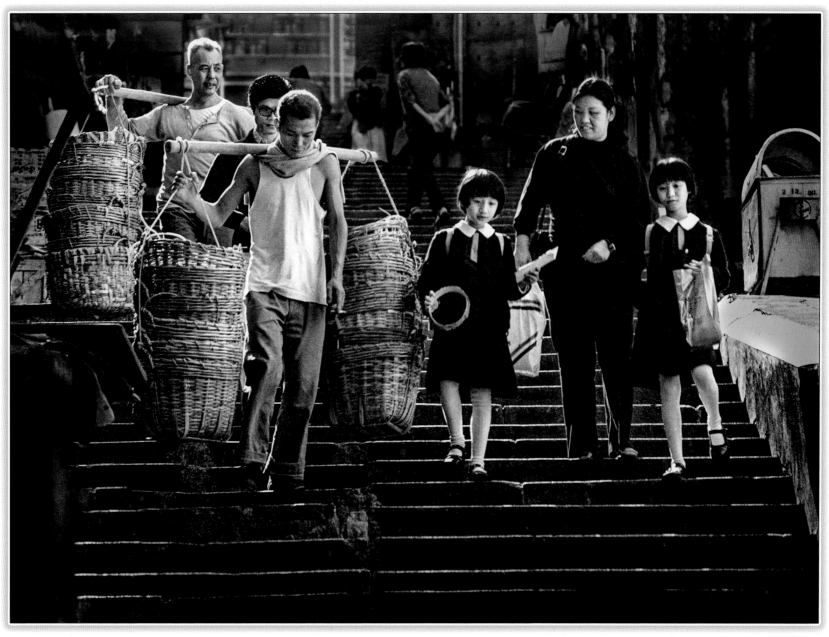

135 B&W Negative Central HK 中環 1980 拾級而下

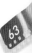

街頭掠影 135 B&W Negative Sands Street HK 西環山市街 1980

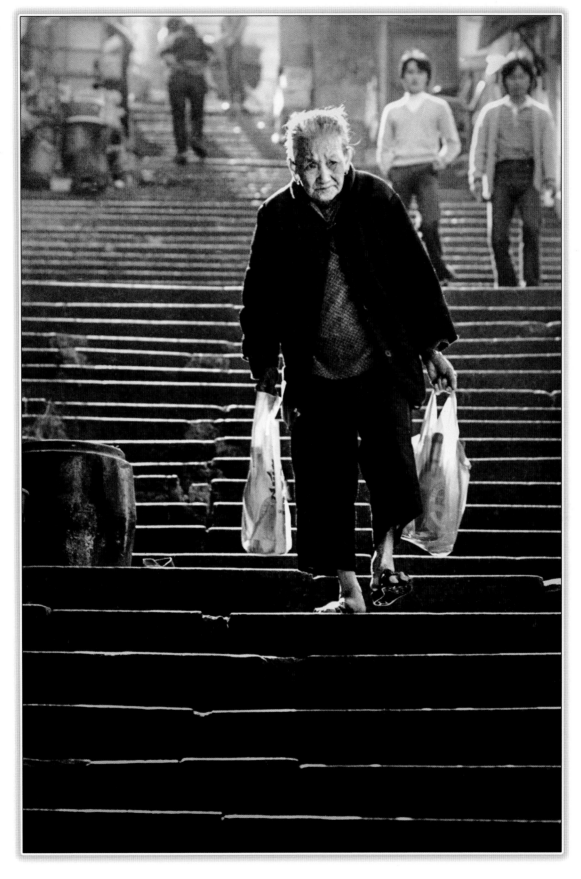

135 B&W Negative
Central HK
中環 1984

返屋企嘆番杯

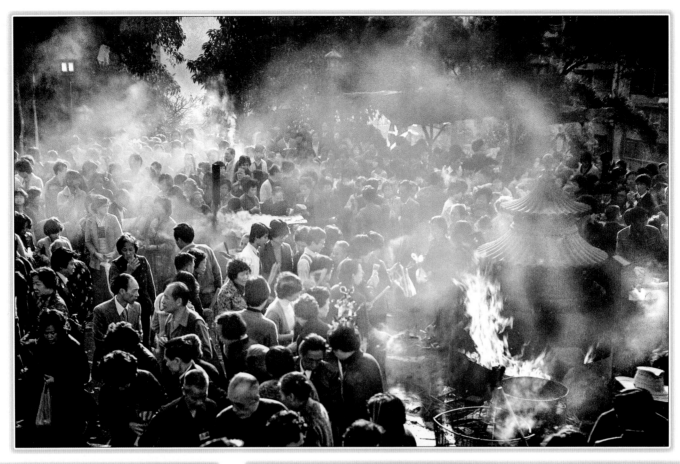

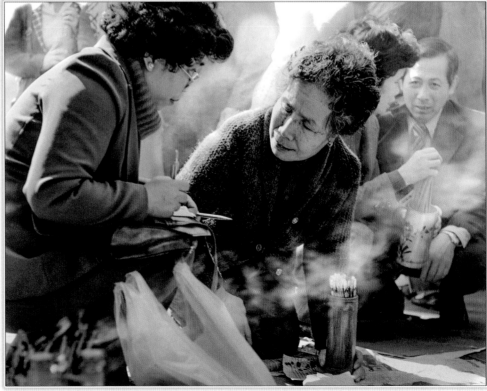

B&W Negative Wong Tai Sin Temple HK 黃大仙祠 1981

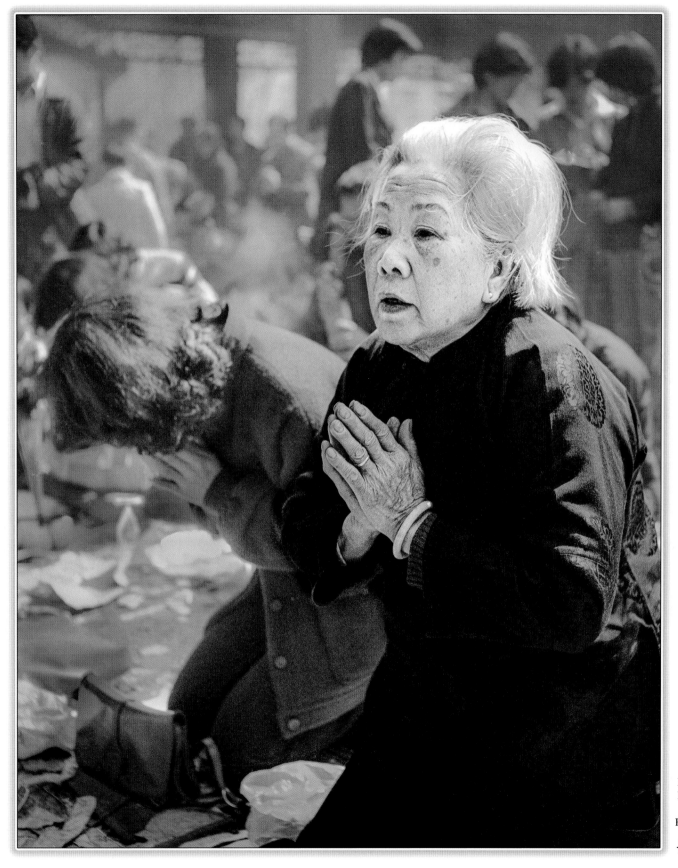

Lens 75mm 6x6
B&W Negative
Wong Tai Sin
HK 黃大仙 1981

拜神許願

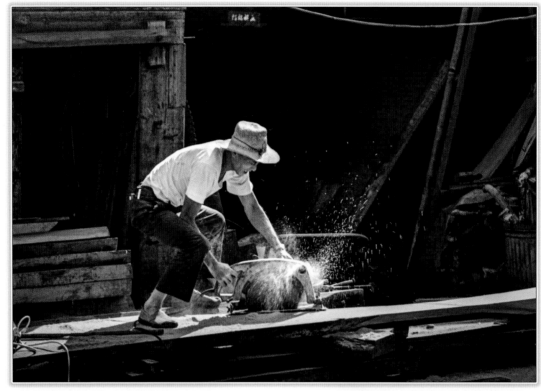

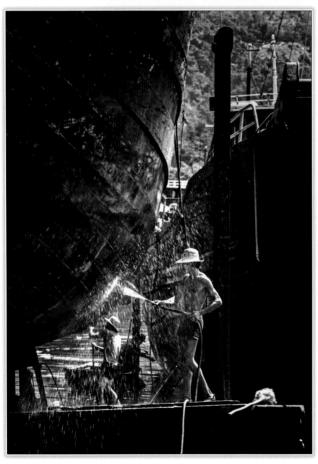

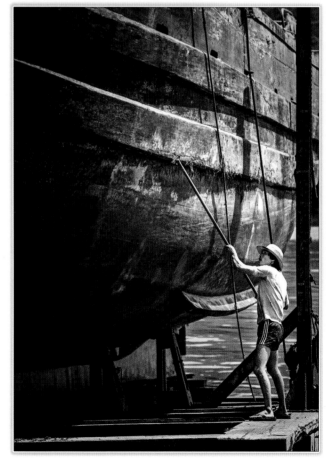

135 B&W Negative Ap Lei Chau HK 鴨脷洲 1980

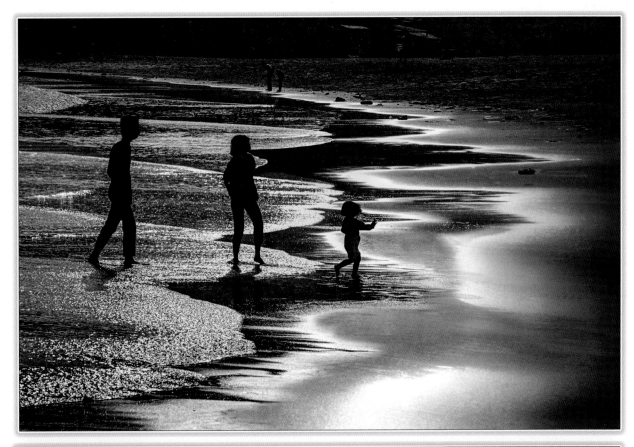

Shek O 石澳

嬉水

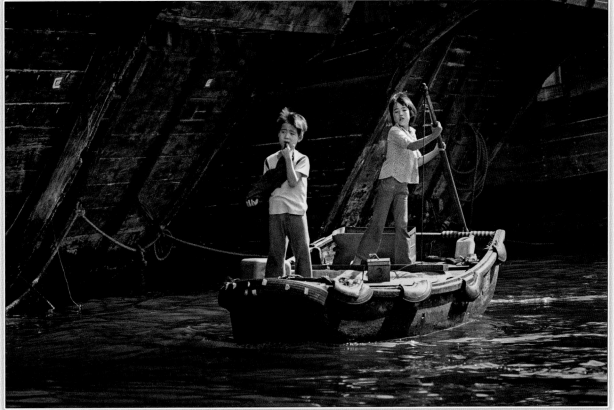

Tsing Yi Tong
青衣塘

漁家姐弟

135 B&W Negative HK 1982-1984

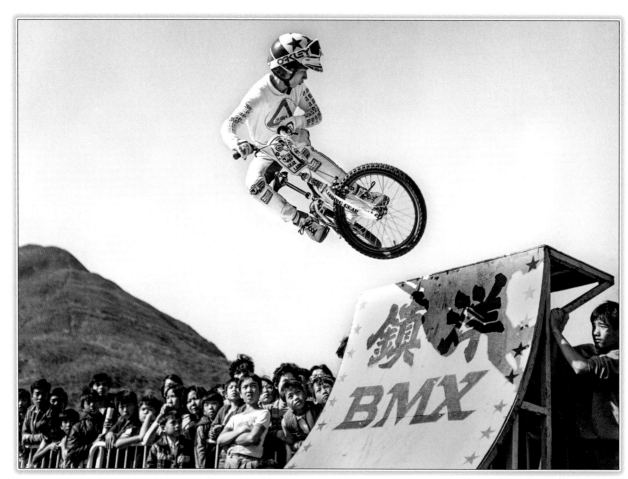

Lens 75mm 6x6
B&W Negative

技藝高超

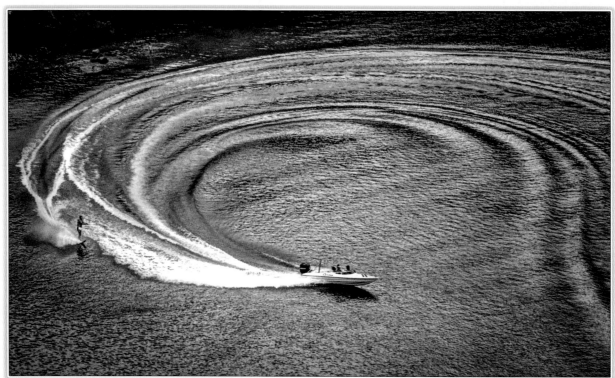

135 B&W Negative
West Dam of High
Island Reservoir HK
萬宜水庫西壩 1980

浪的旋律

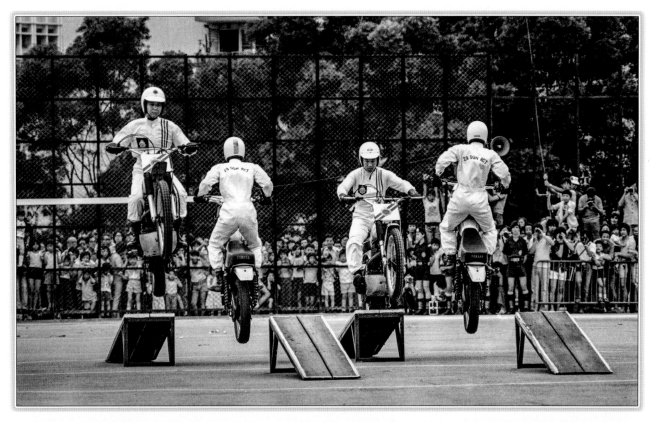

訓練有素

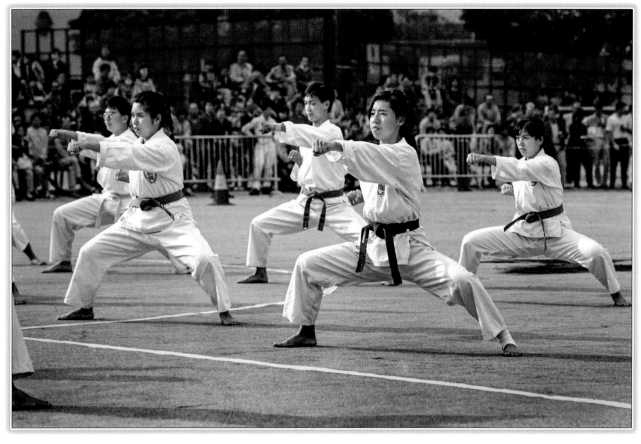

生龍活虎

135 B&W Negative HK 1980-1984

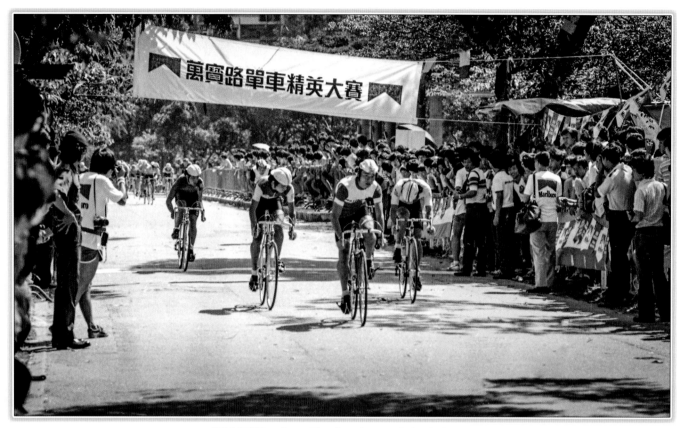

135 B&W Negative Victoria Park HK 維多利亞公園 1981

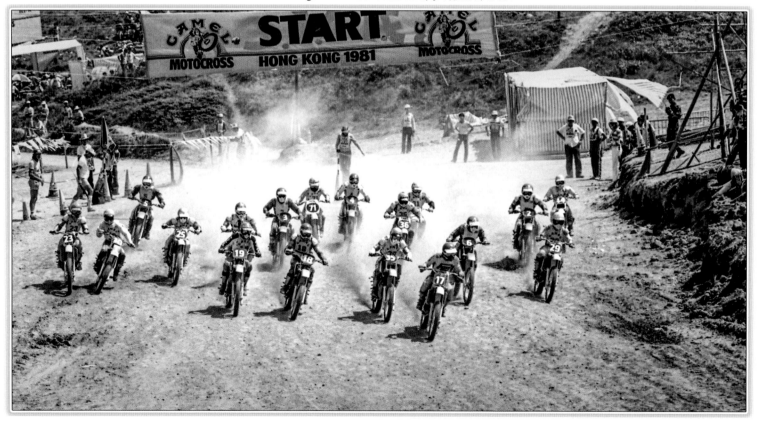

135 B&W Negative Ping Che HK 粉嶺坪輋 1981

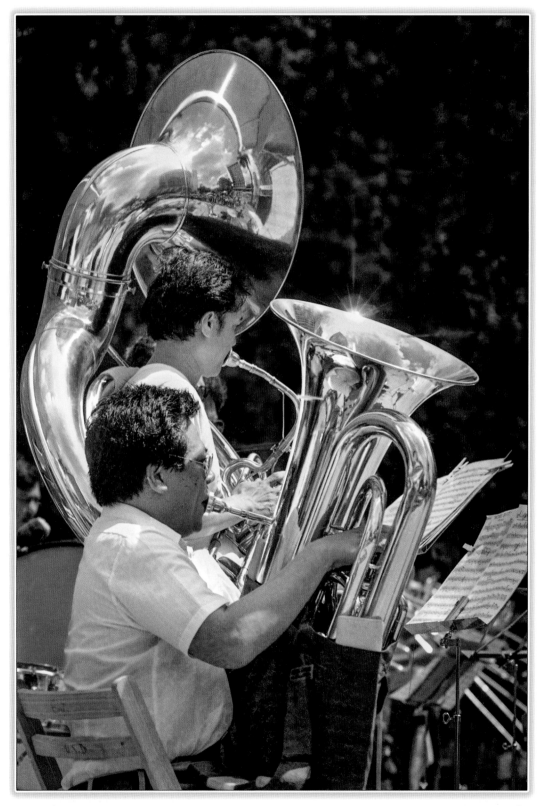

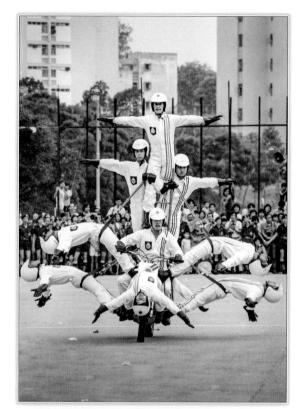

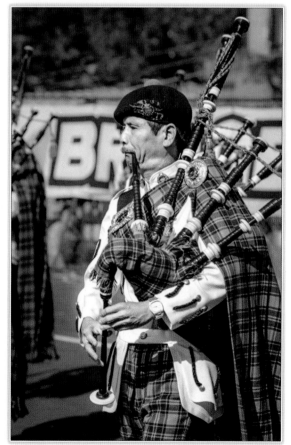

街頭演奏

135 B&W Negative　　HK 1980-1984

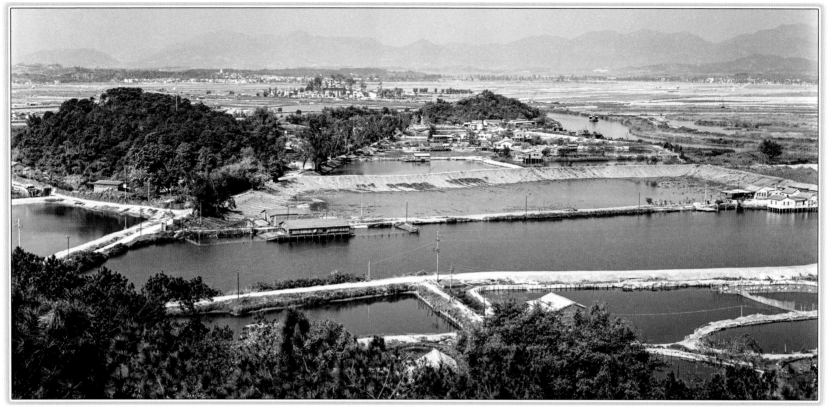

落馬洲遠眺 Lens 75mm 6x6 B&W Negative Lok Ma Chau HK 1981

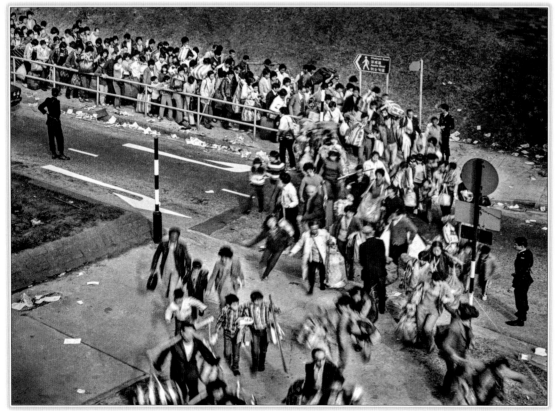

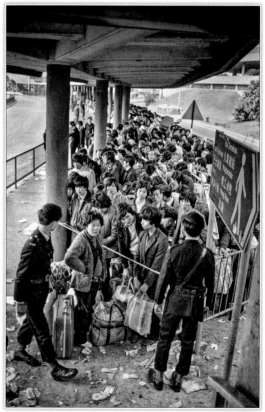

趕返鄉下 135 B&W Negative Hung Hom Station HK 紅磡站 1982-1983 豈有此理

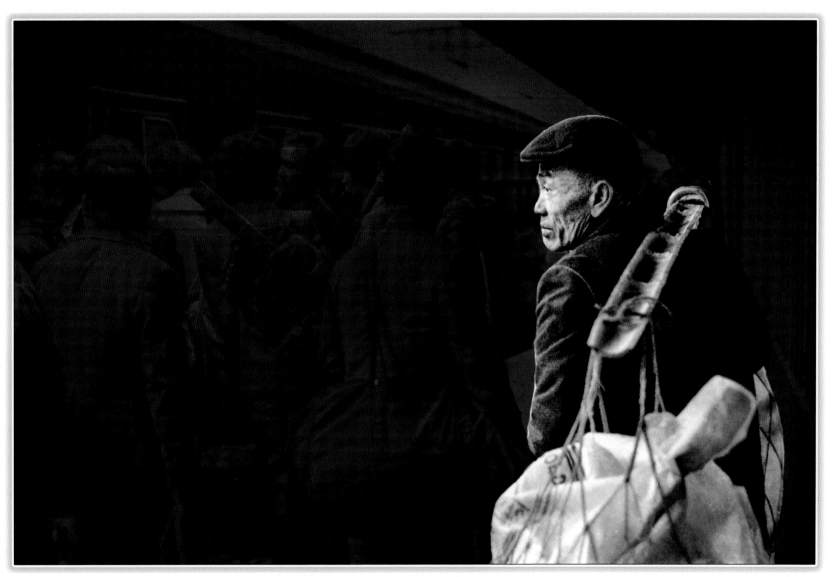

135 B&W Negative Sheung Shui Station HK 上水站 1983

艱苦的旅程

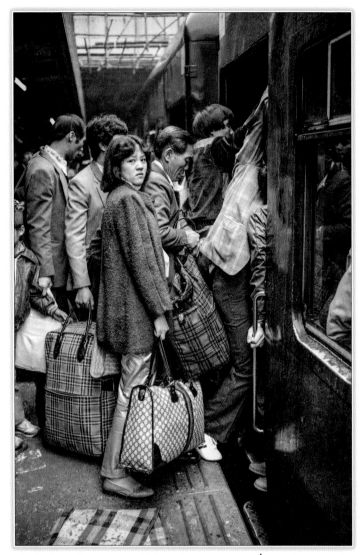

Sheung Shui Station HK 上水站 1983 ◆

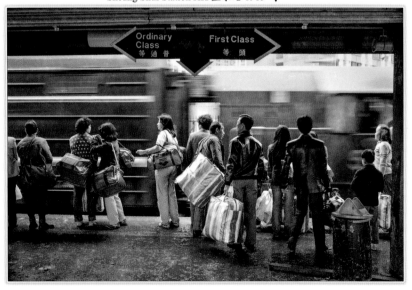

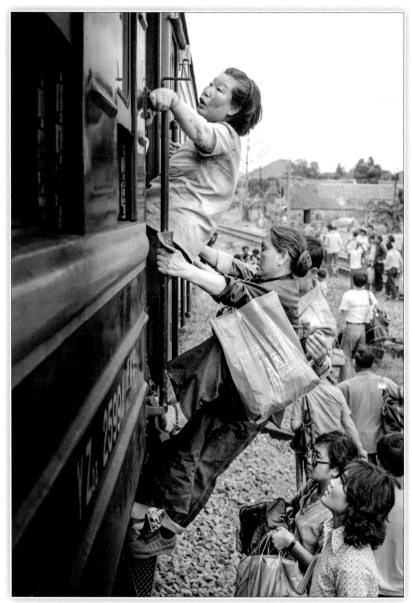

Zhangmutou Railway Station China 樟木頭火車站 1981

135 B&W Negative

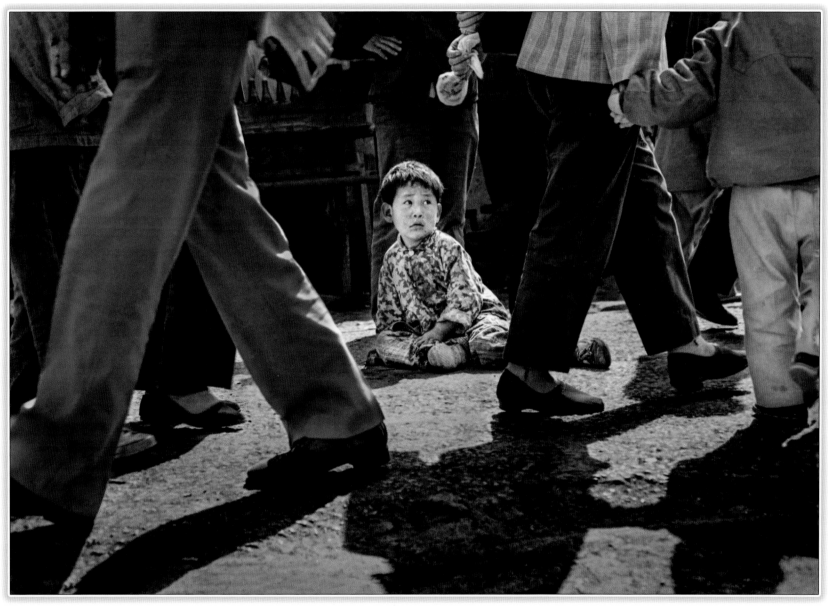

135 B&W Negative　　Zhengzhou China 鄭州 1982　　　　　　　　人海孤鴻

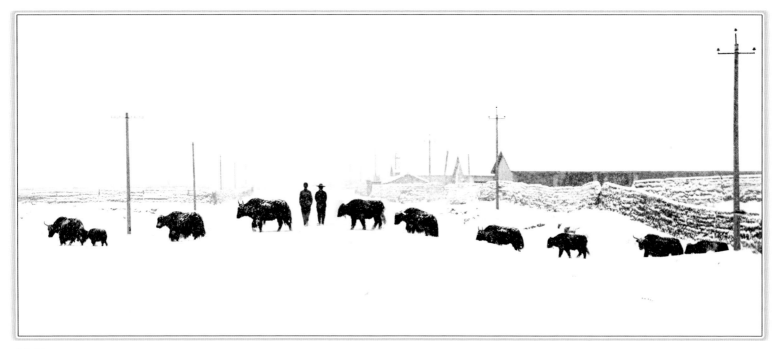

村莊　135 B&W Negative　　　2020 香港攝影學會國際沙龍黑白投射（數碼）本會優異 ▲

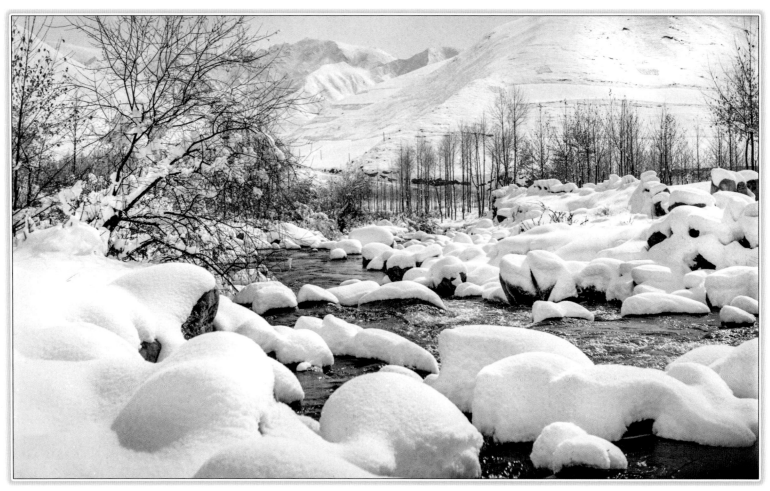

冬至　Lens 75mm 6x6 B&W Negative　　　Qinghai China 青海 1982

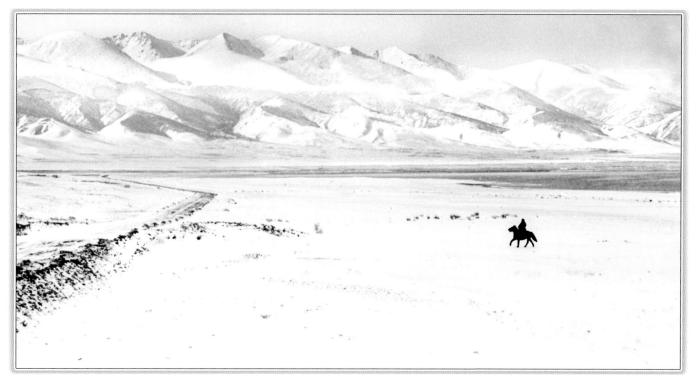

雪中行

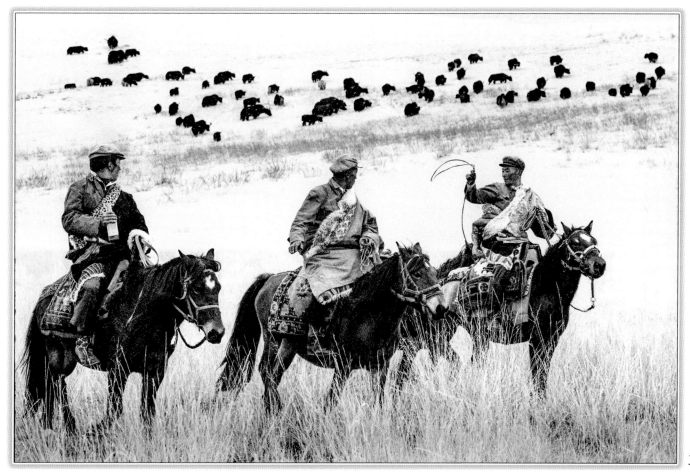

草原放牧

135 B&W Negative　　Qinghai China 青海 1982

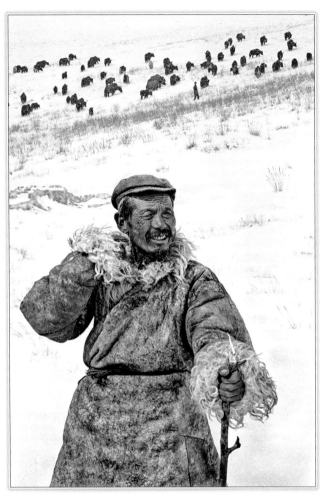
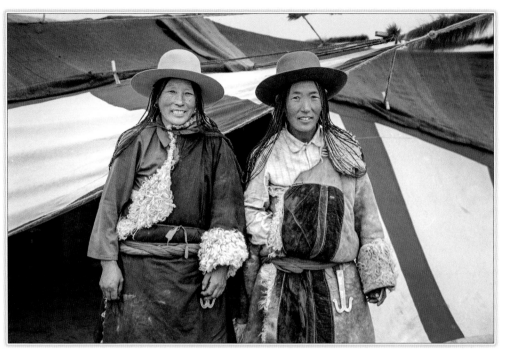
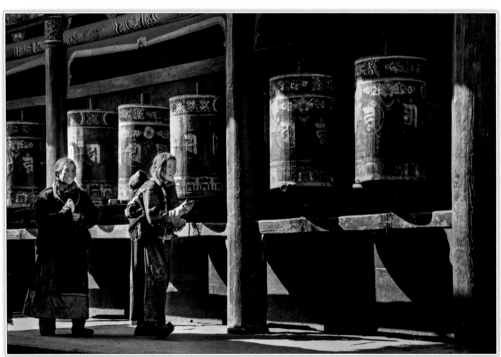
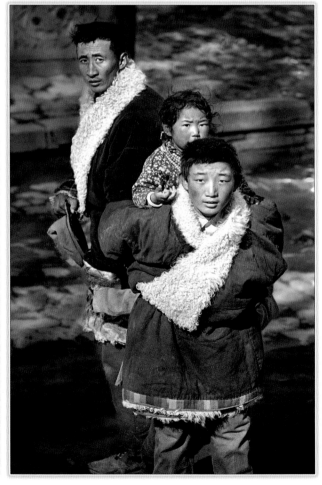

135 B&W Negative Qinghai China青海 1982

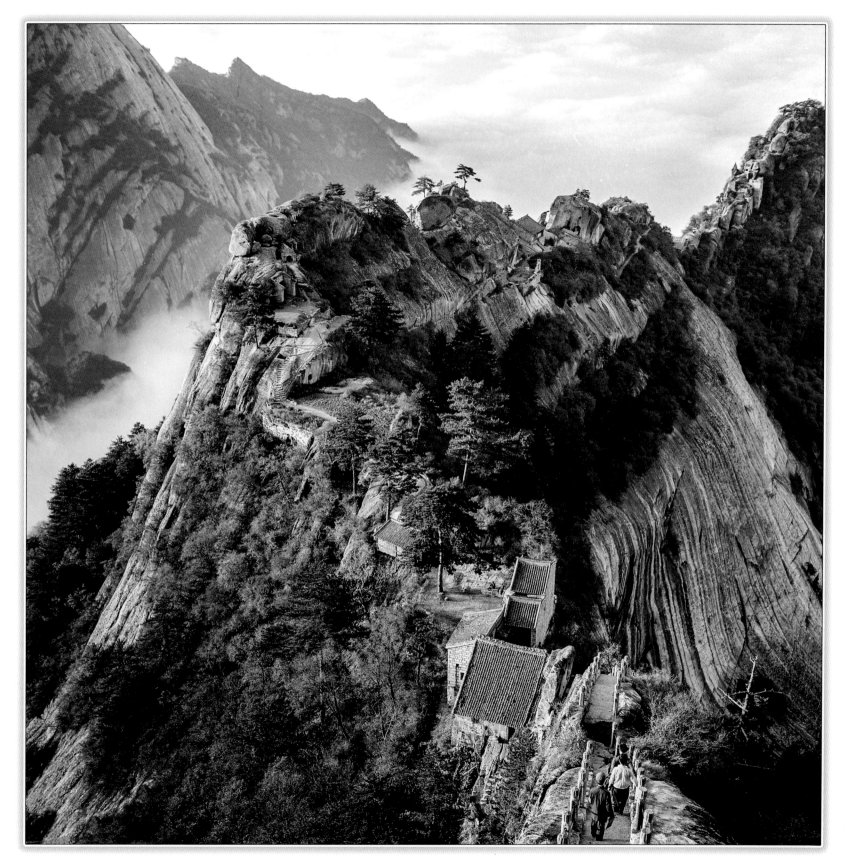

Lens 75mm 6x6 B&W Negative Mount Hua China 華山 1982

蒼龍嶺

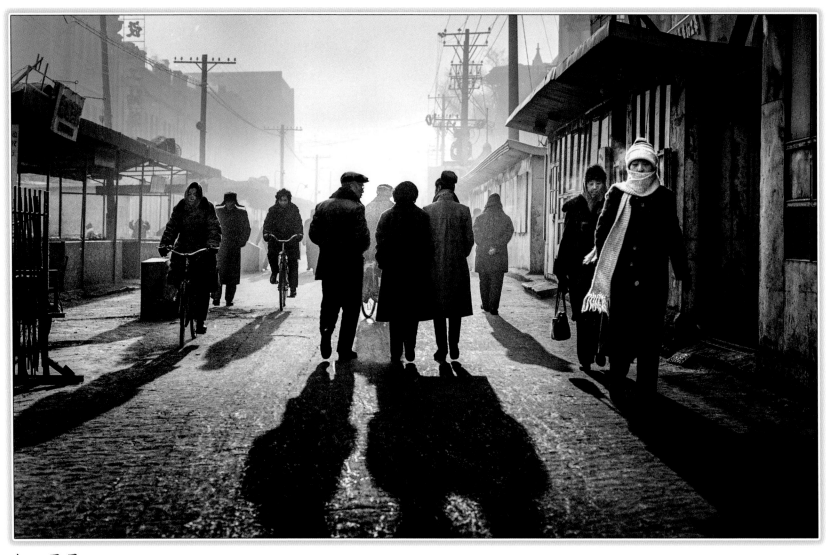

冬日早晨 Lens 80mm 6x6 B&W Negative Harbin China 哈爾濱 1985

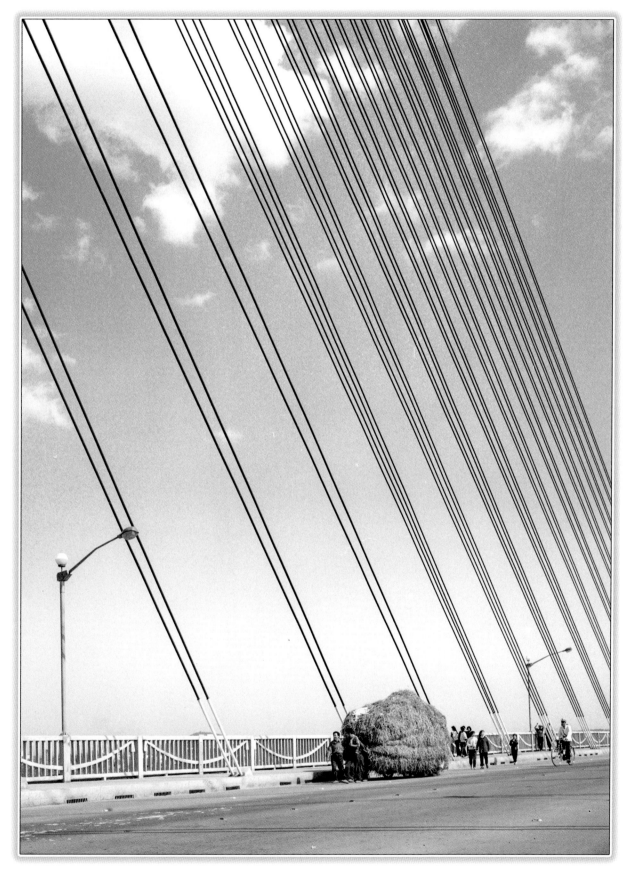

Lens 50mm
6x6 Color Negative
Anhui China
安徽蚌埠 1995

大橋小景

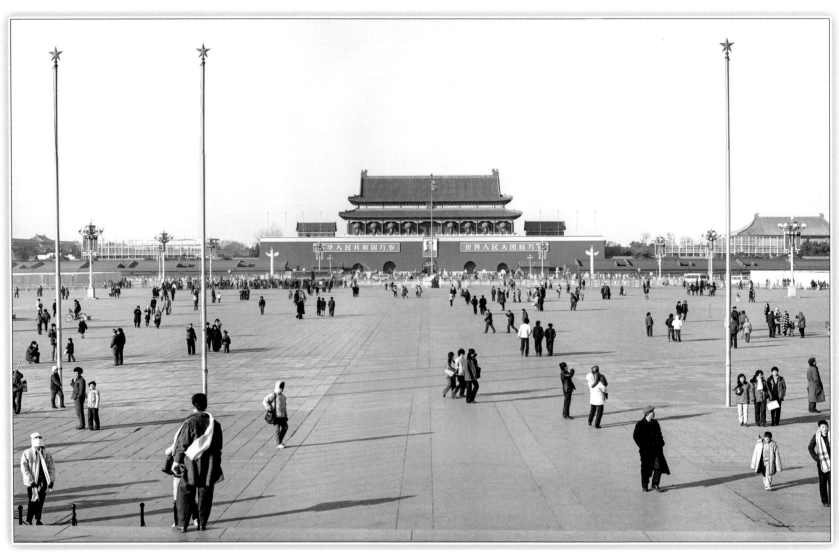

天安門廣場　　　　　　　　　　　　Lens 50mm 6x6 B&W Negative　　Beijing China 北京 1985

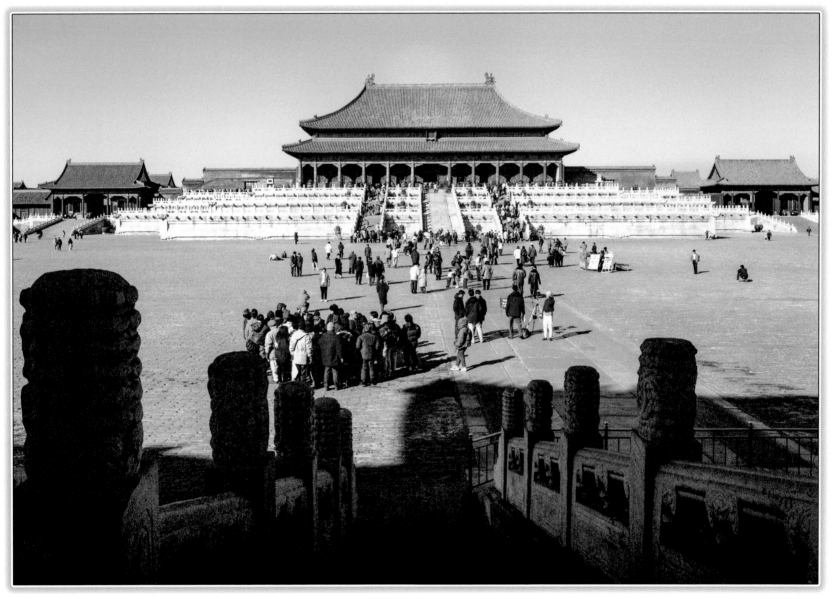

Lens 50mm 6x6 Color Negative Beijing China 北京 1985

北京故宫博物院

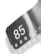

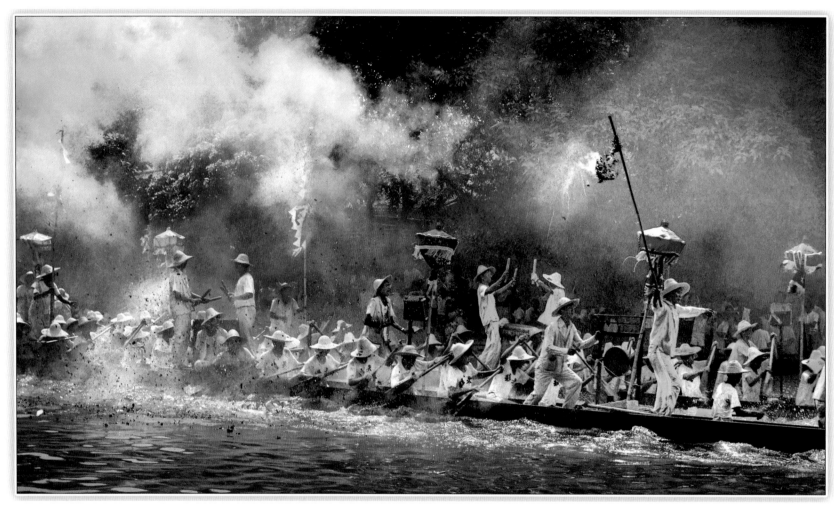

齊心協力

Lens 150mm 6X6 Color Negative Guangdong China 順德 1996

Lens 150mm 6X6 Color Negative Guangdong China 臘德 1996

盡興佳節

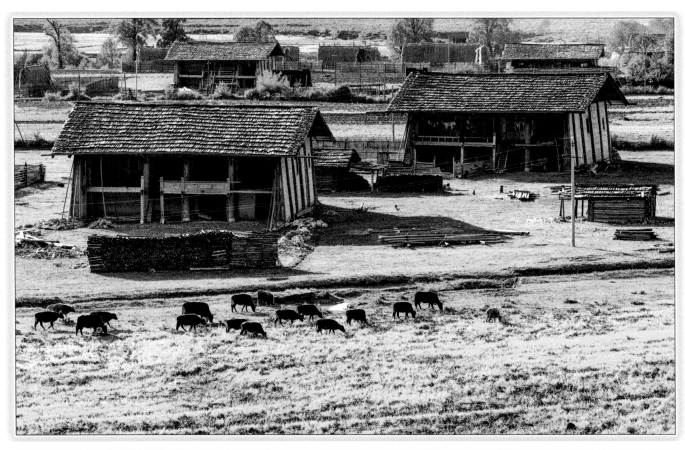

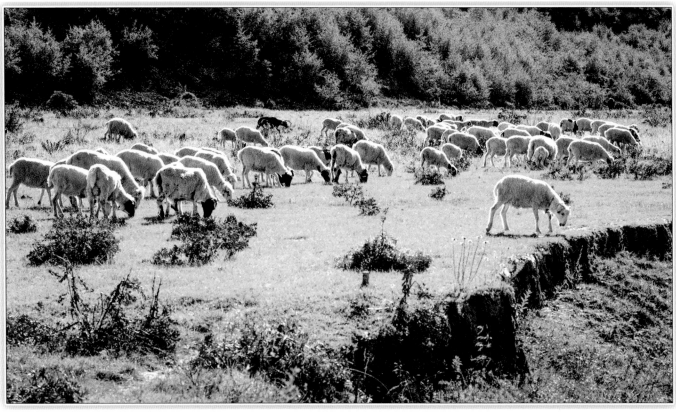

6x6 Color Negative Shangri-La China 香格里拉 1999

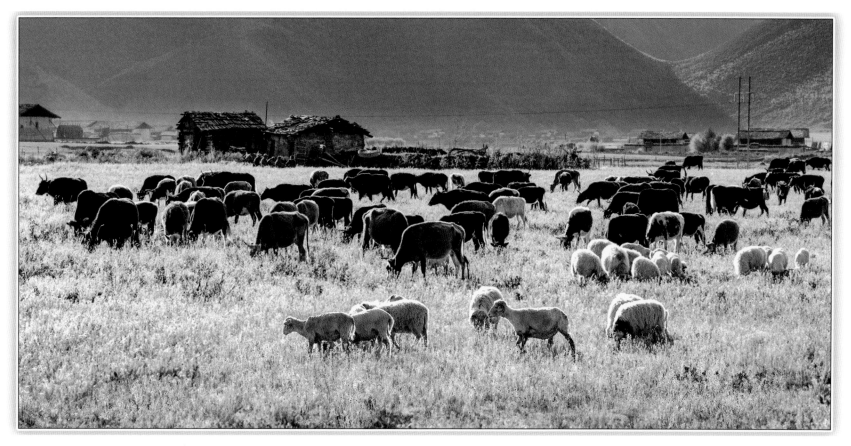

（PS Composite 合成） **秋日牧場**

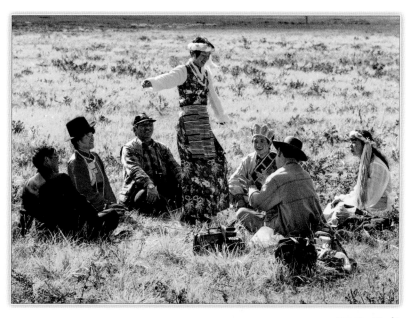

載歌載舞

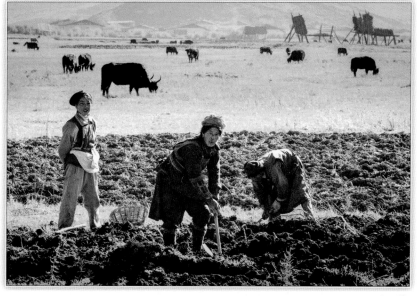

收穫

6x6 Color Negative Shangri-La China 香格里拉 1999

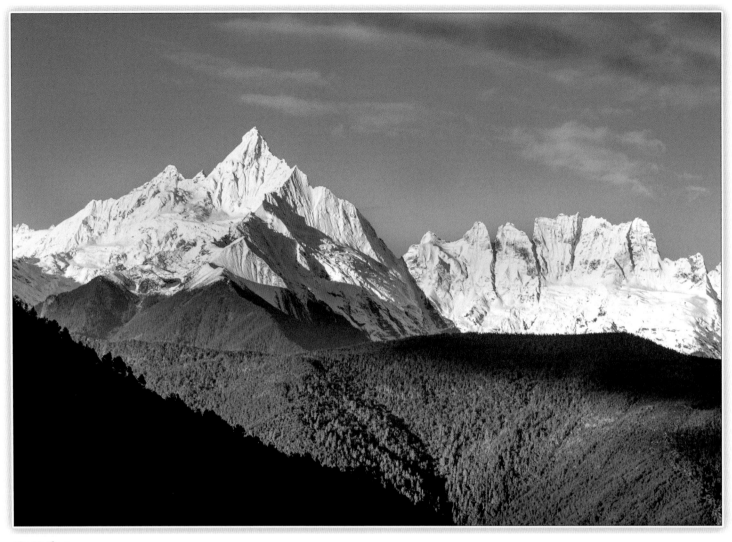

梅理雪山

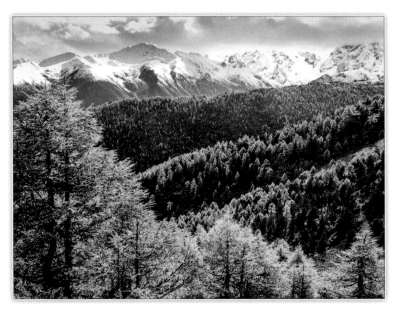

6x6 Color Negative　　　Shangri-La China 香格里拉 1999

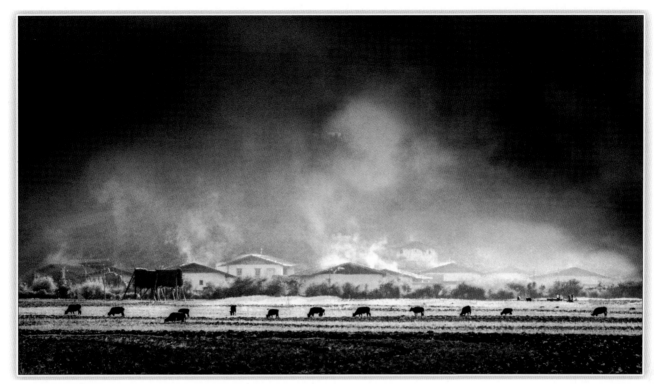

晨光曲

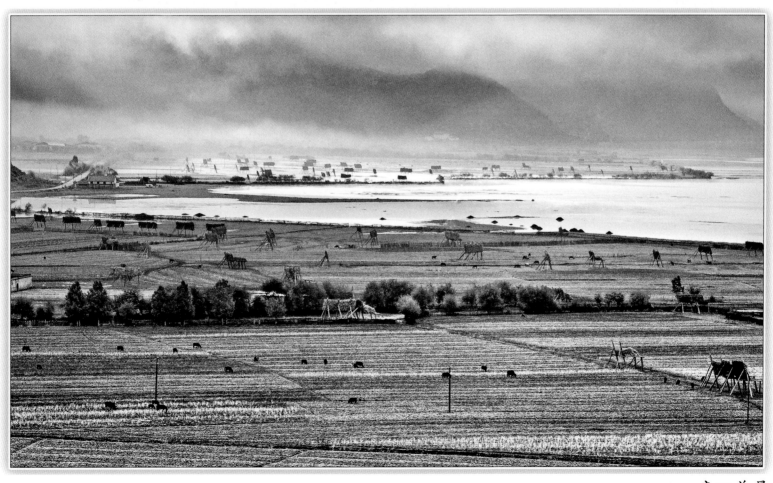

Lens 80mm 6x6 B&W Negative Shangri-La China 香格里拉 1999

良田美景

93

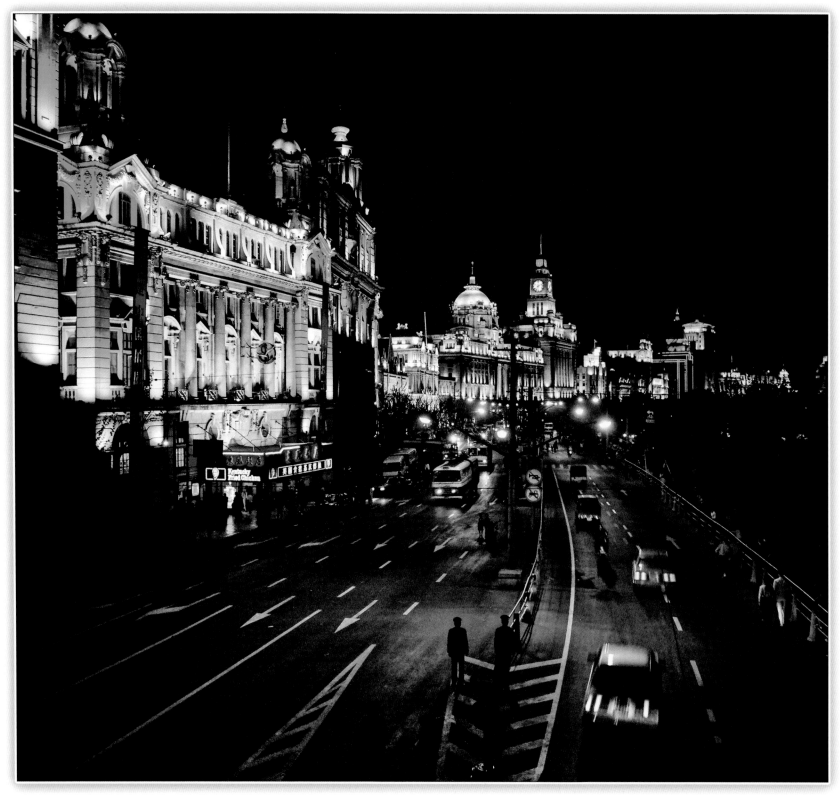

十里洋場 Lens 50mm 6x6 Color Negative Shanghai China 上海 外灘 1995

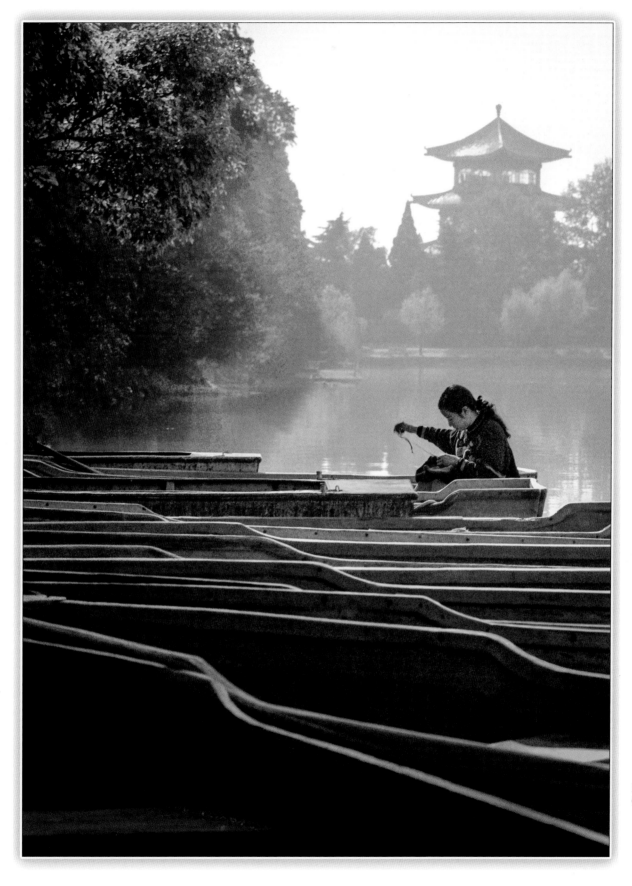

Lens 150mm 6X6
Color Negative
Wuhan China
武漢 1998

絲絲情意

93

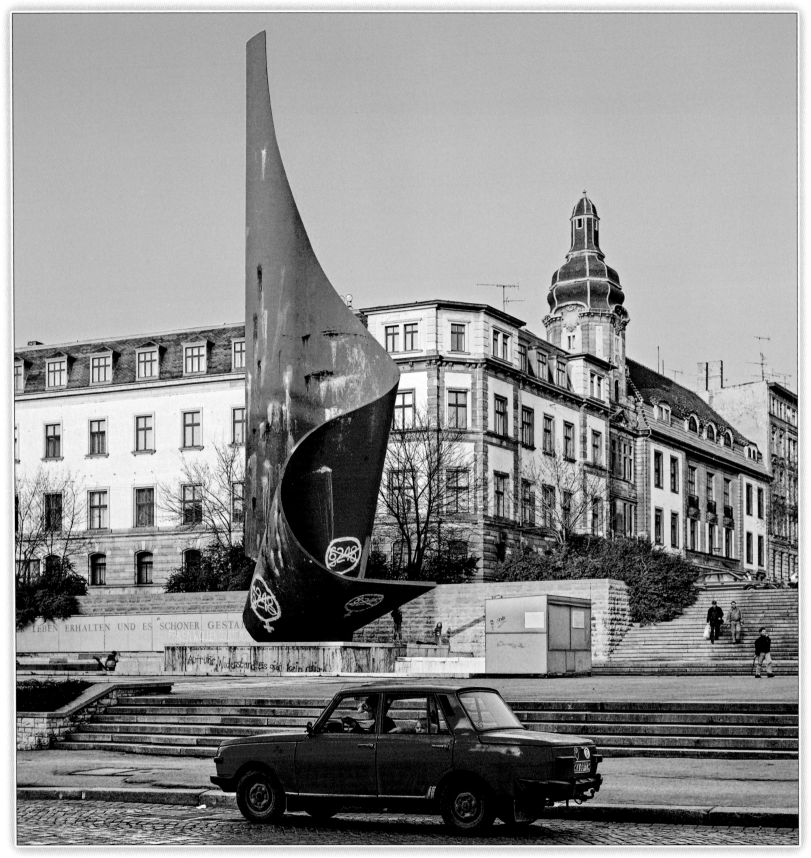

赤的疑惑　　　　　　　　　　　　　　Lens 80mm 6x6 Color Negative　　　Leipzig Germany 萊比錫 1995

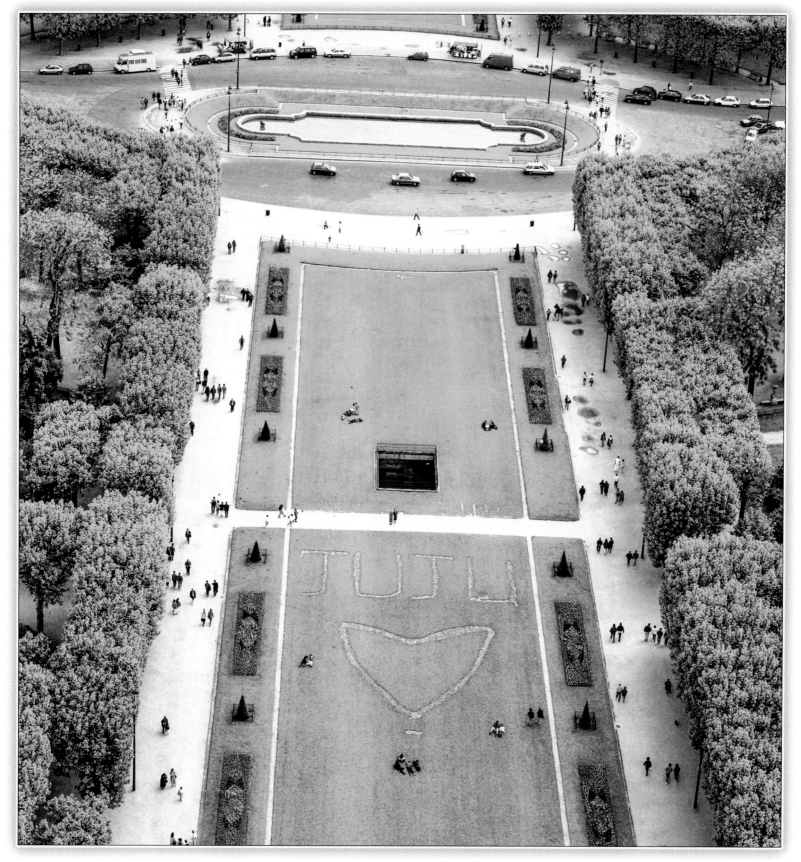

Lens 80mm 6x6 Color Negative Paris 巴黎 1995

鐵塔下的浪漫

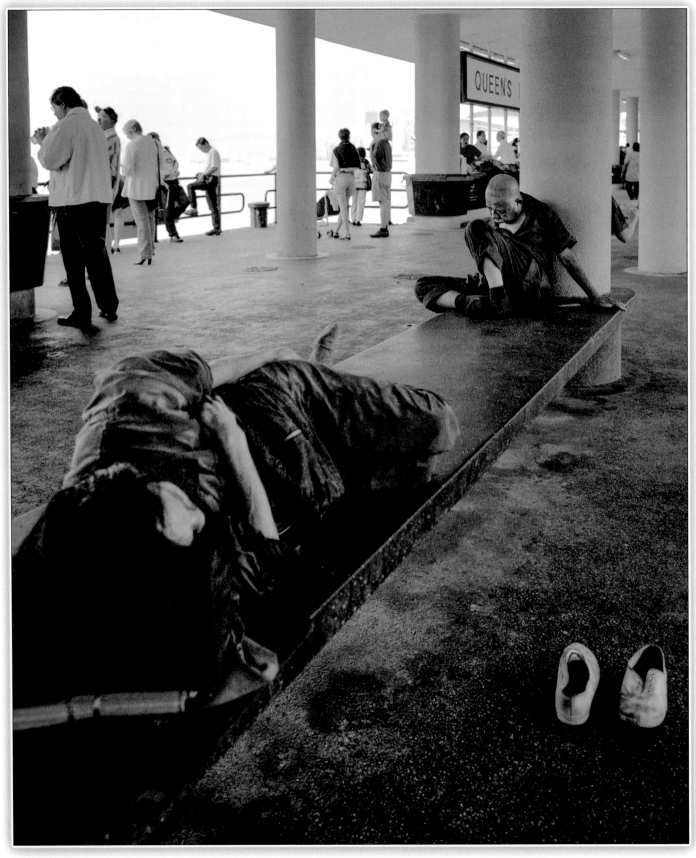

皇后的夢 Lens 50mm 6x6 Color Negative Queen's Pier HK 皇后碼頭 1985

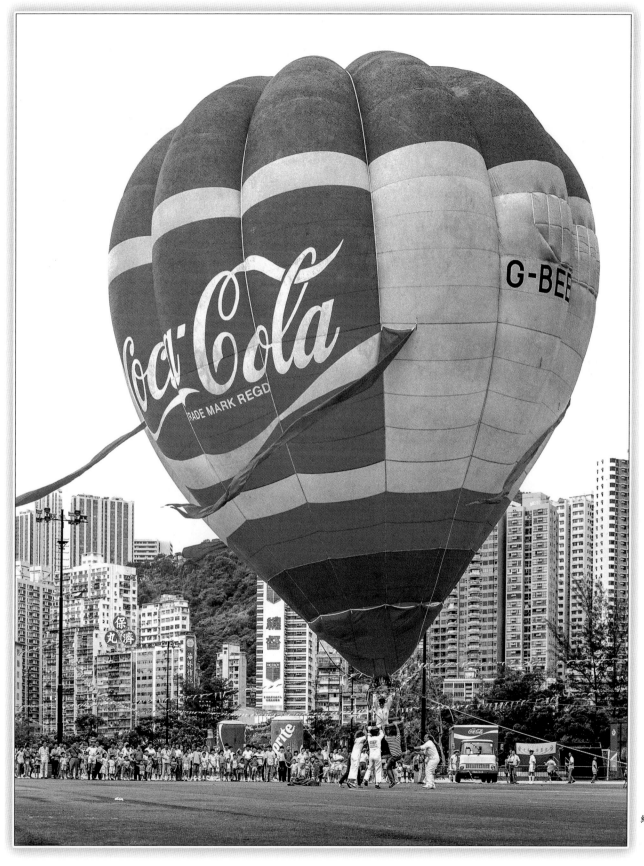

Lens 75mm 6x6
Color Negative
Victoria Park HK
維多利亞公園 1985

大氣球

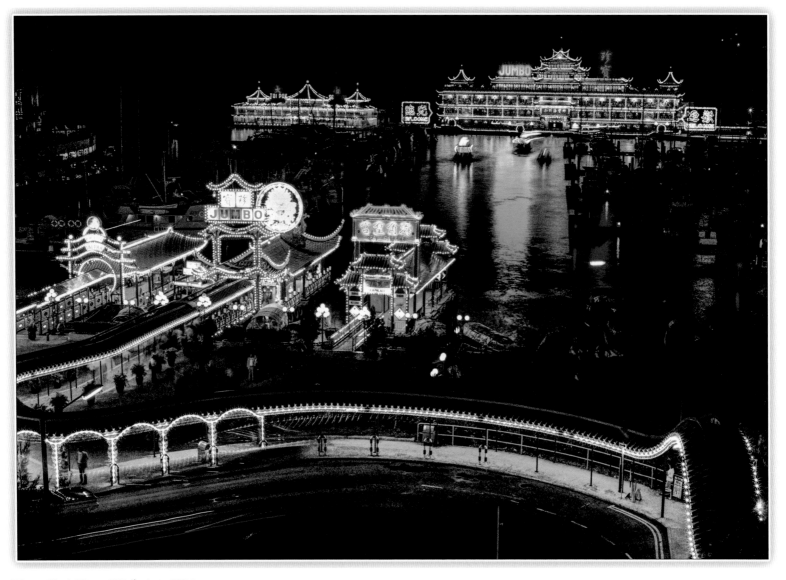

Wong Chuk Hang HK黃竹坑 1985 ⚲ Lens 80mm 6x6 Color Negative

135 Color Negative

2020 ▲

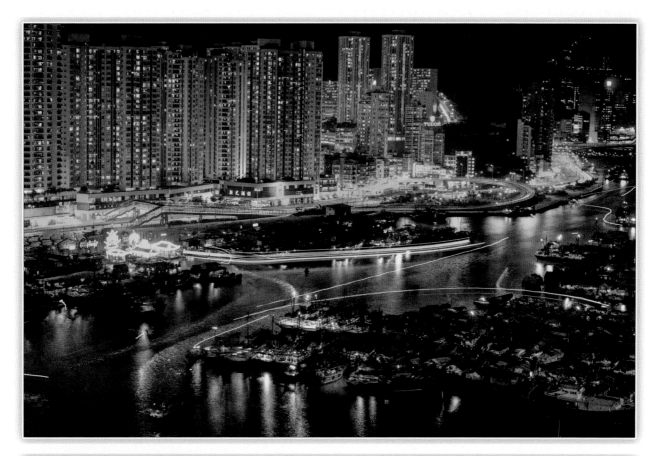

Lens 80mm 6x6
Color Negative

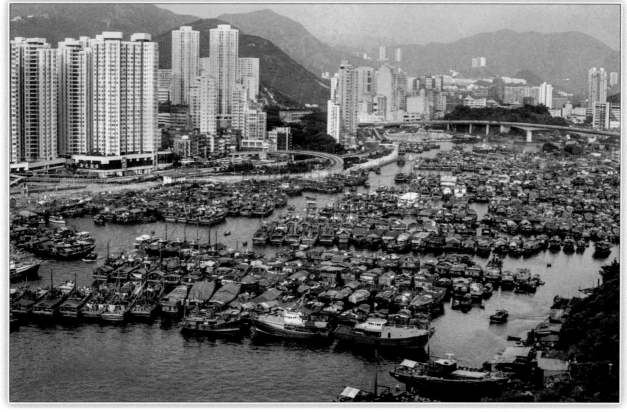

135 Color
Negative

Aberdeen HK 香港仔避風塘 1985

99

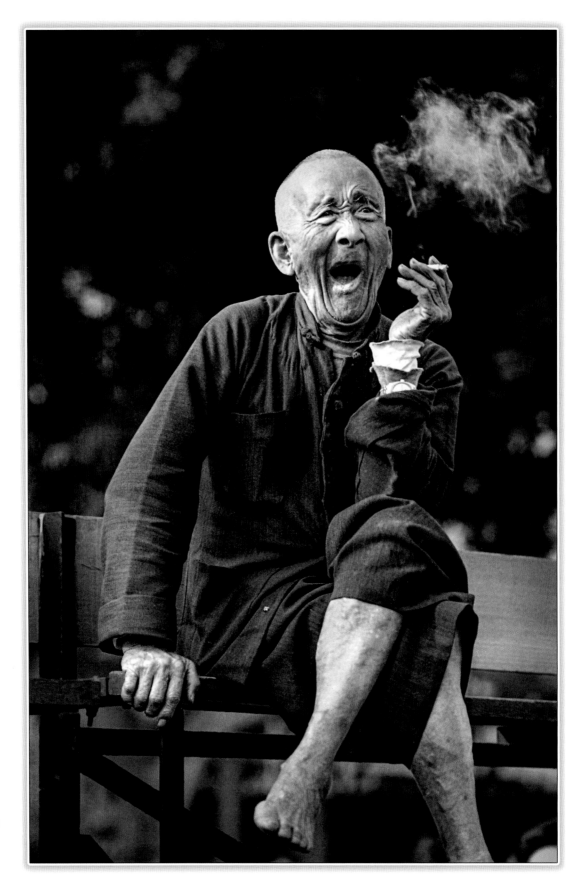

135 B&W Negative
HK 1984

好享受

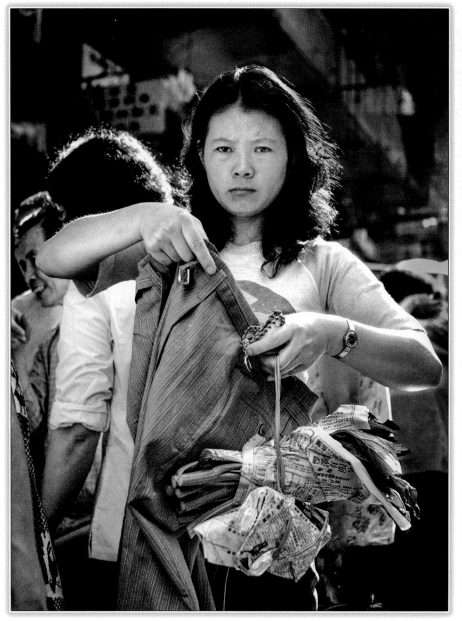

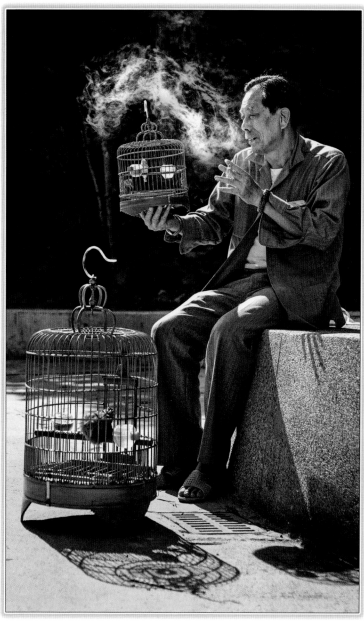

影乜嘢　　　　　　　　　　　　　閒情雅趣

Lens 75mm 6x6 B&W Negative　　HK 1986

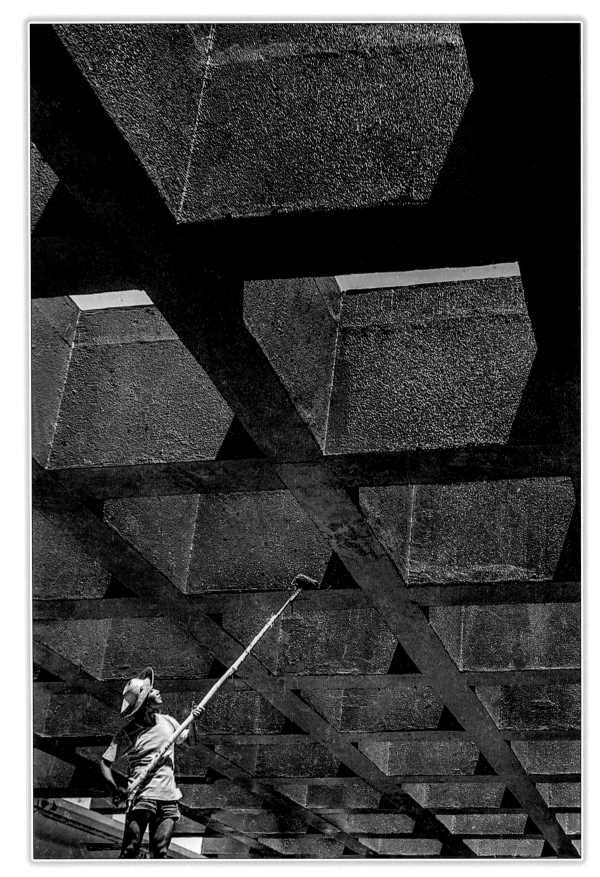

Lens 75mm 6x6
B&W Negative
Butterfly Estate
HK 蝴蝶邨 1983

清理

2018 中華攝影學會國際沙龍黑白照片 PSA銀牌

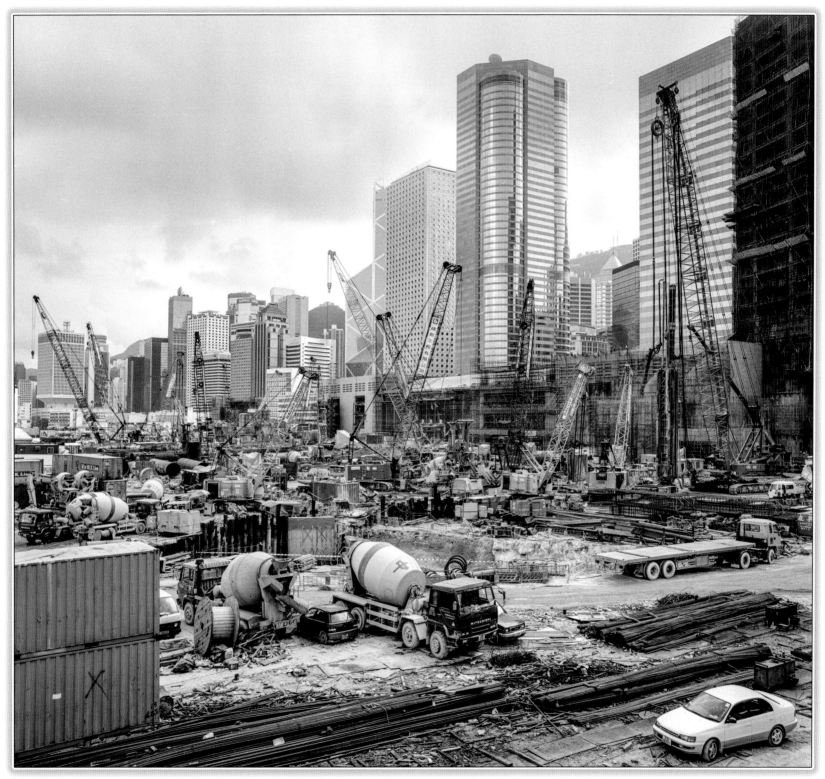

Lens 50mm 6x6 B&W Negative Central HK 中環 1996

大興土木

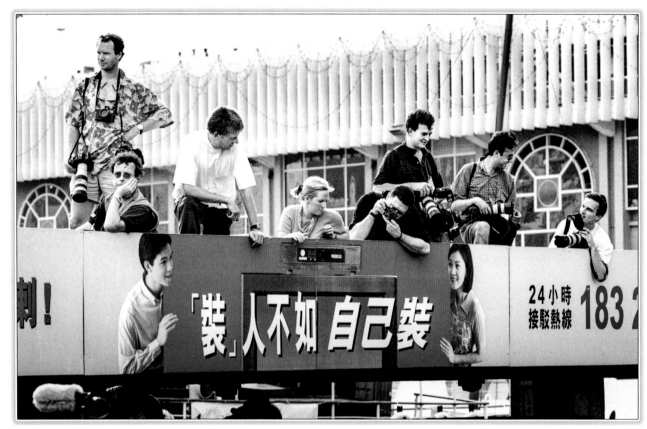

新聞記者　　　　　　　　135 Color Negative　　Tsim Sha Tsui HK 尖沙咀 30-6-1997

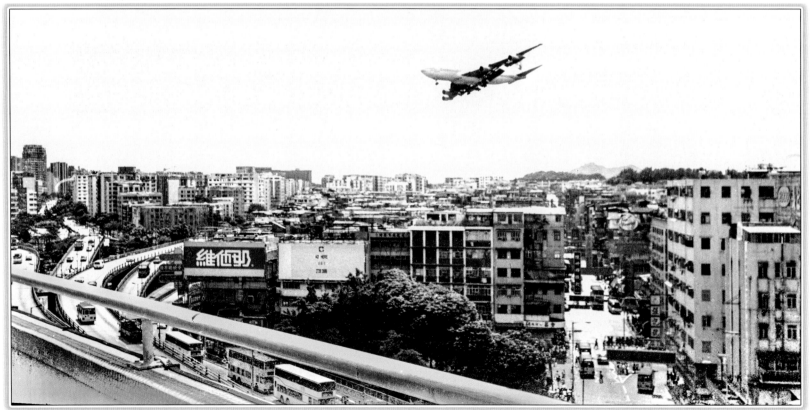

準備降落　　　　　　　　135 Color Negative　　Kowloon City HK 九龍城 1998

135 Color Negative　　HK 6-1997　　　　不列顛尼亞號（英國皇家遊艇）

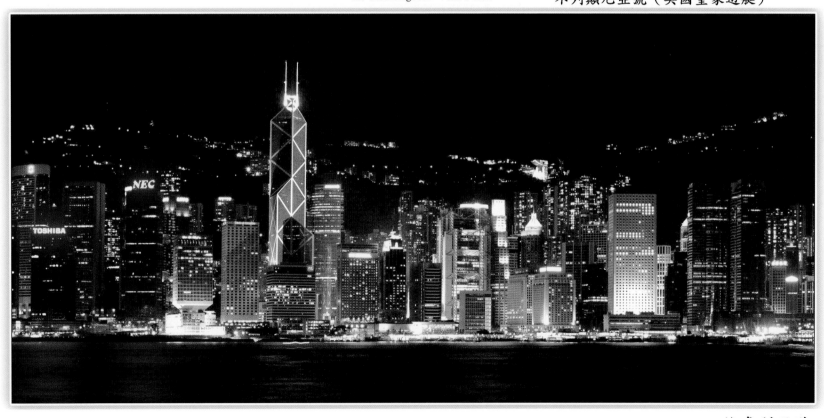

Lens 80mm 6x6 Color Negative　　HK 6-1997　　　　維多利亞港

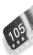

我要高飛

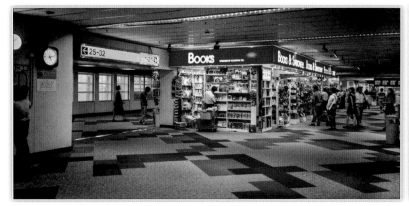

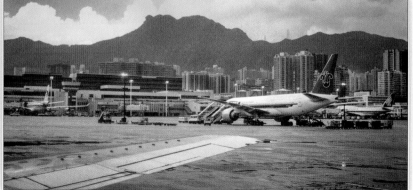

135 Color Negative Kai Tak Airport HK 啟德機場 1998

135 Color Negative Repulse Bay HK淺水灣 2003

同病相憐

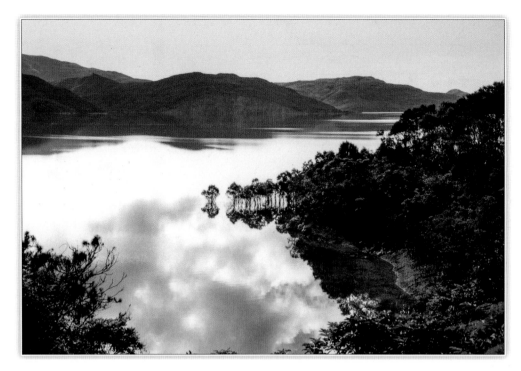

2001 水務署供水150年全港攝影比賽　　優異 ▲　　冠軍 ▼

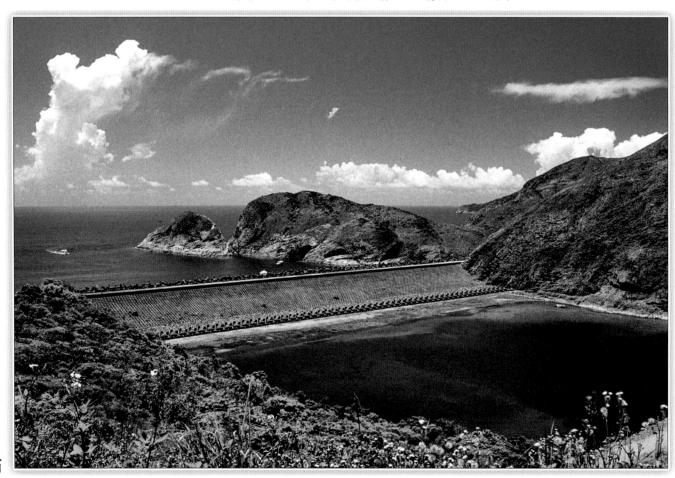

萬宜東壩

135 Color Negative

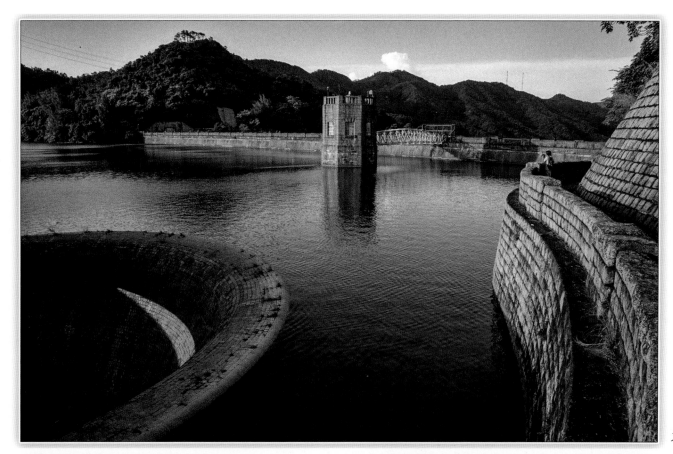

Shing Mun
Reservoir
城門水塘

夕照城門

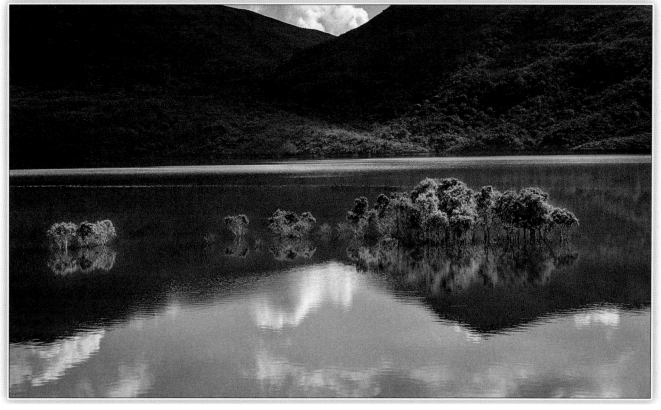

High Island
Reservoir
萬宜水庫

山水相映

135 Color Negative

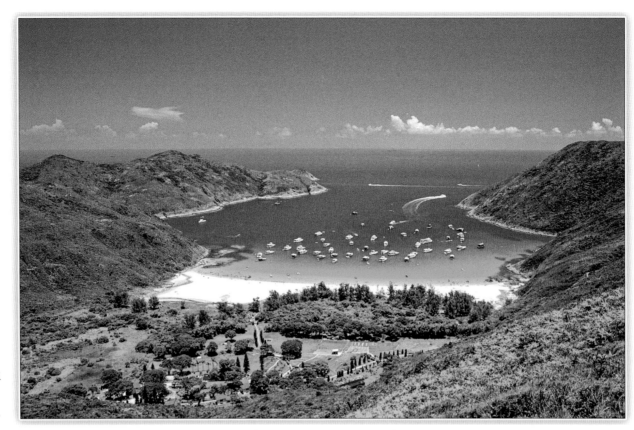

Long Ke Wan HK
浪茄灣

天朗氣清

2007 藍天行動全港公開攝影比賽 亞軍 ▲

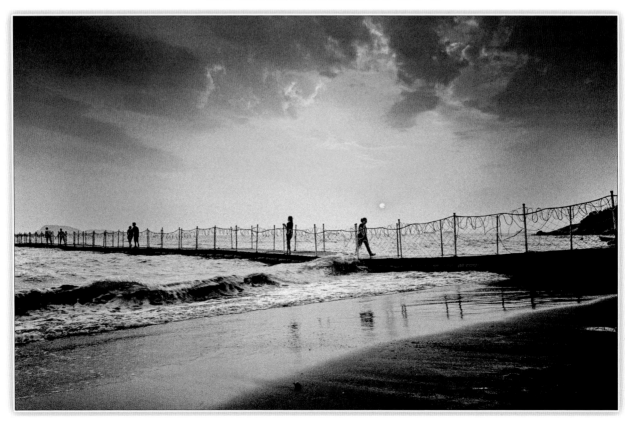

Lung Kwu Tan HK
龍鼓灘 2007

夕陽西下

135 Color Negative

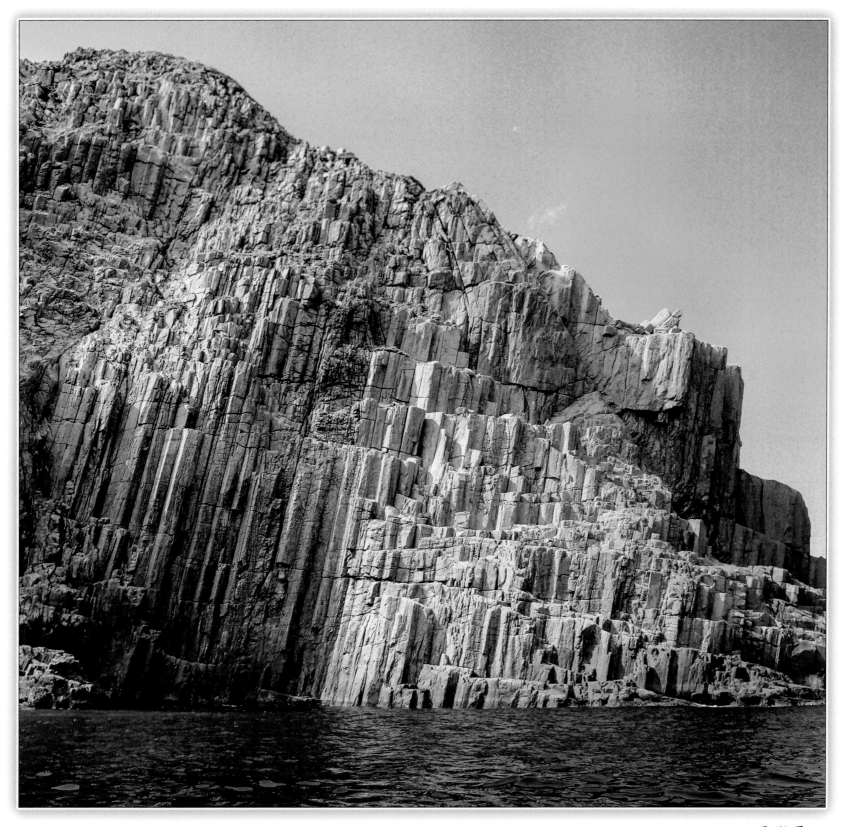

Lens 50mm 6X6 Color Negative Ninepin Group HK 果洲群島 2010 層巒疊石

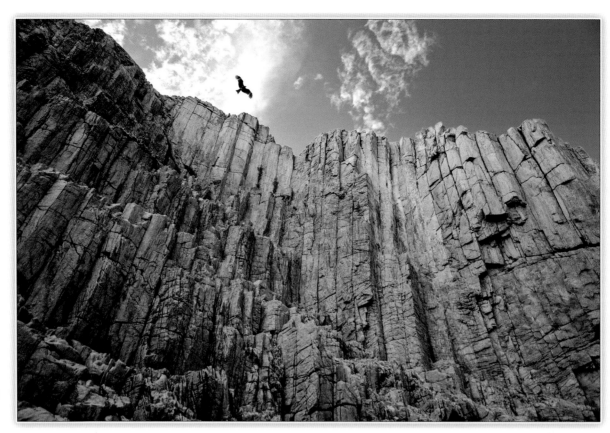

Lens 18-55mm ISO
320 f-3.5 1/250s
（PS Composite 合成）

飛越關山

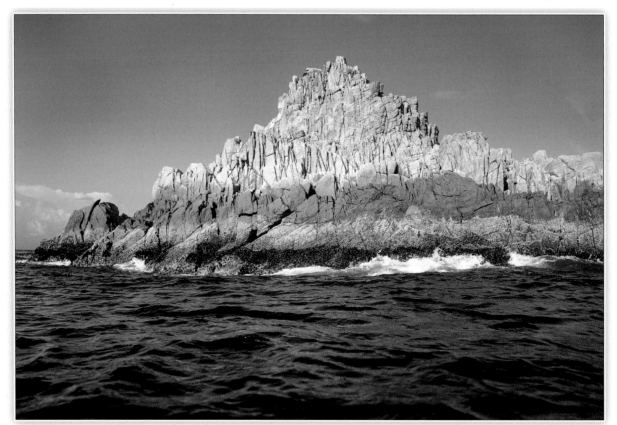

Lens 50mm 6x6
Color Negative

屹立不倒

Ninepin Group HK 果洲群島 2010

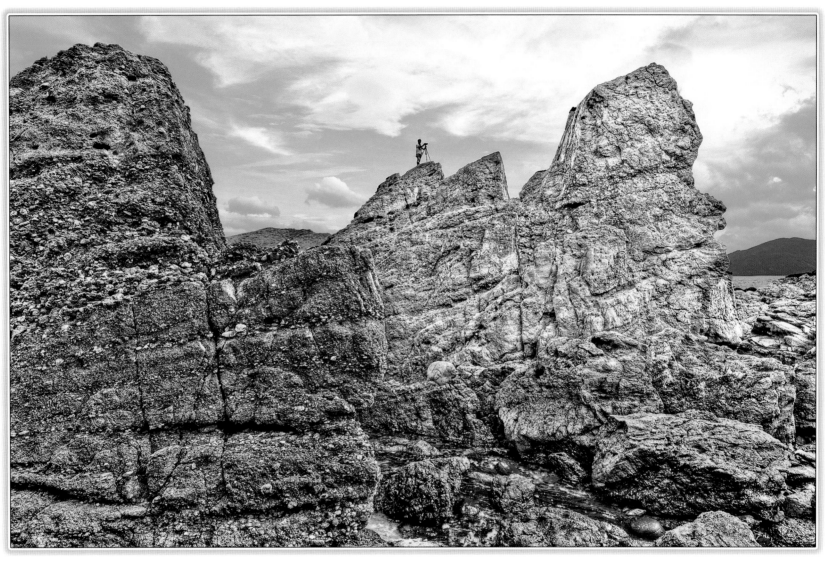

美景如畫　　　　　　　Lens 20mm ISO-200 f-16 HDR　　　Chek Chau HK 地質公園 赤洲

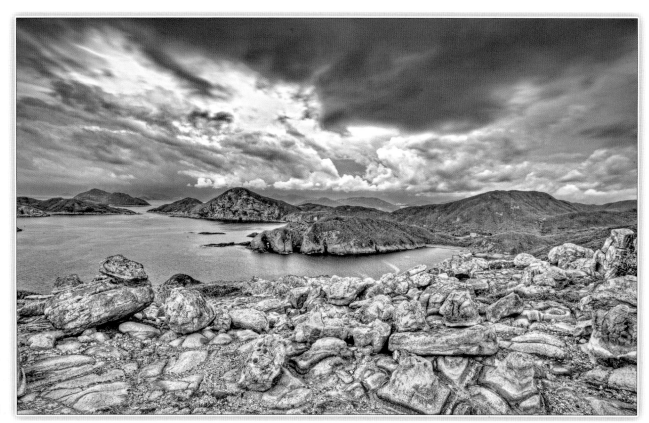

Lens 20mm ISO
640 f-11
HDR

風雲變幻

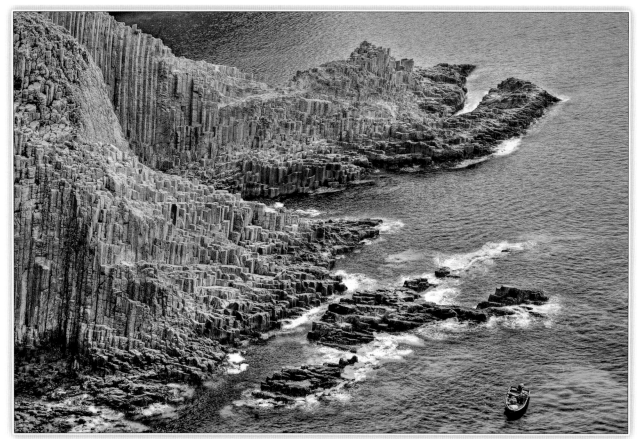

Lens 70-180
ISO-100 f-20
HDR

氣勢不凡

Fa Shan HK 花山

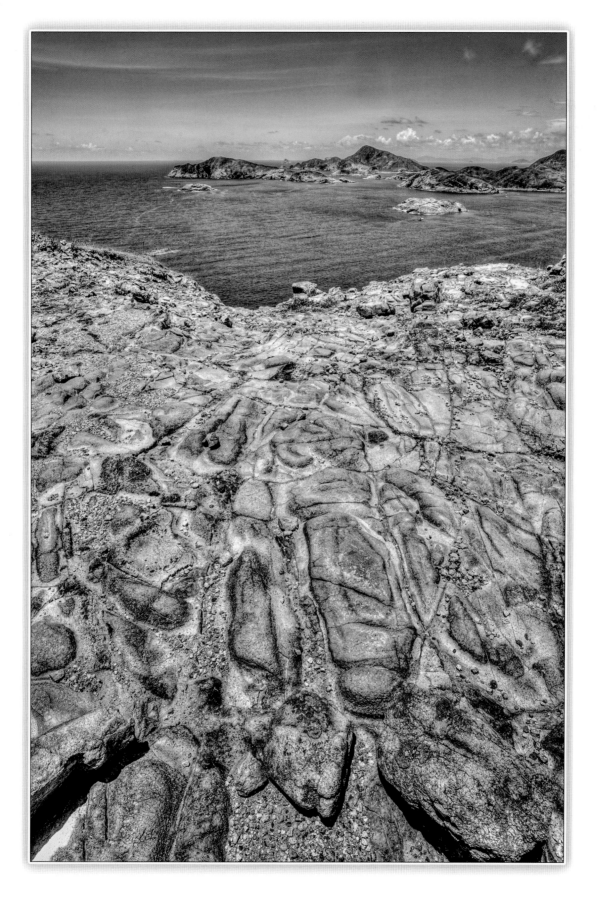

Lens 20mm
ISO-200 f-16
Fa Shan HK 花山
HDR

瑰麗景秀

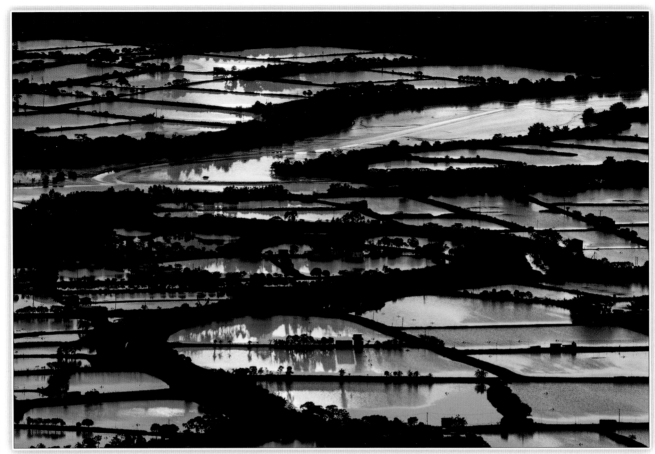

Lens 300mm ISO
400 f-20 1/80s

Kai Kung Leng
HK 雞公嶺 2013

夕照南生圍

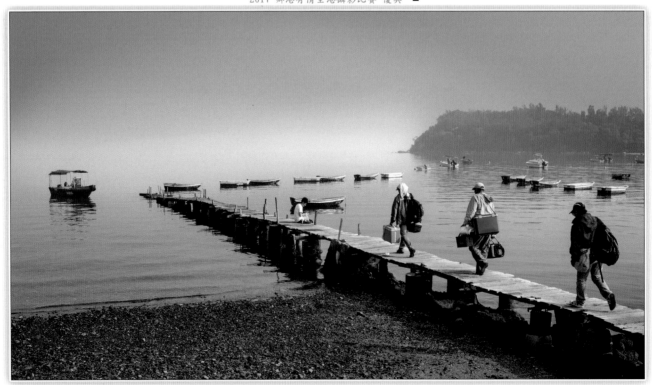

Lens 24-120 ISO
400 f-13 1/250s

To Tau Wan HK
渡頭灣 2010

出海垂釣

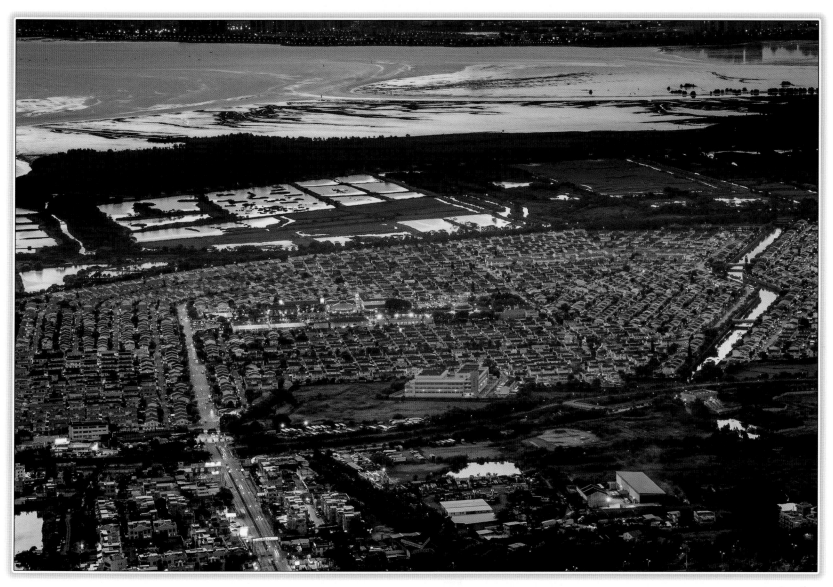

Lens 70-180mm ISO-400 f-13 1s Kai Kung Leng HK 雞公嶺 2013 錦繡花園

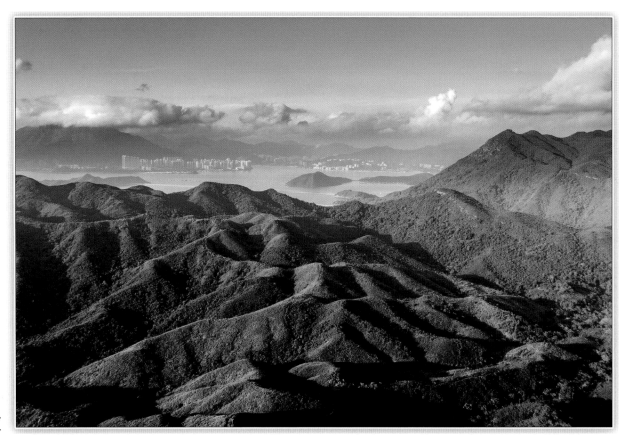

Lens 24-120 ISO
200 f-7 1/250s

吊燈籠眺望

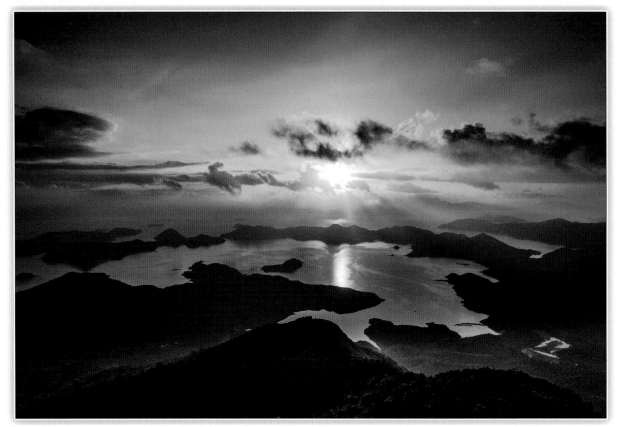

Lens 24-120 ISO
200 f-13 1/250s

印洲塘日出

Tiu Tang Lung HK 吊燈籠

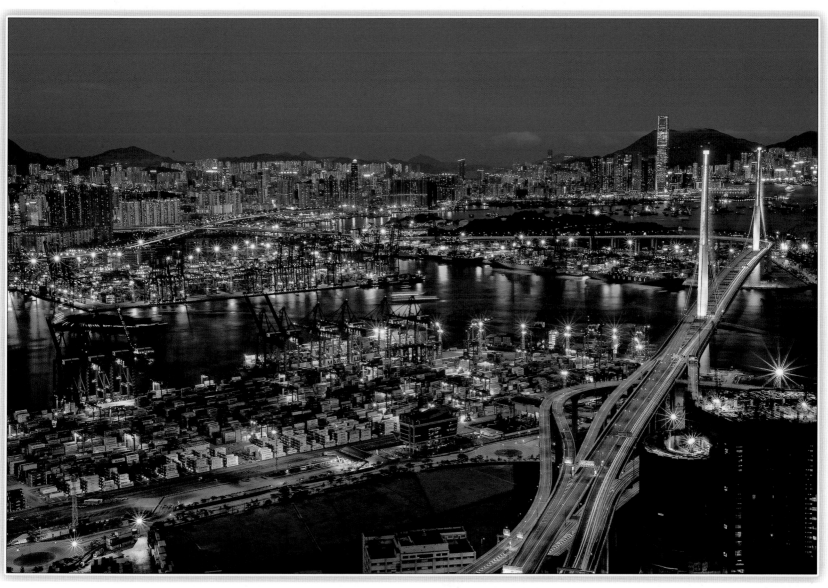

Lens 24-120 ISO-100 f-16 HDR Tsing Yi Peak HK 青衣 2011 大橋夜色

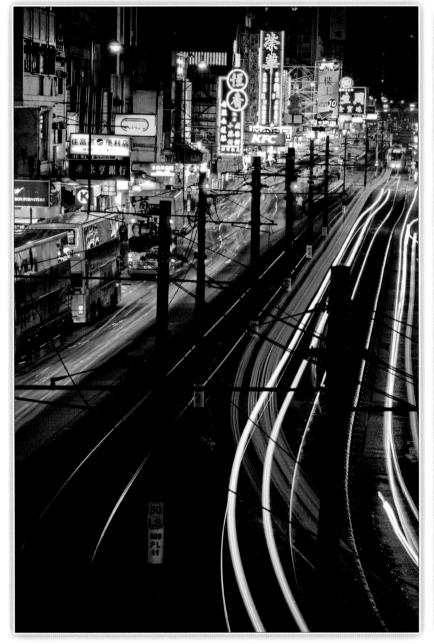

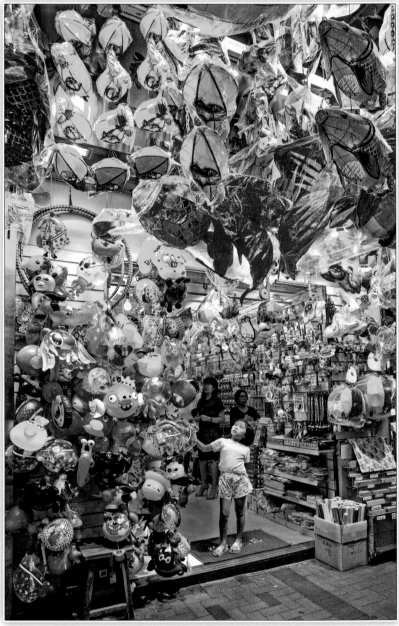

繁榮 Lens 80mm ISO-200 f-22 20s Yuen Long HK 元朗 2008

又到中秋 Lens 20mm ISO-1000 f-6 1/100s Jordan HK 佐敦 2011

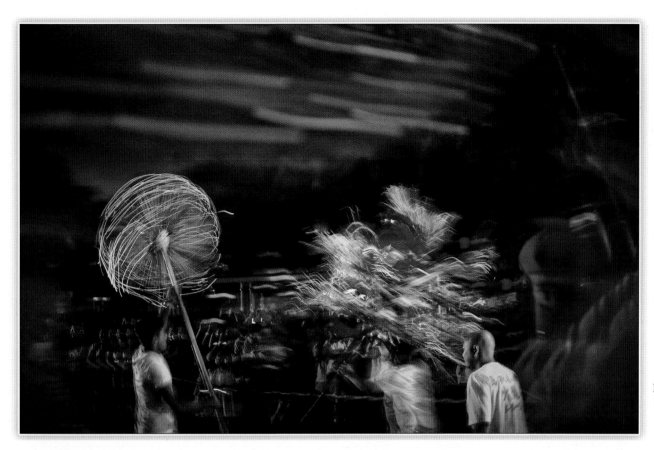

Lens 50mm ISO
800 f-4 1/6s
Pokfulam Village
HK 薄扶林村 2013

與龍共舞

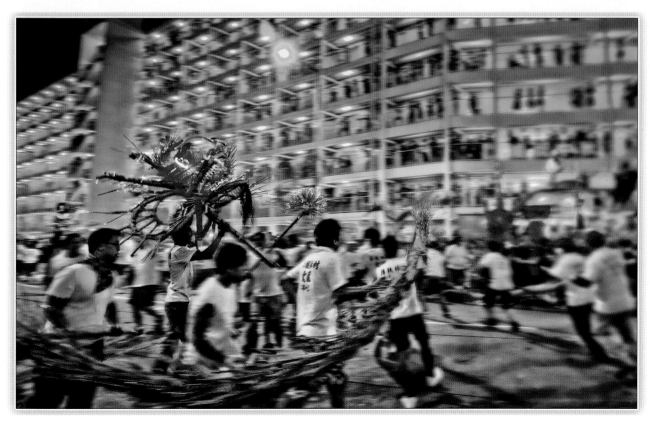

Lens 20mm ISO
1000 f-4 1/30s
Wah Fu Estate
HK 華富邨 2013

萬眾歡騰

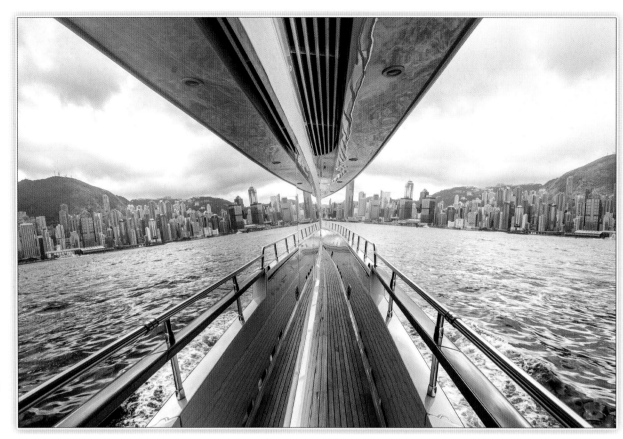

Lens 20mm ISO-400
f-9 1/320s HK 2015

相映成趣

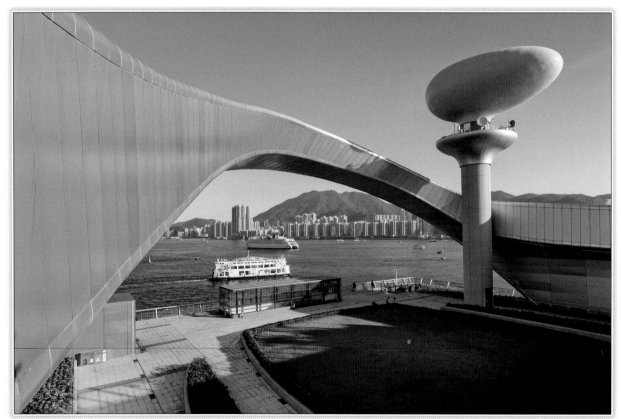

Lens 20mm ISO-400
f -11 1/125s HK 2014

美妙組合

香港綠色建築週「2014活現、綠建」攝影比賽 優異 ▲

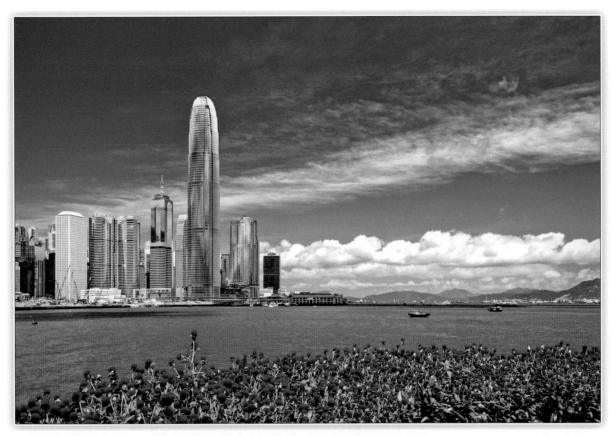

Lens 24-120mm+PL
ISO-200 f-14 1/80s
HK 2009

天朗氣清

2014 中國夢香港情攝影比賽公開組 入圍獎

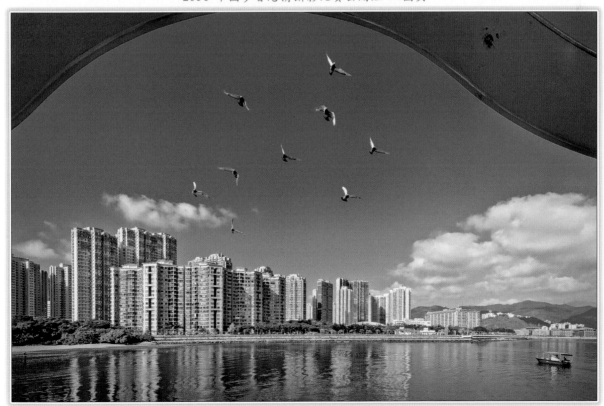

Lens 20mm ISO
640 f-16 1/640s
Wu Kai Sha HK
烏溪沙 2011

和諧共處

2011 我的理想社區攝影比賽公開組 優異

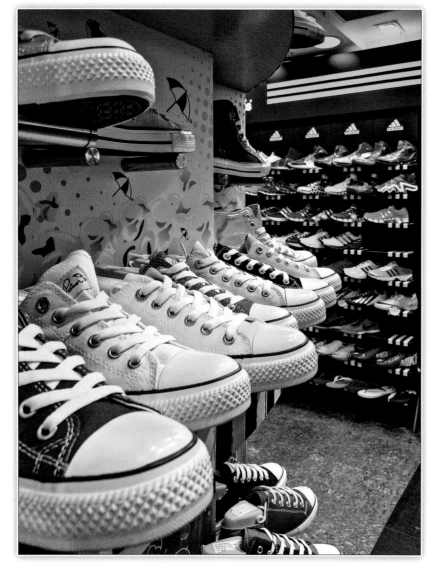

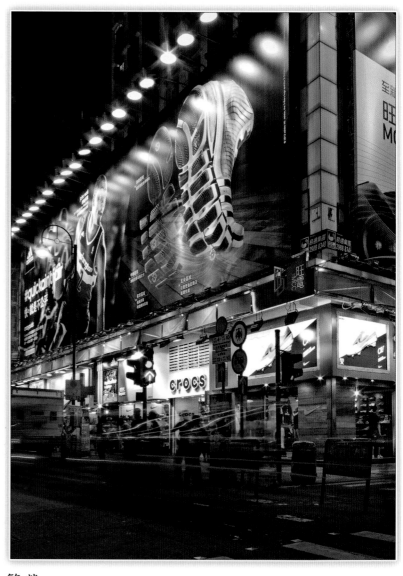

美輪美奐 Canon G-12 ISO-400 f-2.8 1/100s

繁榮 Canon G-12 ISO-80 f-8 3.2s

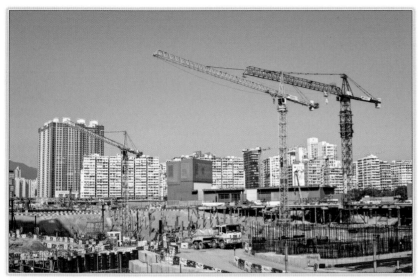

Lens 35mm ISO-200 f-16 1/200s Jordan HK 佐敦 2013 明天會更好

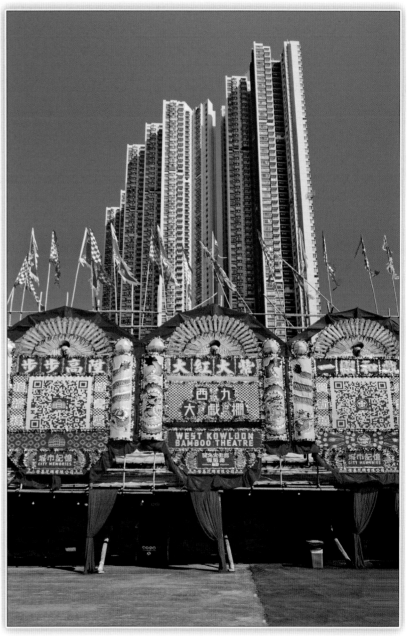

Lens 20mm ISO-320 f-10 1/400s Yau Ma Tei HK 油麻地 2013 新潮舊物

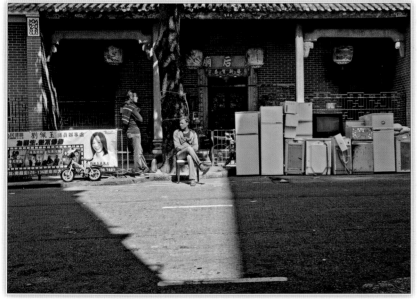

Lens 35mm ISO-400 f-11 1/400s Sham Shui Po HK 深水埗 2013 和諧共存

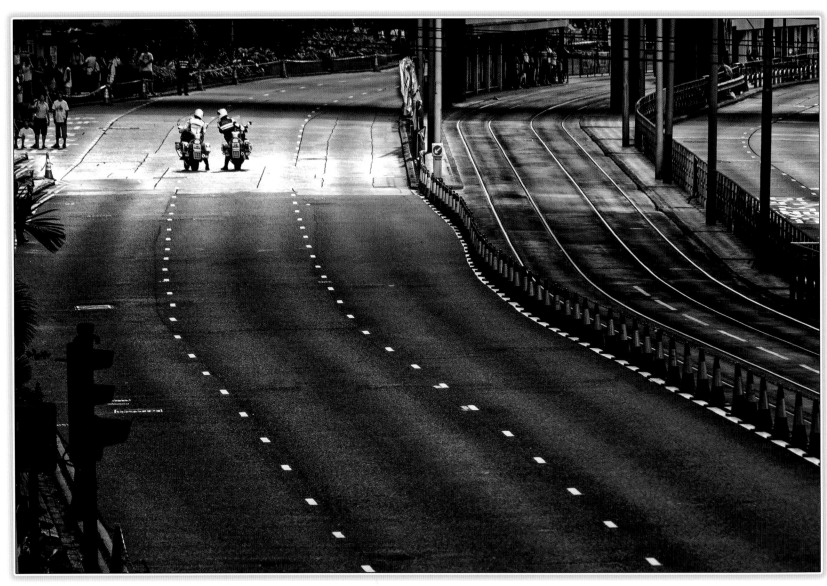

金鐘道 Lens 300mm ISO-400 f-7 1/250s Wan Chai HK 2009-7-1

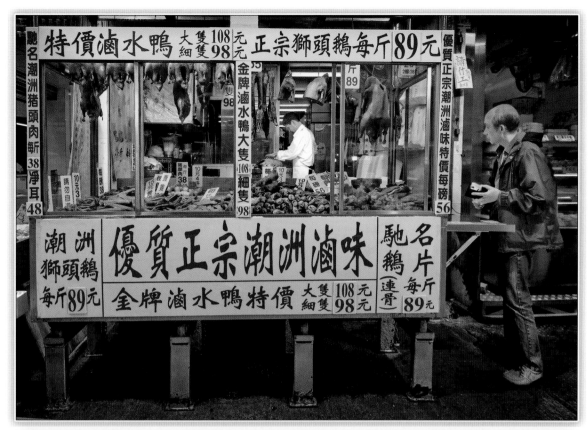

Lens 20mm ISO-1000
f-5.6 1/200s Shau
Kei Wan HK
筲箕灣 2014

潮州滷味

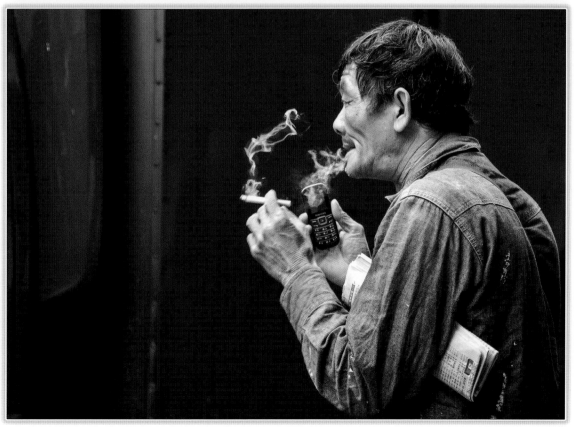

Lens 70-180mm ISO
1250 f-5 1/250s
Shau Kei Wan HK
筲箕灣 2014

電話投注

打醮

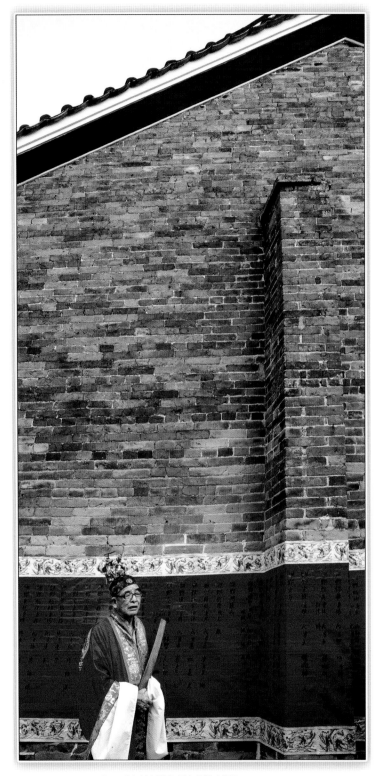

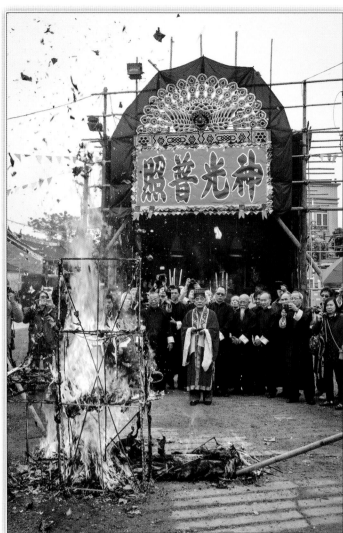

Lens 35mm ISO 400 f-16 1/160s

Lens 24-120 ISO-640 f-10 1/200s

Lens 24-120 ISO-400 f-9 1/500s

Fanling HK 粉嶺龍躍頭 2013

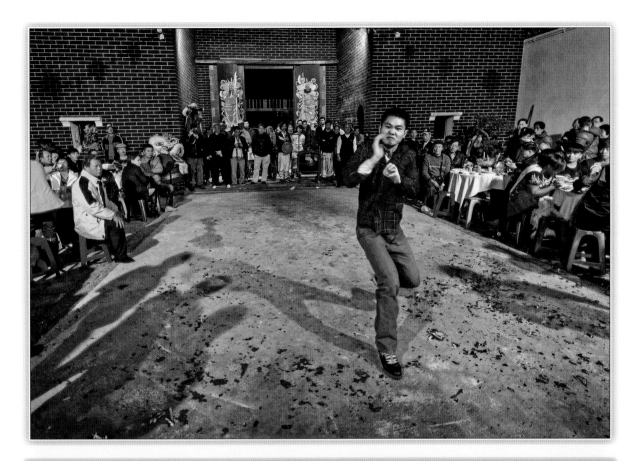

Lens 20mm ISO
1600 f-1.8 1/200s

看招

Lens 20mm
ISO-400 f-5.6
HDR

大戲棚

Fanling HK 粉嶺龍躍頭 2013

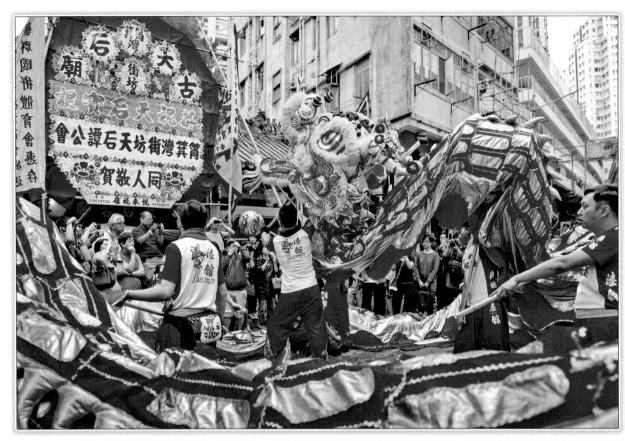

Lens 20mm ISO
1000 f-5 1/640s
HK 2016

天后寶誕

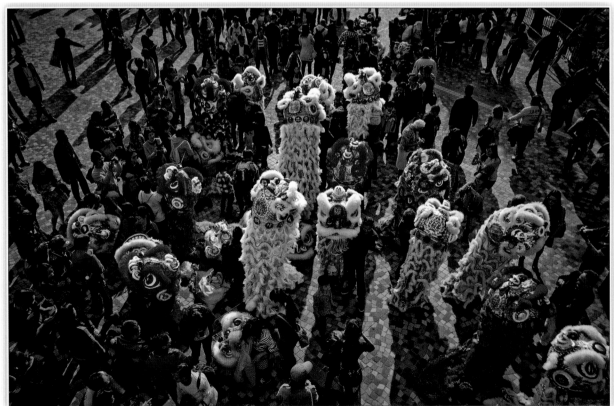

Lens 24-120 ISO
800 f-8 1/500s
Tsim Sha Tsui HK
尖沙咀 2014

舞獅盛會

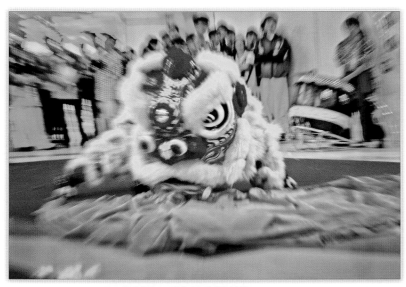

Lens 43-86mm ISO-1250 f-8 1/40s

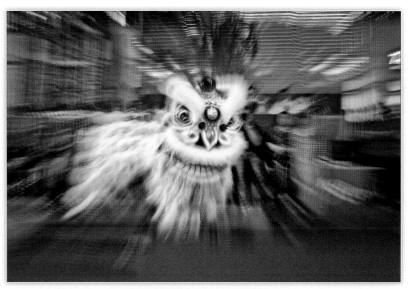

Lens 43-86mm ISO-1000 f-8 1/15s

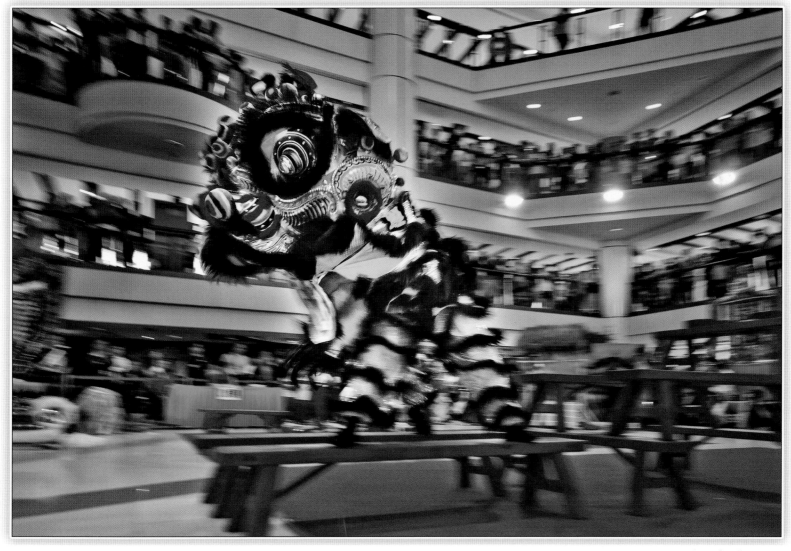

Lens 15-30mm ISO-1000 f-6.3 1/30s HK 2015 2015 四海同心盃傳統獅藝公開攝影比賽 冠軍 ▲ 威震八方

三角組合　　　　SONY-RX100 ISO-640 f-5.6 1/80s

到此一遊　　　　Lens 50mm ISO-400 f-8 1/100s

喜笑顏開　　　　Lens 70-180mm ISO-800 f-5.6 1/200s

Lens 20mm+PL ISO-320 f-9 HDR Sam A Chung HK 三椏涌 2015-8-2

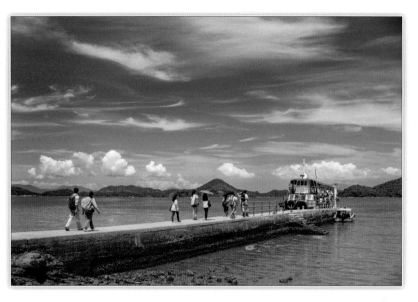

Lens 35mm+PL ISO-200 f-8 1/60s Lai Chi Wo HK 荔枝窩 2015-8-2

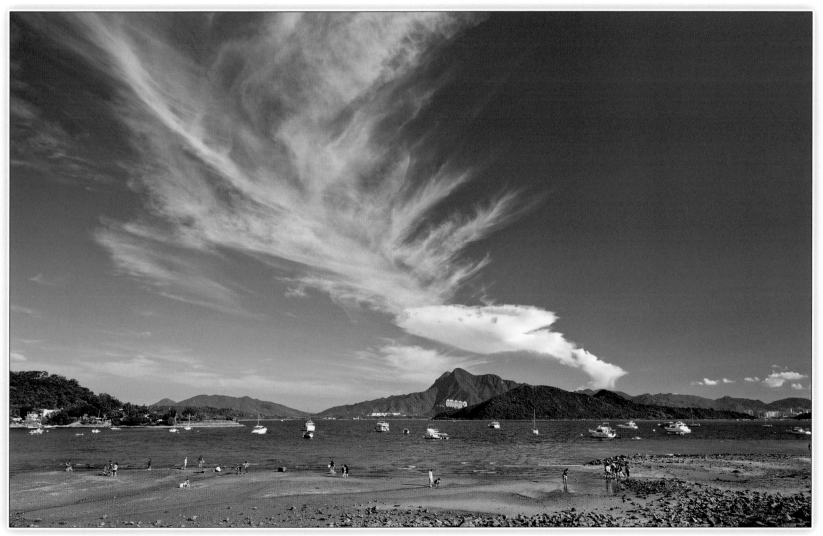

Lens 20mm+PL ISO-200 f-10 1/125s Lung Mei Beach HK 龍尾灘 2015-8-2

展翅

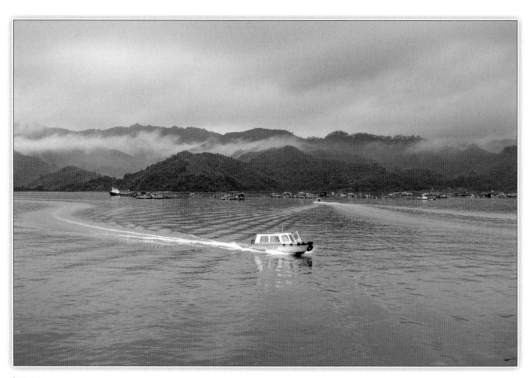

歸航

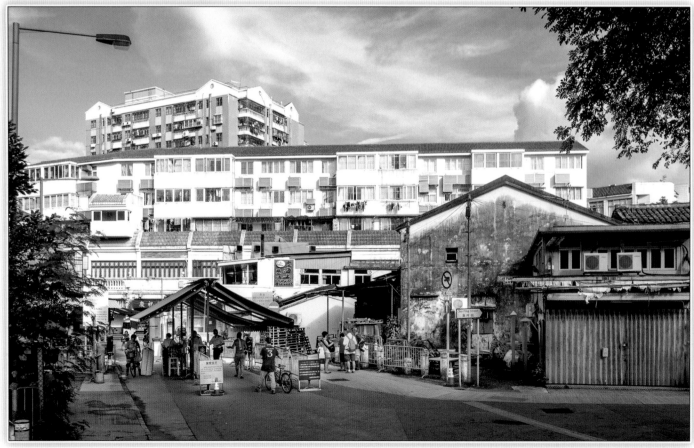

檢查站

Sha Tau Kok Checkpoint HK 沙頭角禁區　2016-10-1

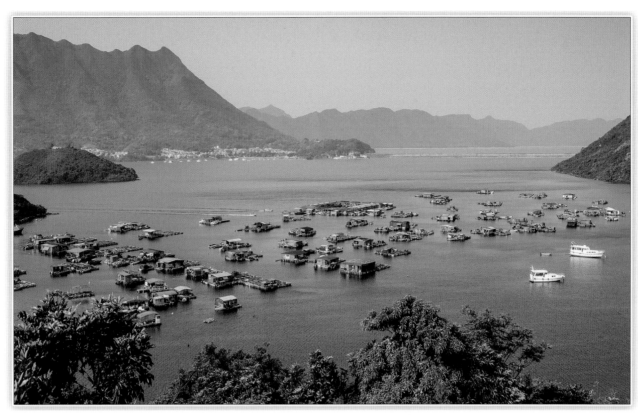

Lens 35mm ISO
400 f-8 1/500s

遠眺八仙嶺

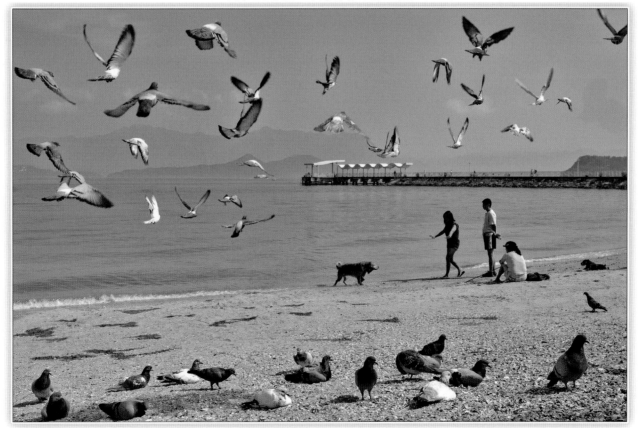

Lens 35mm ISO
200 f-8 1/500s

假日

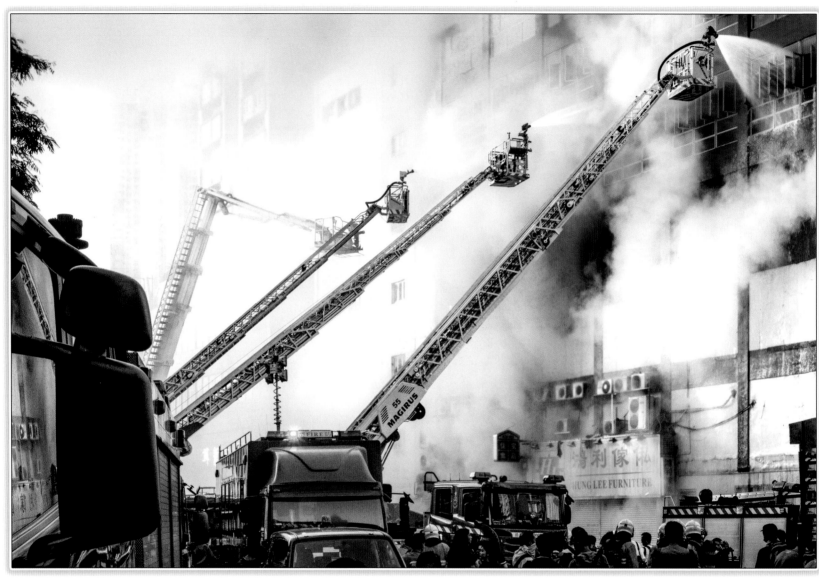

救災　　　　　　　　SONY-RX100 ISO-640 f-11 1/60s　　Ngau Tau Kok HK 牛頭角 2016

2017 中華攝影學會國際沙龍黑白照片　本會金像

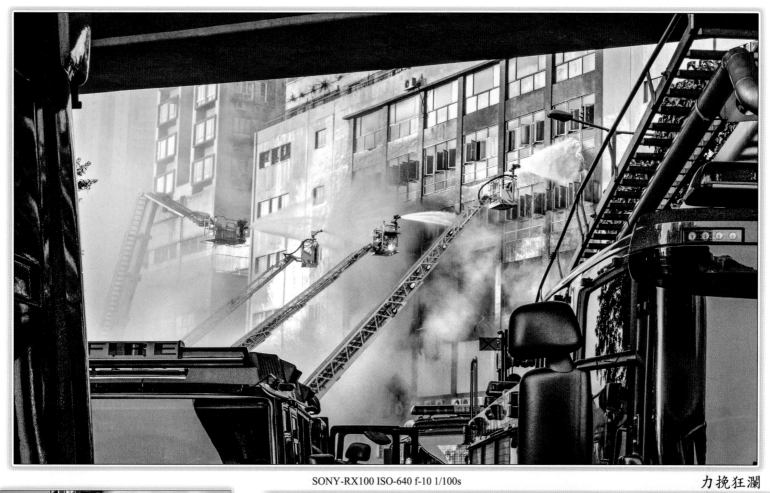

SONY-RX100 ISO-640 f-10 1/100s

力挽狂瀾

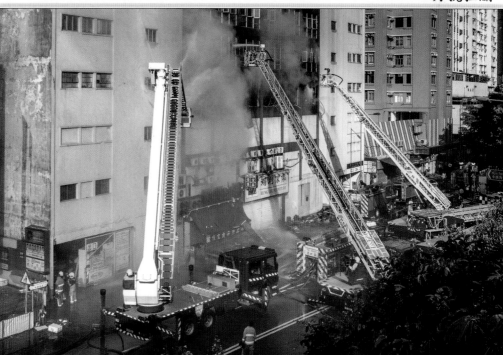

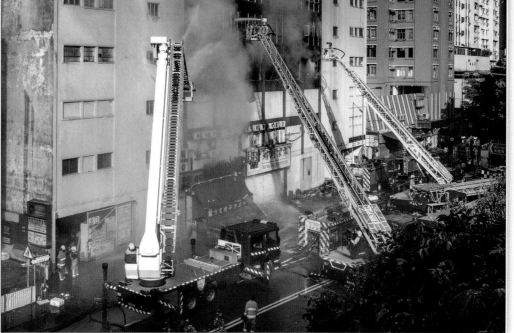

SONY-RX100 ISO-640 f-11 1/80s

Ngau Tau Kok HK 牛頭角 2016

SONY-RX100 ISO-640 f-5.6 1/200s

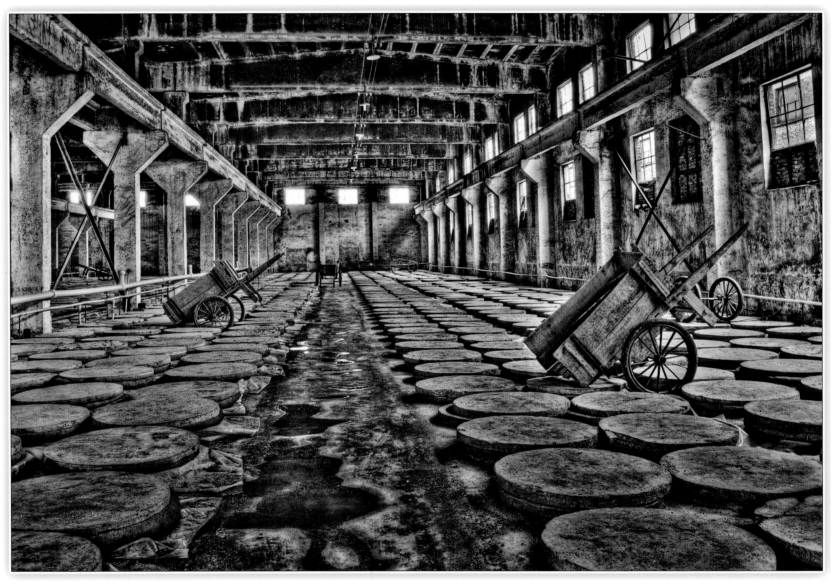

釀酒坊 Lens 50mm ISO-400 f-11 HDR BaoFeng Wine China 河南省保豐酒廠 2010

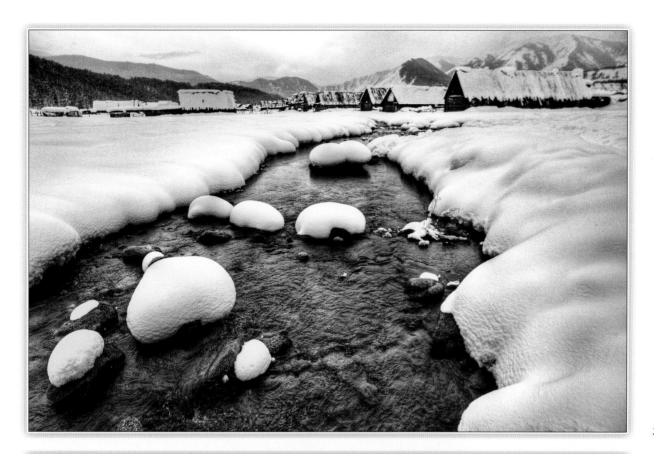

Lens 20mm
ISO-640 f-7
HDR

生生不息

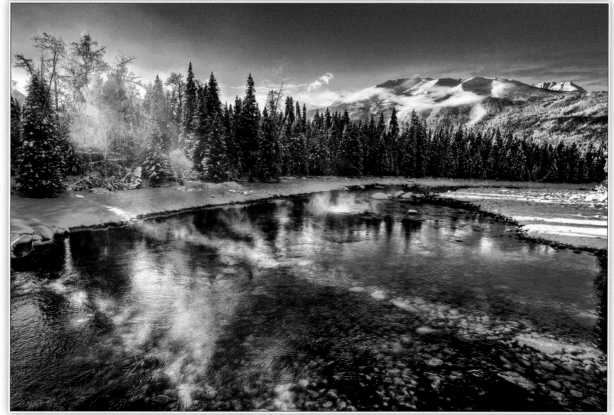

Lens 20mm
ISO-400 f-11
HDR

夕陽斜照

Xinjiang China 新疆 2011

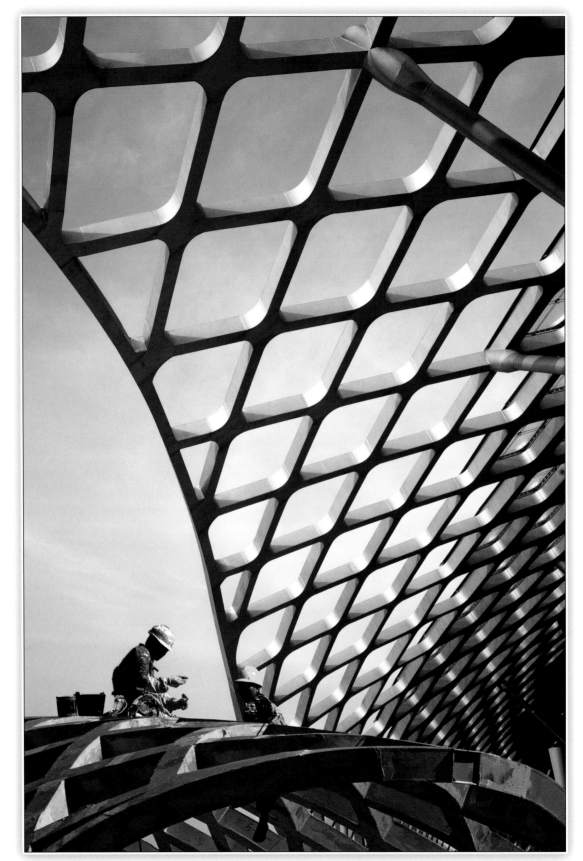

Lens 24-120mm ISO
320 f-14 1/250s
Shenzhen Bay Sports
Center China
深圳 2011

建設

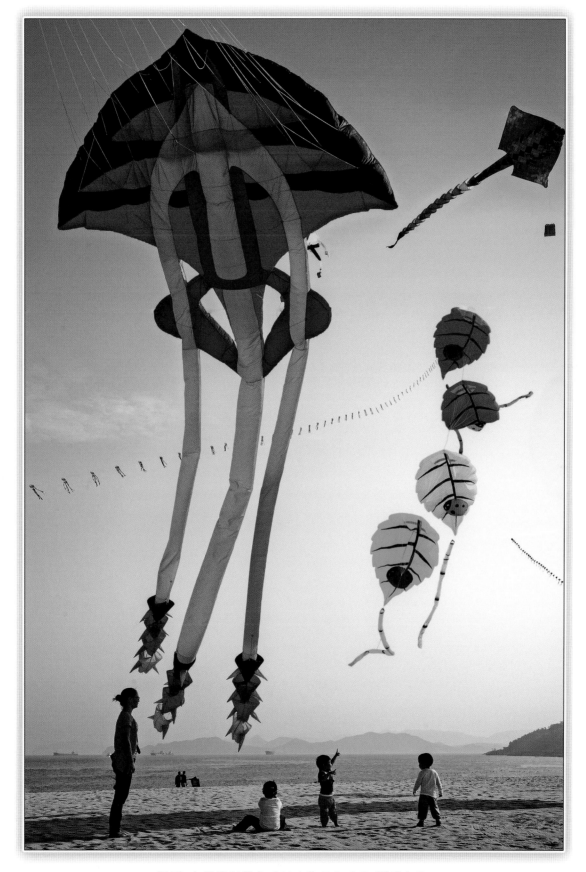

Lens 24-120mm
ISO-400 f-14 1/500s
Xiaomeisha China
深圳小梅沙 2012

風箏與我

2013 中華攝影學會國際沙龍彩色照片 FIAP金牌

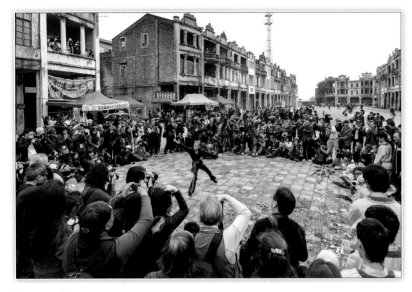

攝影活動 Lens 20mm ISO-200 f-5.6 1/160s　　　　優秀獎　　**千變萬化** Lens 20mm ISO-200 f-10 1s　　　　優秀獎

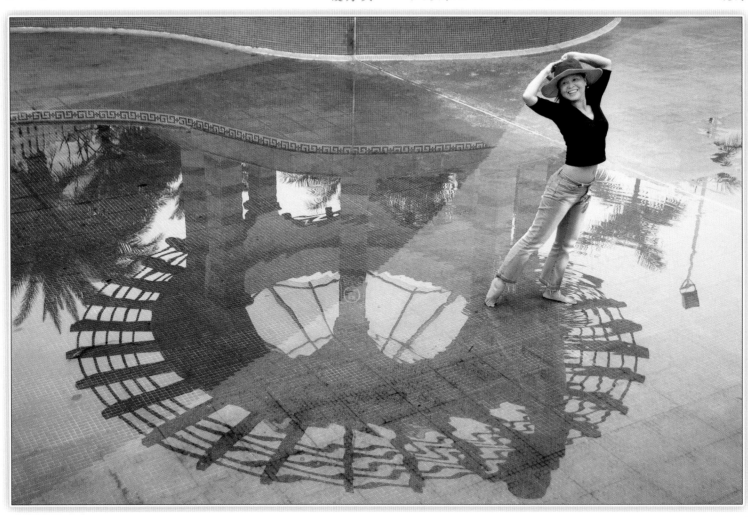

千姿百態 Lens 24-120mm ISO-1600 f-6.3 1/125s　　　Guangdong China 廣東 2012-3　　　亞軍

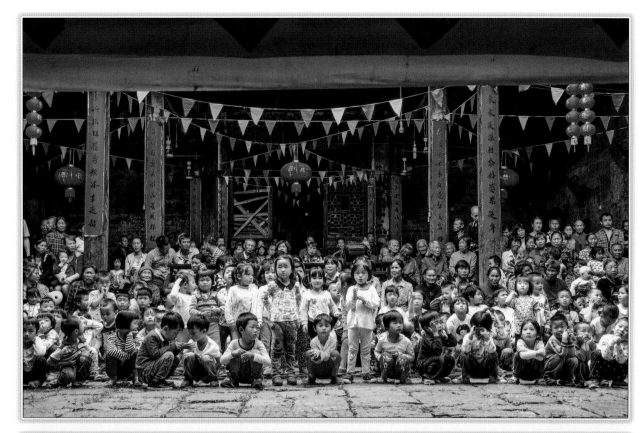

SONY-RX100 ISO
200 f-4.5 1/200s

等睇戲

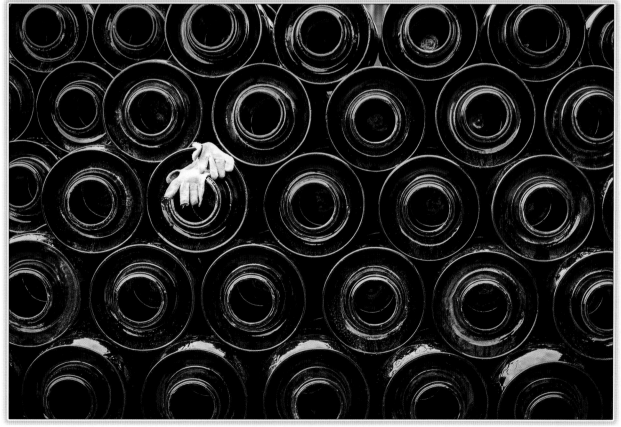

Lens 70-180mm ISO
640 f-4.5 1/160s

收工

Hunan China 湖南 2016

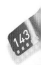

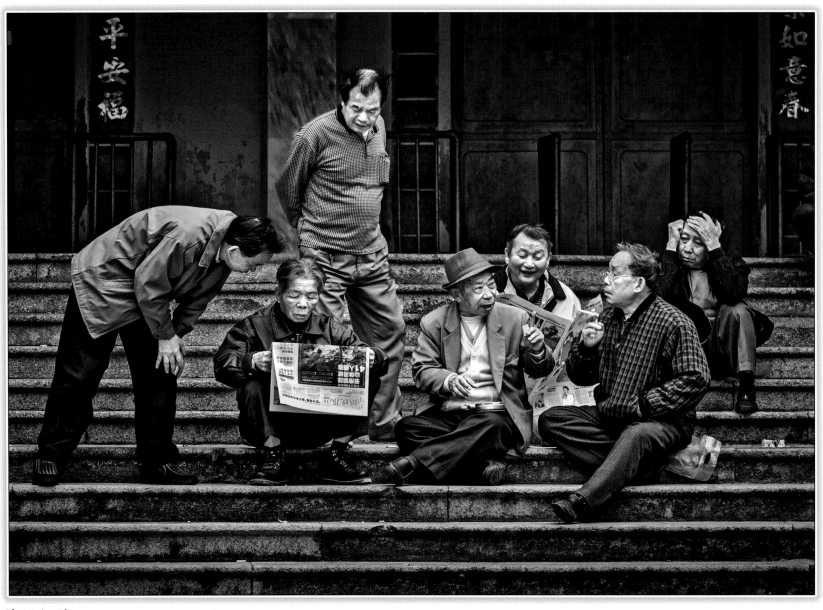

茶餘飯後

Lens 70-180mm ISO-640 f-8 1/200s Guangdong China 廣東省 2013

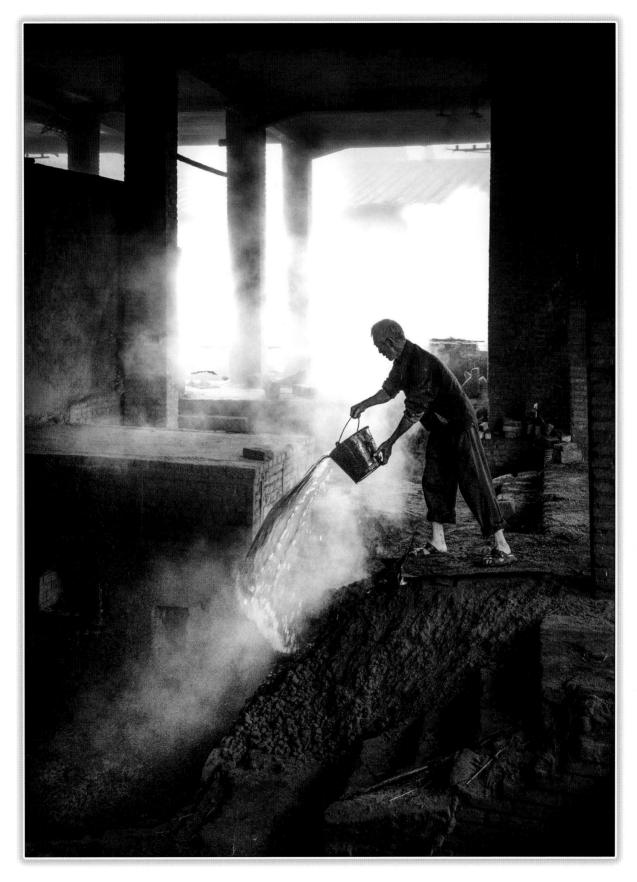

SONY-RX100 ISO
800 f-3.5 1/100s
Guangdong China
廣東 2018

灑水

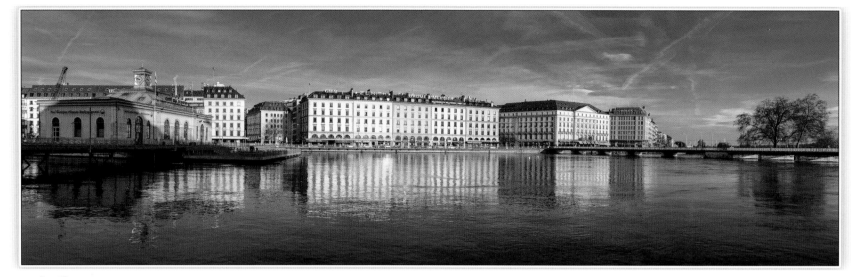

日內瓦　　　　　　　　　　　　　Switzerland 瑞士 2012　　　　　　　　　　　Lens 50mm ISO-400 f-11 1/320s

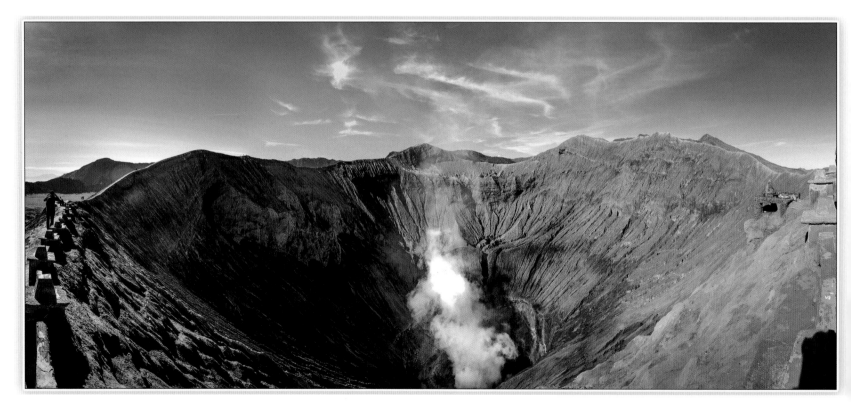

婆羅摩火山　　　　　　　　　　　Indonesia 印尼 2017　　　　　　　　　　　Lens 20mm ISO-400 f-7 1/500s

(PS Merge panoramas全景合併)

Lens 35mm ISO-200 f-11 HDR

神光

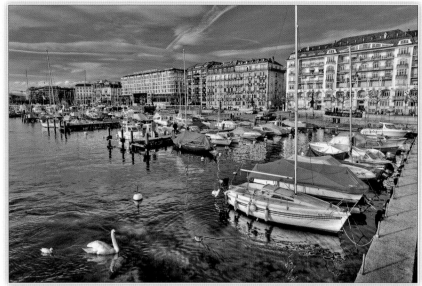

Lens 20mm ISO-400 f-7 1/250s HDR

盡情享樂

Lens 50mm ISO-200 f-5.6 1/500s HDR

小鎮風光

Switzerland 瑞士 2012

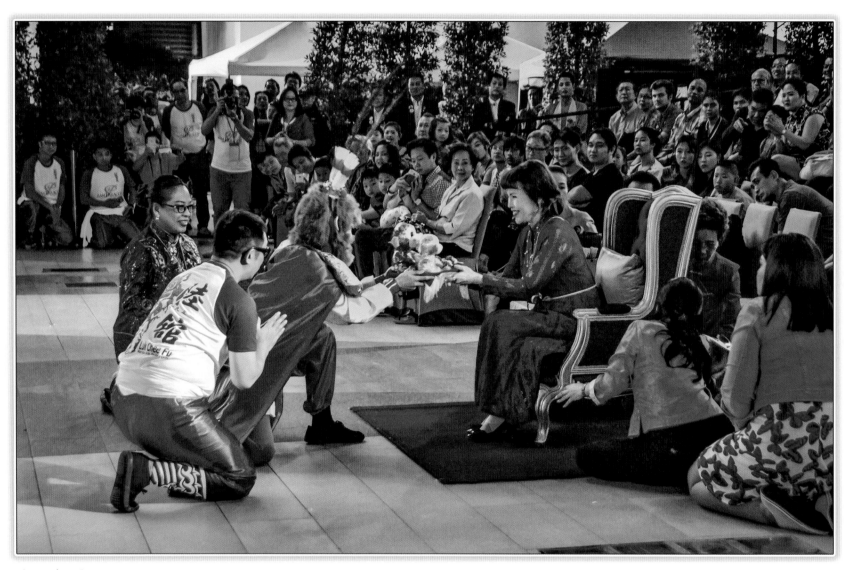

金猴獻禮 Thai Royal Family 泰國皇室 Lens 24-120mm ISO-2000 f-5 1/30s Bangkok 曼谷 2016

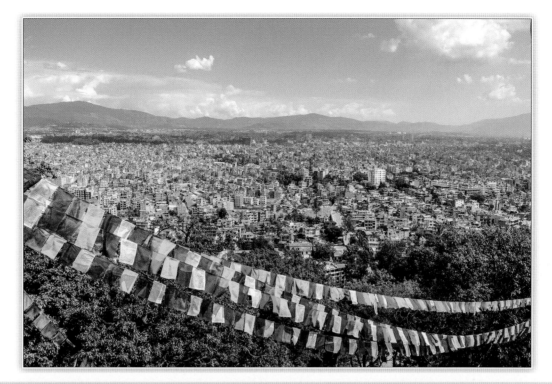

SONY-RX100 ISO
320 f-4.5 1/320s
Nepal 尼泊爾 2016

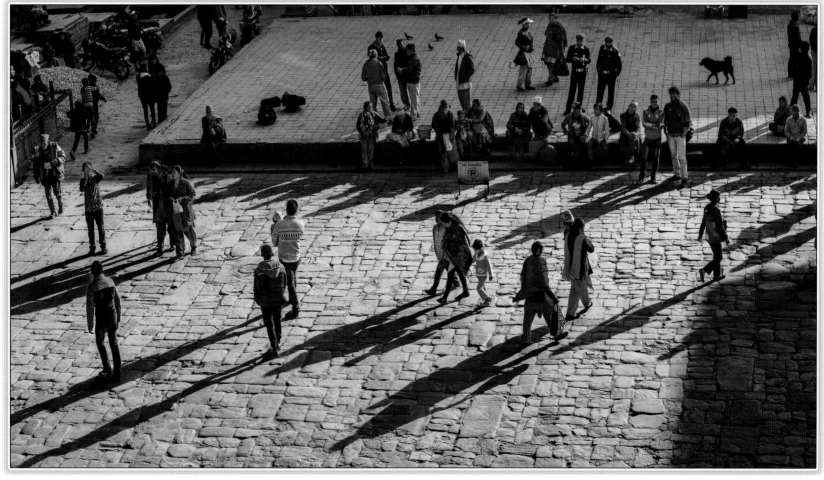

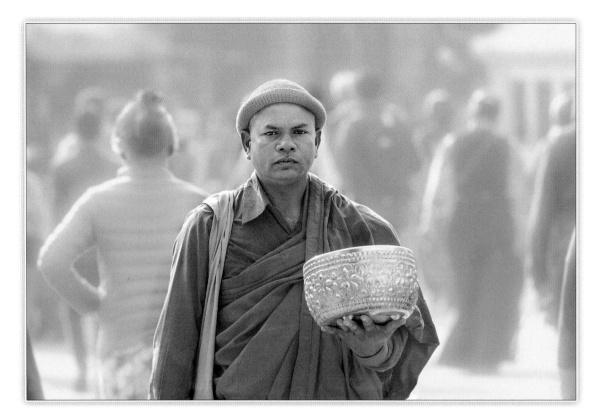

Lens 300mm ISO
640 f-8 1/400s
Nepal 尼泊爾 2016

化緣

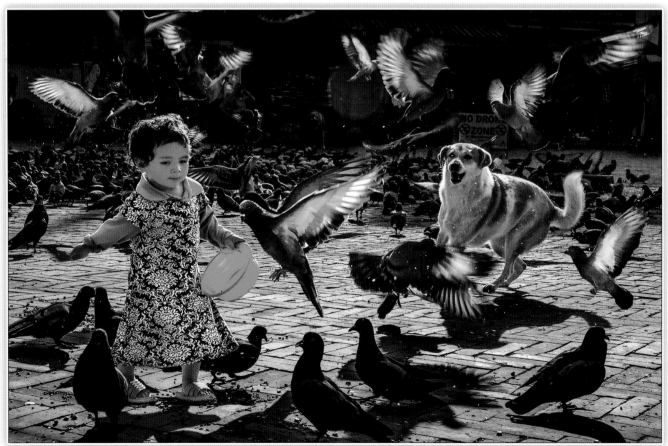

Lens 70-180mm
ISO-640 f-14
1/400s Nepal
尼泊爾 2016

樂在其中

2017 香港攝影學會國際沙龍彩色投射 本會銅牌 ▲

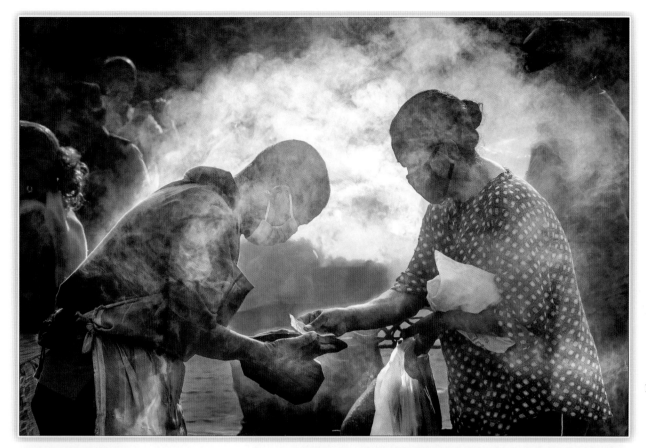

Lens 70-180mm ISO 640 f-13 1/320s

回報

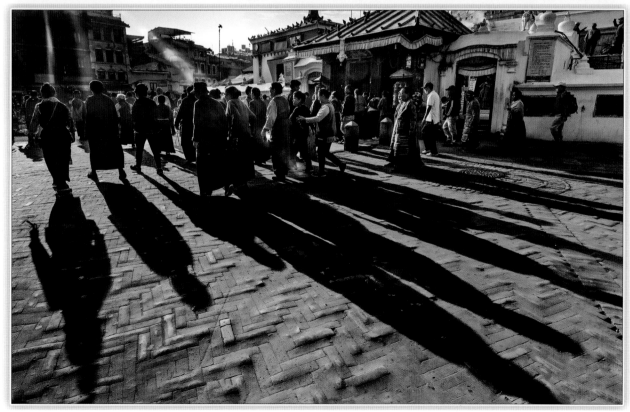

Lens 20mm ISO 640 f-16 1/200s

迎著朝陽

Nepal 尼泊爾 2016

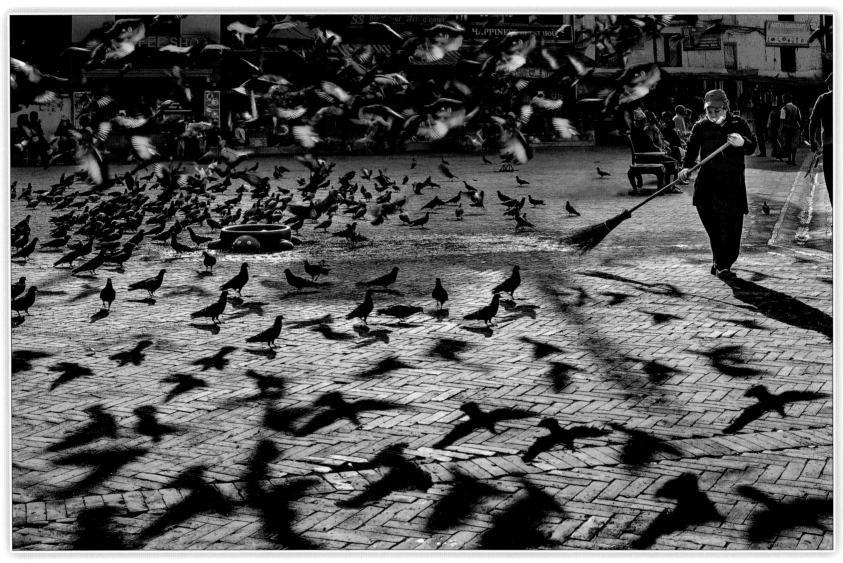

清掃

SONY-RX100 ISO-125 f-5.6 1/125s Nepal 尼泊爾 2016

2019 中華攝影學會國際沙龍彩色照片 FIAP銀牌

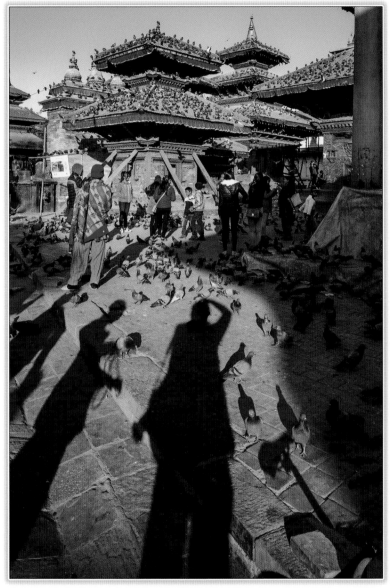

Lens 20mm ISO-800 f-9 1/500s

留影

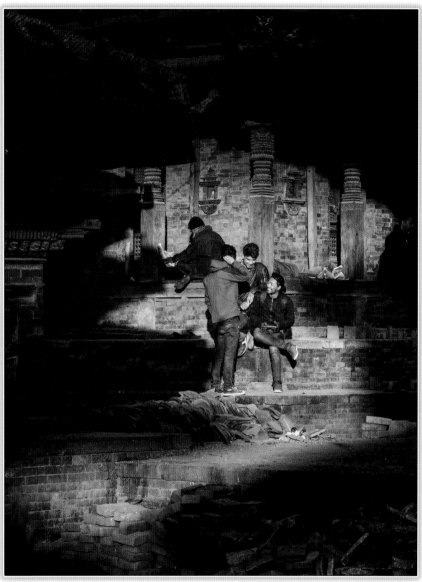

Lens 70-180mm ISO-800 f-11 1/250s

歡聚古城

Nepal 尼泊爾 2017

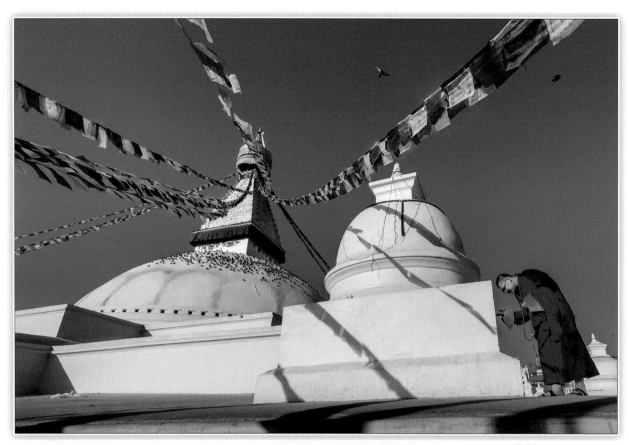

Lens 20mm ISO
640 f-20 1/400s

祈禱

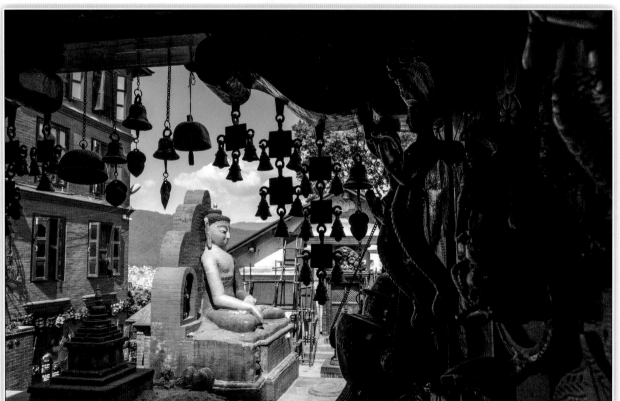

SONY-RX100 ISO
320 f-5 1/320s

店內店外

Nepal 尼泊爾 2016-2017

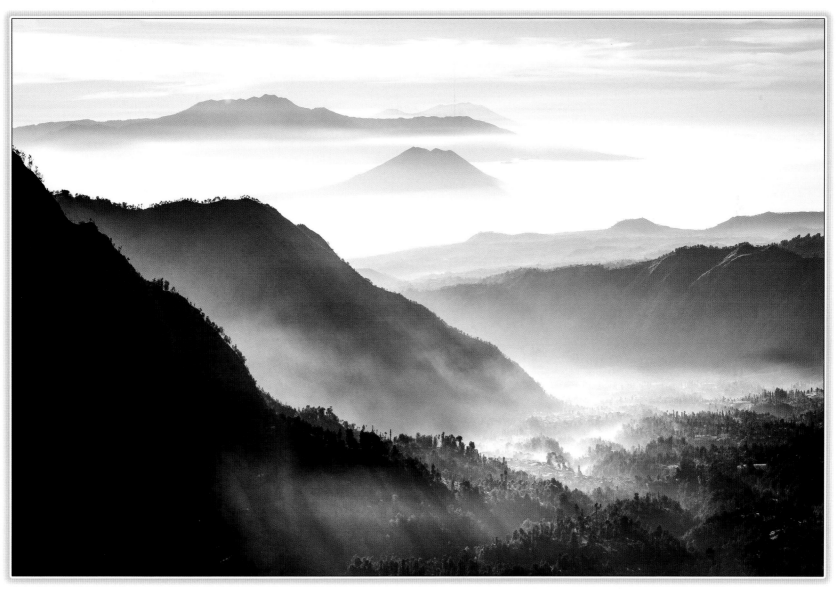

Lens 70-180mm ISO-400 f-11 1/500s Indonesia 印尼 2017

層層疊疊

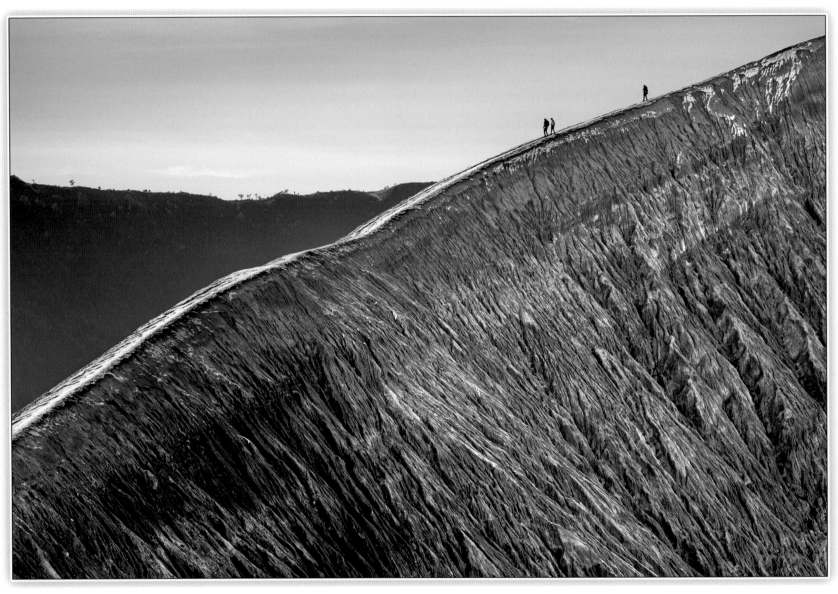

漫步崖壁　　　　　　　　　Lens 70-180mm ISO-400 f-10 1/320s　　Indonesia 印尼　2017

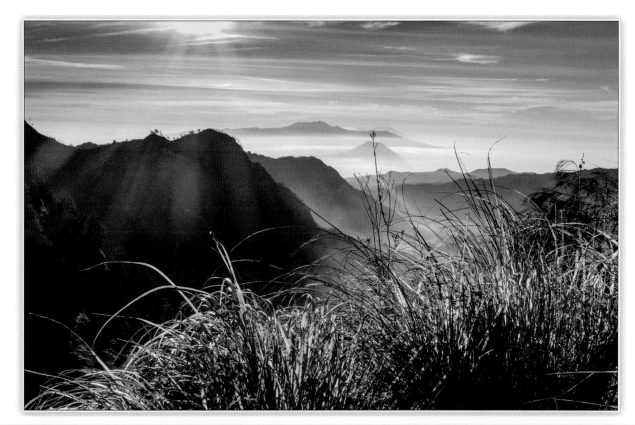

SONY-RX100 ISO
1000 f-8 1/320s
Indonesia 印尼 2017

光彩奪目

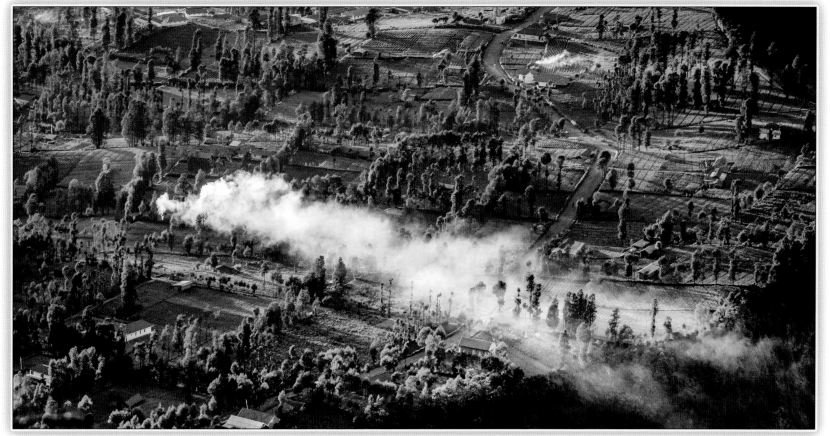

Lens 70-180mm ISO-800 f-8 1/125s Indonesia 印尼 2017

晨光照大地

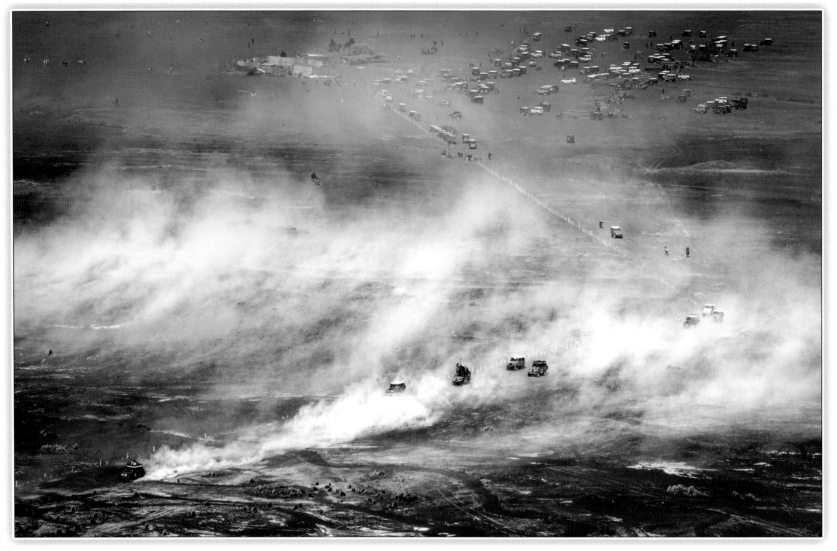

風正在吹　　　　　　　　　　　Lens 70-180mm ISO-400 f-11 1/500s

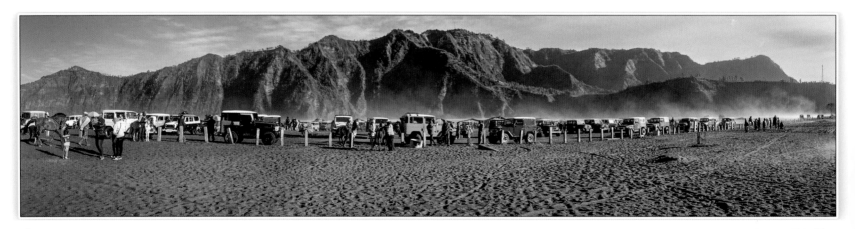

火山腳下　　　　　　　　SONY-RX100 ISO-125 f-6 1/500s　　　　(Panorama shooting 全景拍攝)

Indonesia 印尼 2017

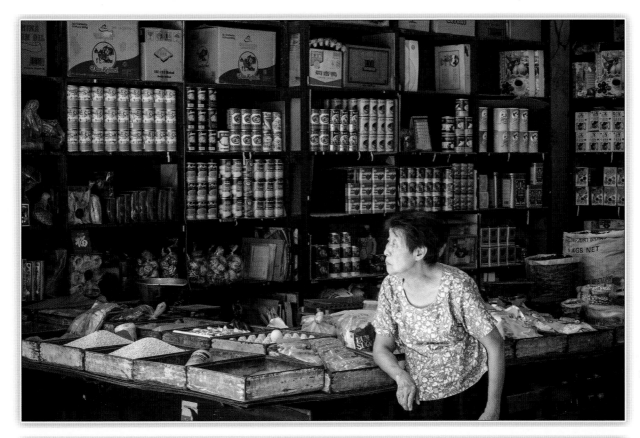

Lens 70-180mm ISO 400 f-10 1/320s

老字號

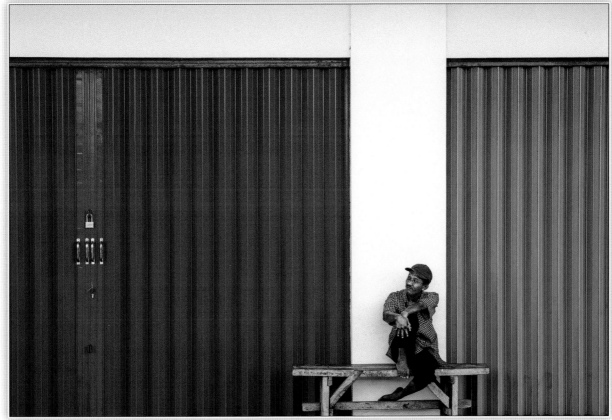

Lens 24-120mm ISO 1000 f-5.6 1/250s

回憶

Indonesia 印尼 2017

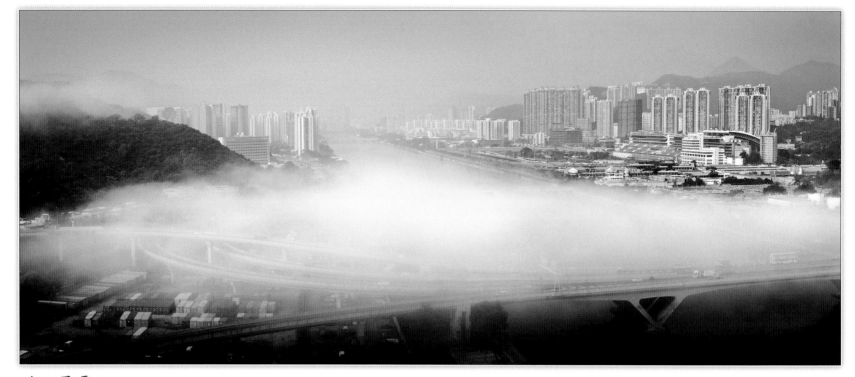

沙田晨霧　　　　　　　　　　　　　　　Sha Tin HK 2014　　　　　　　　　　　　Lens 35mm ISO-200 f-16 1/100s

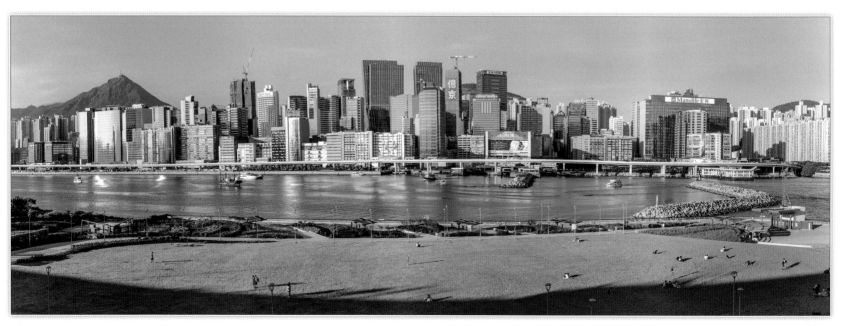

東九龍　　　　　　　　　　　　　　　Kowloon Bay HK 2014　　　　　　　　　　　Lens 50mm ISO-400 f-11 1/320s

(PS Merge panoramas 全景合併)

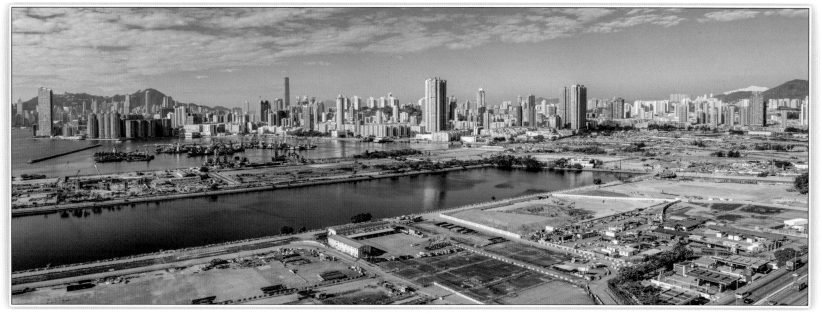

Lens 50mm ISO-400 f-11 1/250s Kowloon Bay HK 2017 東九龍 等待大計

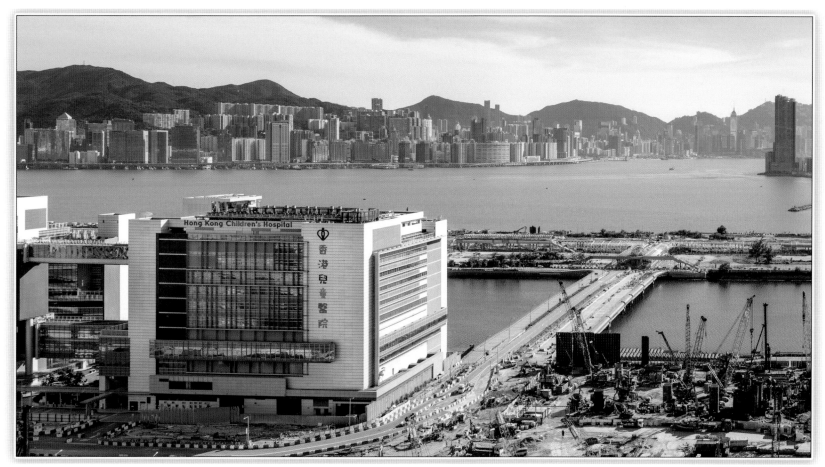

Lens 50mm ISO-250 f-16 1/200s Kowloon Bay HK 2019 東九龍 處處商機

(PS Merge panoramas 全景合併)

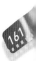

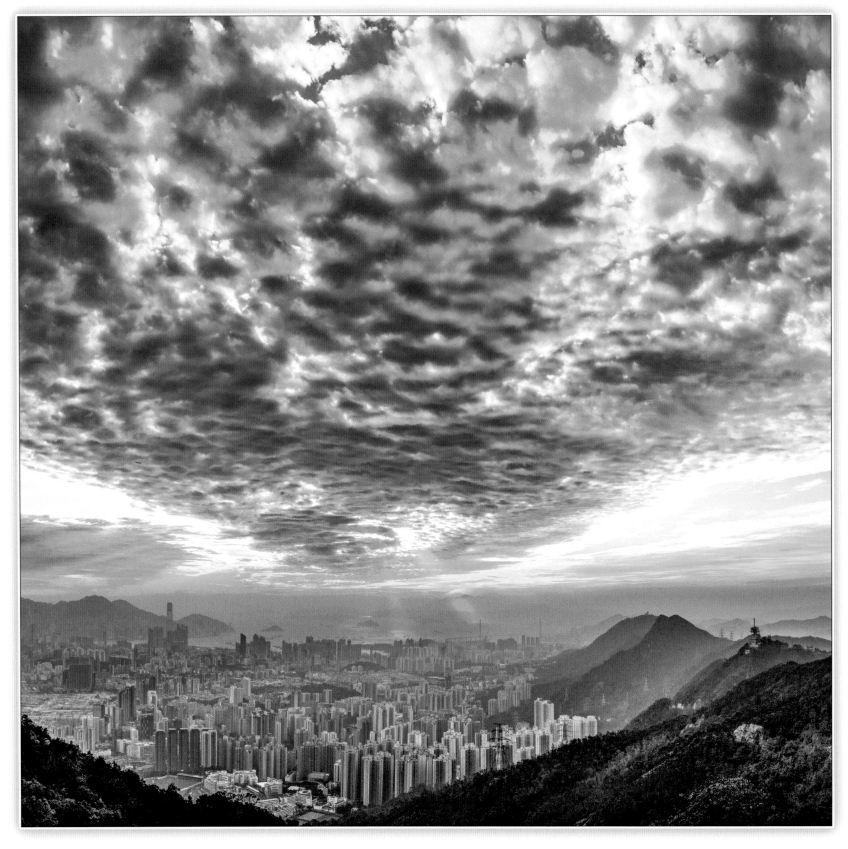

氣象萬千　　　　　Kowloon Peak HK 飛鵝山 2018-12-11　　　(PS Merge panoramas 全景合併)　　Lens 50mm ISO-400 f -11 1/320s

Lens 50mm ISO-400
f-8 Kowloon Peak HK
飛鵝山 2018-12-11
(PS Merge panoramas
全景合併)

黃昏曲

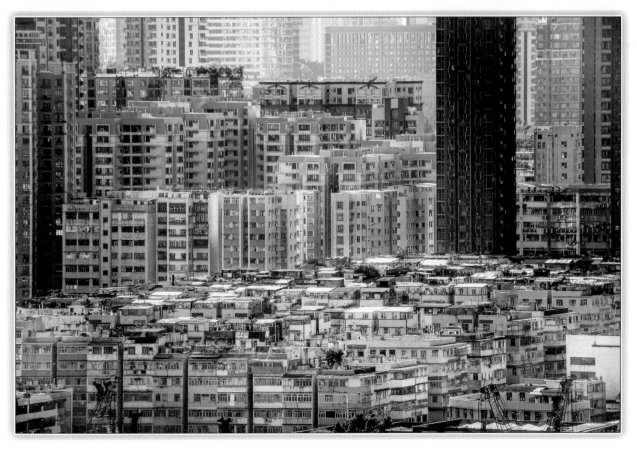

Reflex Lens 400mm
ISO-400 1/800s
To Kwa Wan HK
土瓜灣 2019

新新舊舊

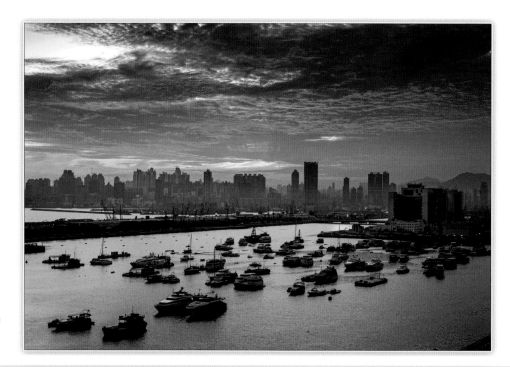

Lens 35mm ISO
100 f -16 HDR
Kowloon Bay HK 2020

晚霞

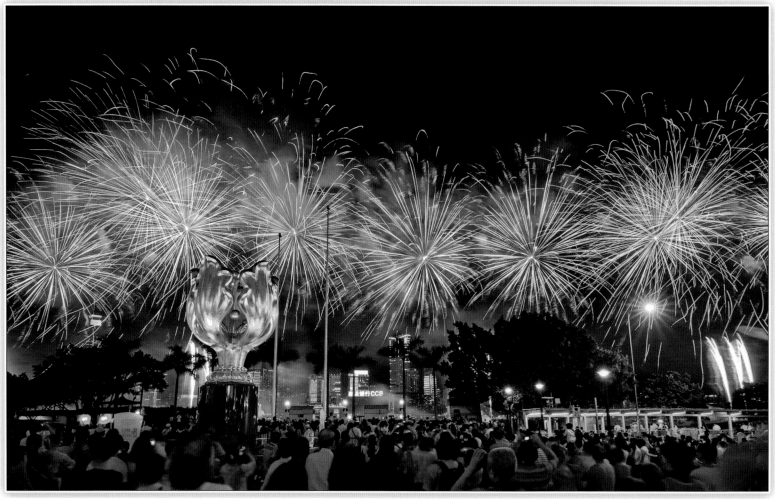

今夜煙花燦爛 2017 杏花邨30載。情全港公開攝影比賽 冠軍 Lens 20mm ISO-200 f-11 3s HK

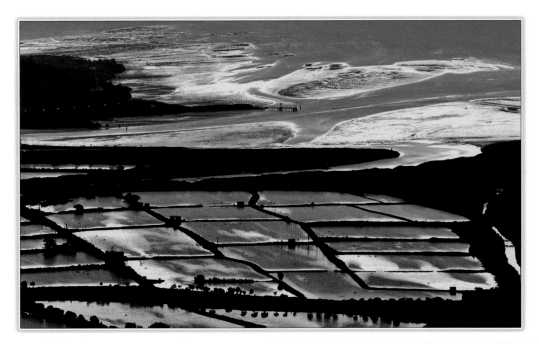

Lens 300 mm
ISO-400 f-20 1/40 s
Kai Kung Leng HK
雞公嶺 2013

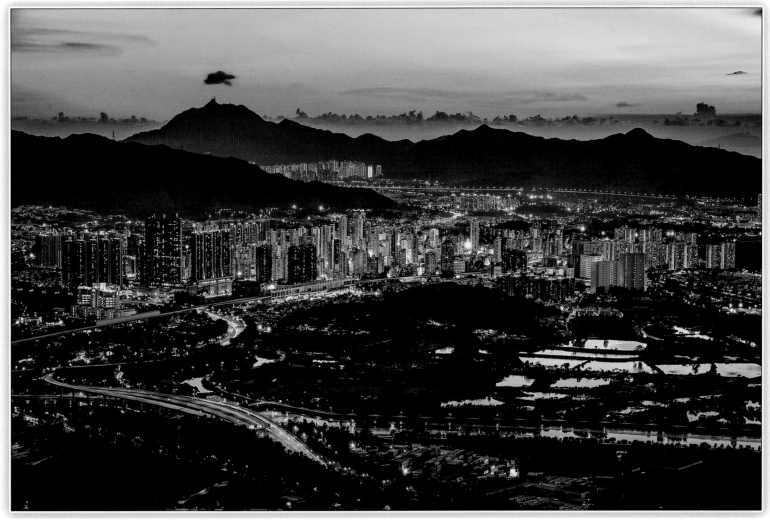

Lens 70-180mm ISO-200 f-11 Kai Kung Leng HK 雞公嶺 2013 HDR

華燈初上

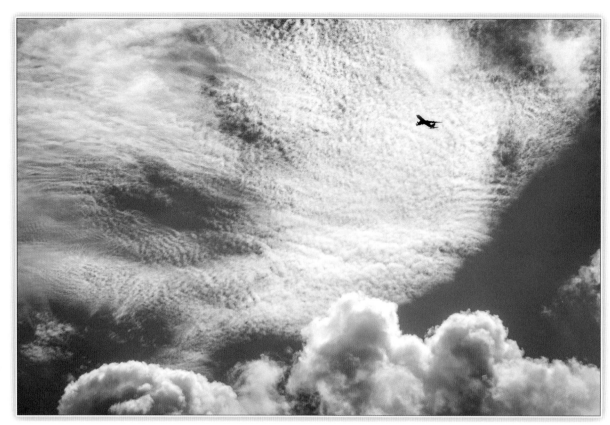

SONY-RX100 ISO
400 f-8 1/640s

晴空萬里

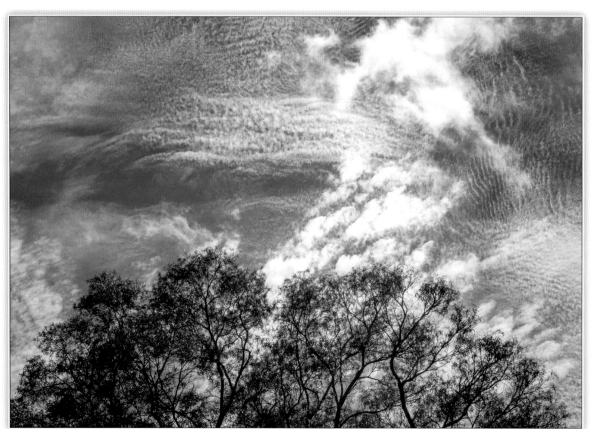

SONY-RX100 ISO
400 f-8 1/320s

雲飛樹舞

Lion Pavilion HK 沙田 獅子亭 2020

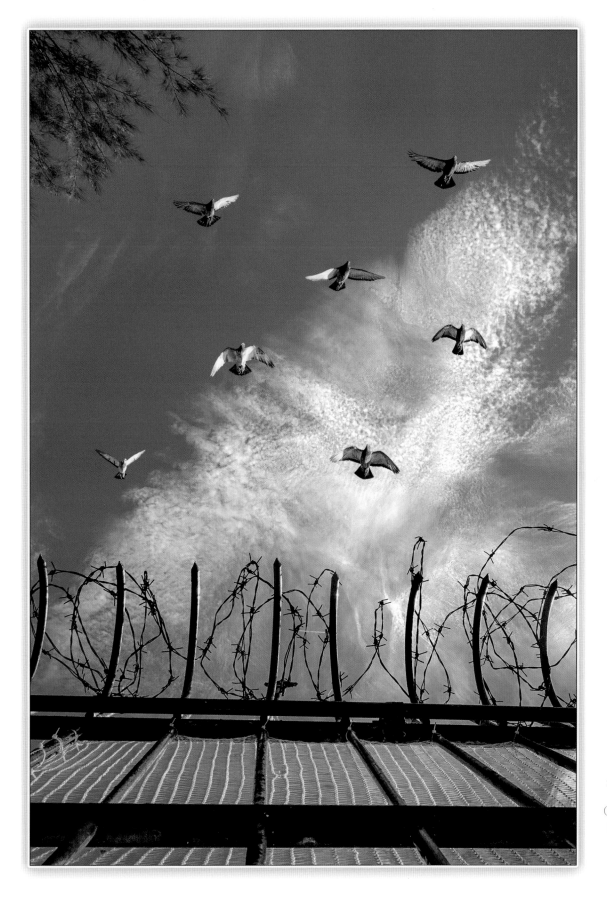

SONY-RX100 ISO
400 f-8 1/160s
（PS Composite 合成）
Lion Pavilion HK
沙田 獅子亭 2020

飛越

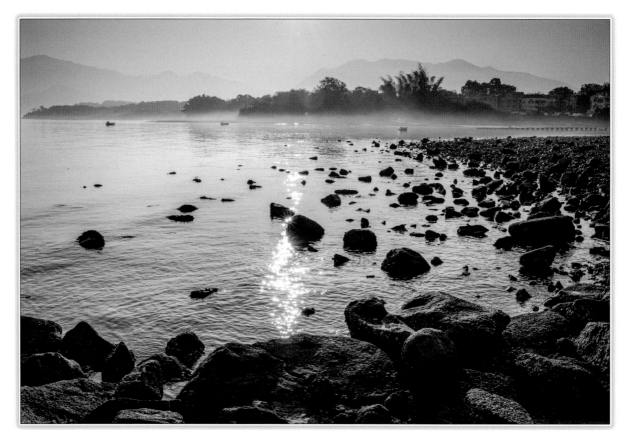

Lens 35mm ISO
560 f-22 1/500s
Nai Chung Pebbles
Beach HK
泥涌石灘 2021

點點晨光

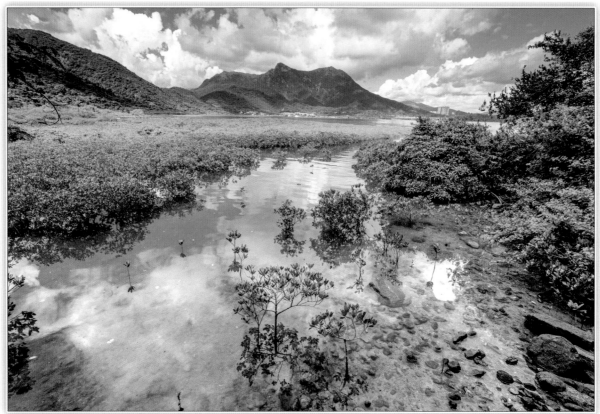

Lens 18mm ISO
100 f-22 1/125s
Sham Chung Wan
HK 深涌灣 2020

碧水藍天伴鞍山

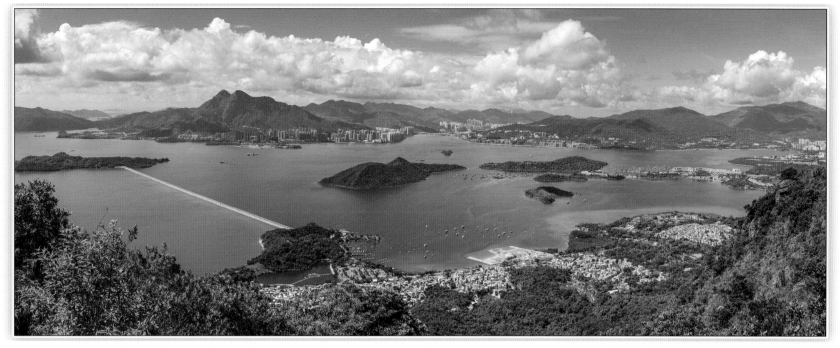

Lens 70-180mm ISO-250 f-16 1/1600s Pat Sin Leng HK 八仙嶺 2017 吐露港景色

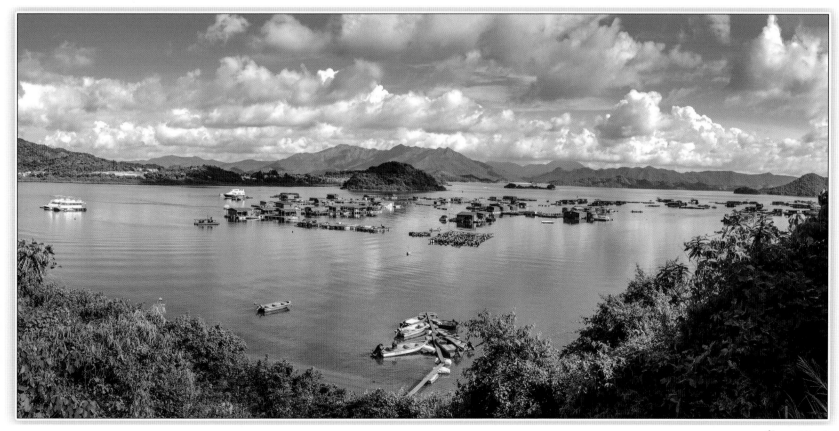

Lens 50mm ISO-250 f-16 1/640s Yung Shue O HK 榕樹澳 2017 賞心悅目

(PS Merge panoramas 全景合併)

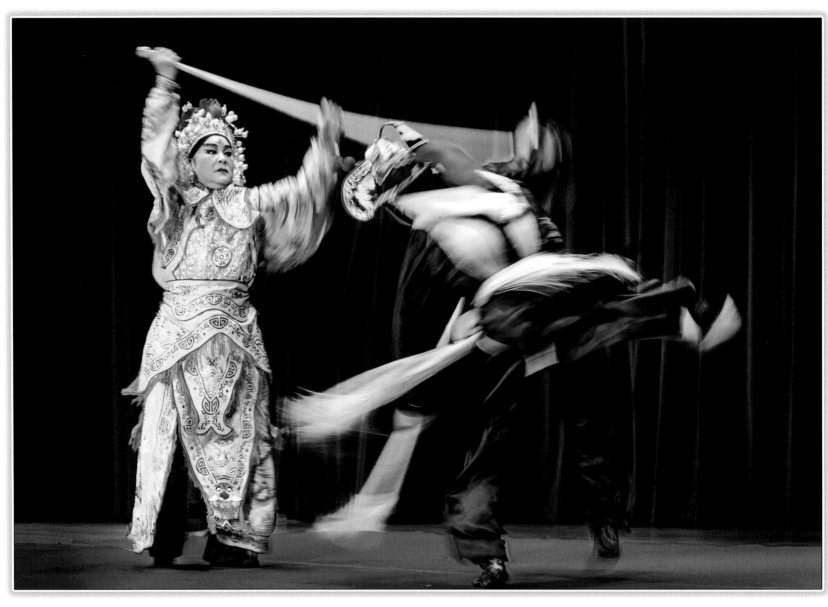

臺上一秒鐘　　　　　　　　　　　　　　　Lens 70-180mm ISO-1600 f-4.5 1/30s

Lens 24-120mm
ISO-200 f-25 1/30s

爭取佳績

Lens 70-180mm
ISO-400 f-14 1/15s

力拼

2021 傳統武術／太極拳械公開攝影比賽 金獎 ▼

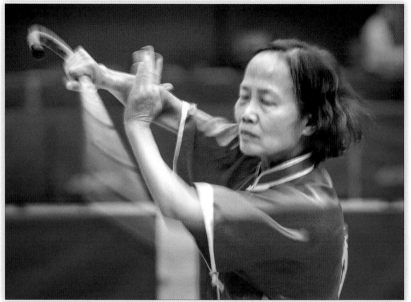

武影翩翩 Lens 300mm ISO-1100 f-8 1/30s

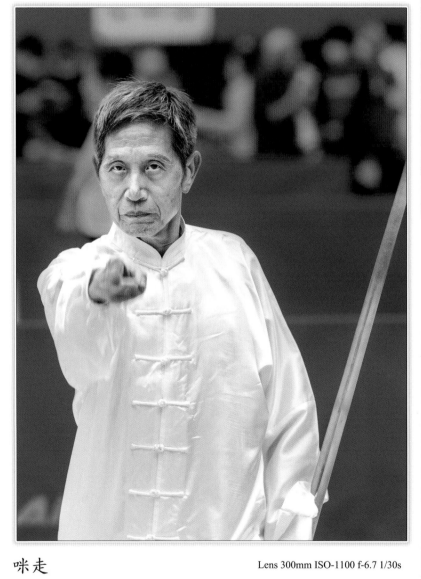

咪走 Lens 300mm ISO-1100 f-6.7 1/30s

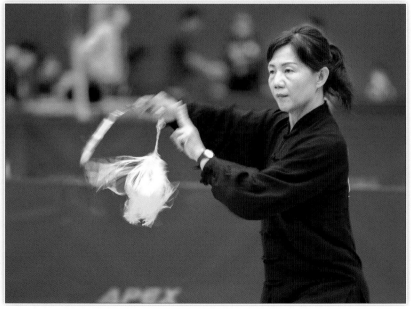

功力深厚 Lens 300mm ISO-1100 f-4 1/30s

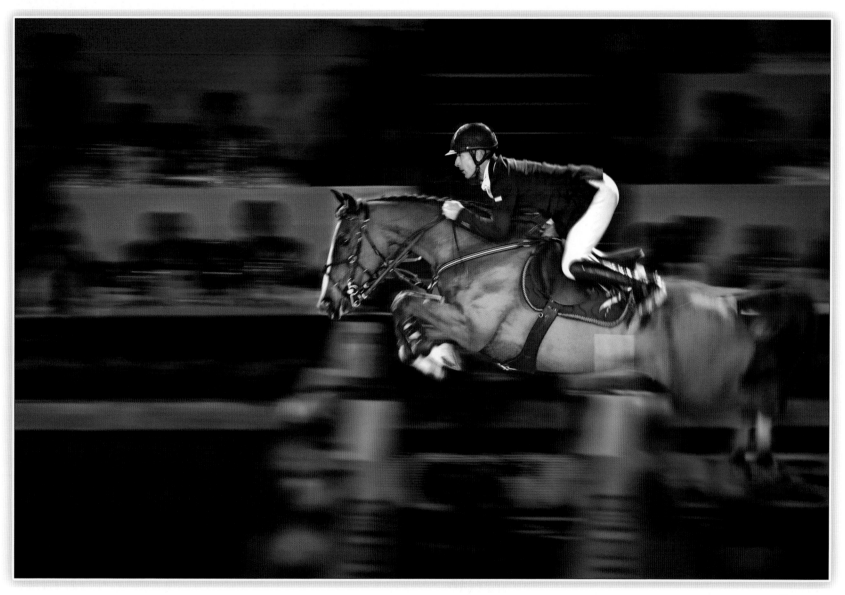

Lens 300mm ISO-640 f-8 1/30s

一躍而過

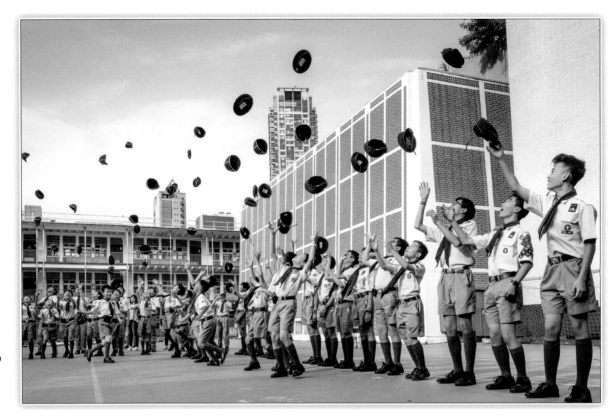

SONY-RX100 ISO
640 f-5.6 1/320s

歡聚一堂

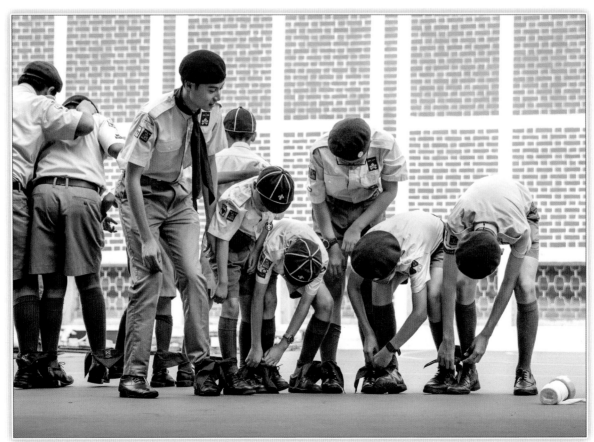

Lens 70-180mm ISO
1000 f-6.3 1/500s

循循善導

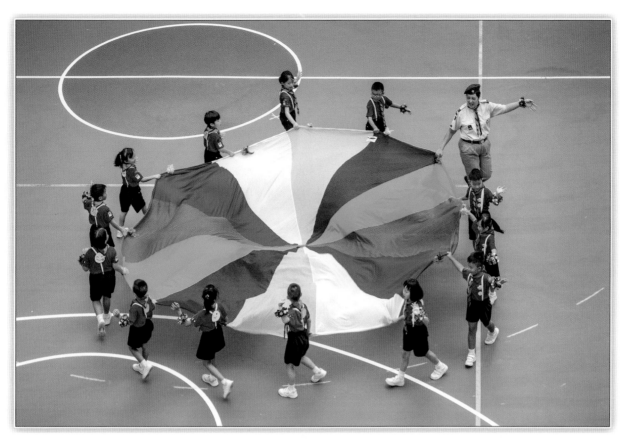

Lens 70-180mm ISO 200 f-5.6 1/125s

多彩多姿

2018 童軍精神攝影比賽 優異

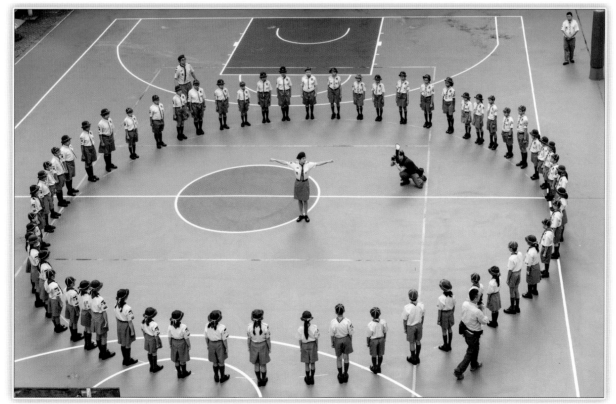

SONY-RX100 ISO 200 f-5.6 1/200s

方圓組合

2019 大灣區專題攝影比賽 優異

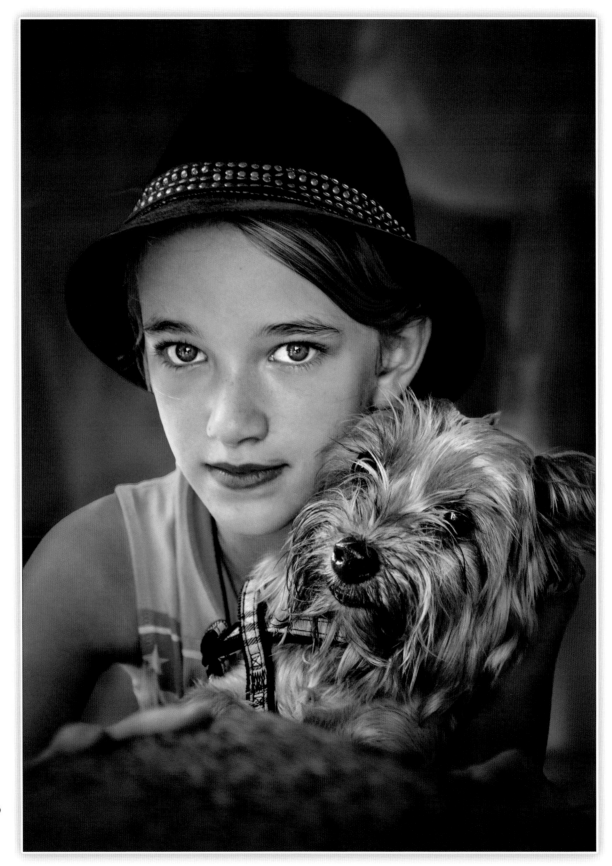

Lens 70-180mm ISO
640 f-4.5 1/200s

炯炯有神

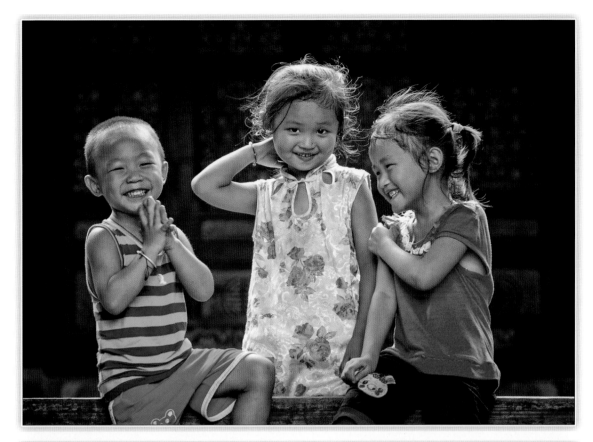

Lens 70-180mm ISO
640 f-5 1/100s

童年時

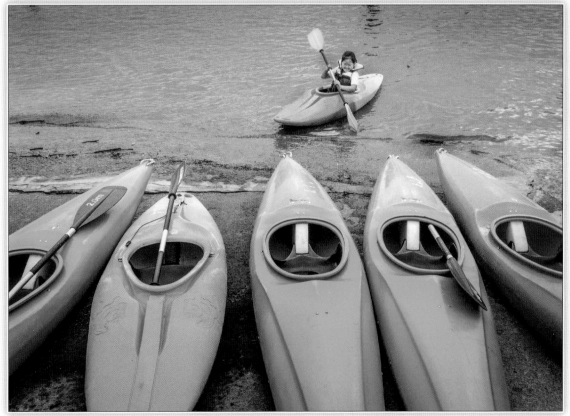

SONY-RX100 ISO
640 f-5.6 1/320s

我返到喇

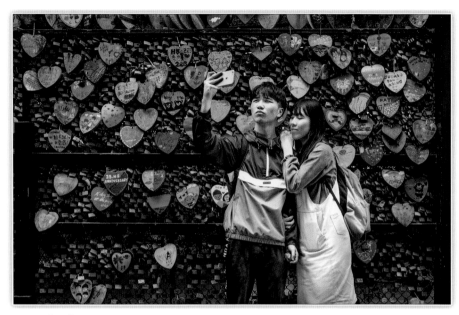

心心相印　　　　Lens 50mm ISO-640 f-11 1/640s

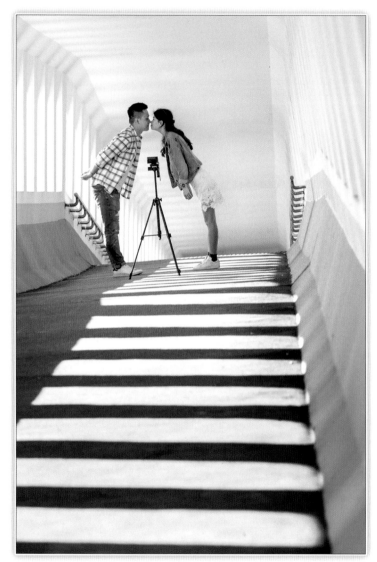

情投意合　　　　Lens 300mm ISO-800 f-10 1/400s

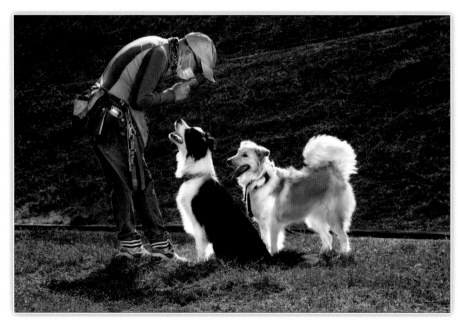

教導　　　　Lens 70-180mm ISO-800 f-22 1/500s

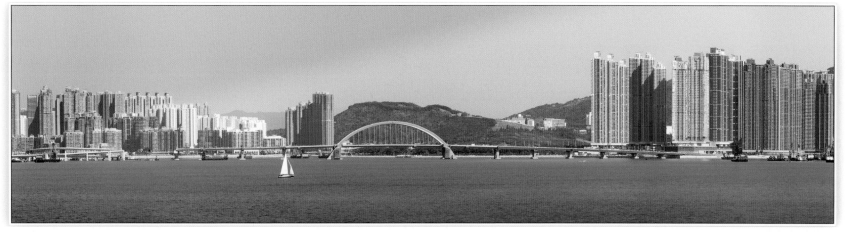

Lens 50mm ISO-560 f-16 1/250s　　　　　　Siu Sai Wan HK 小西灣 2021　　　　　　遠眺大橋

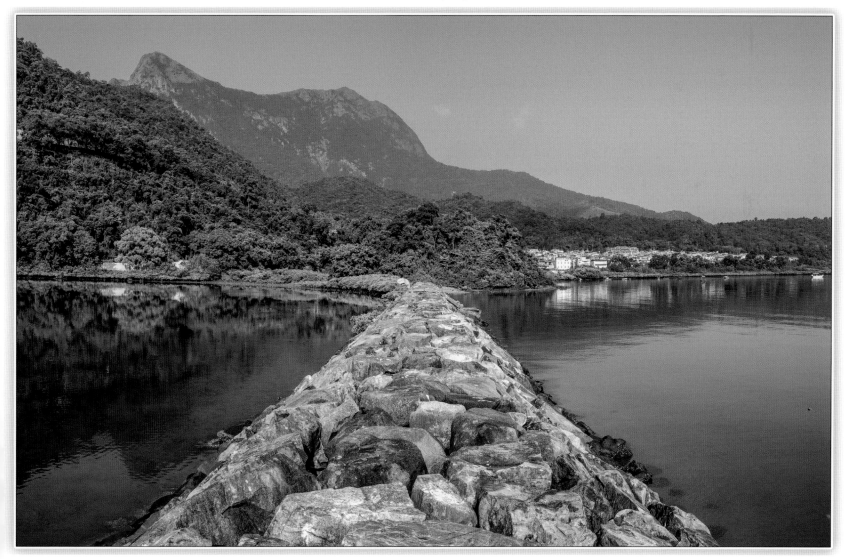

Lens 35mm ISO-400 f-16 1/200s　　　　　　Kei Ling Ha Lo Wai HK 企嶺下老圍2019　　　　　　鞍山腳下

(PS Merge panoramas 全景合併)

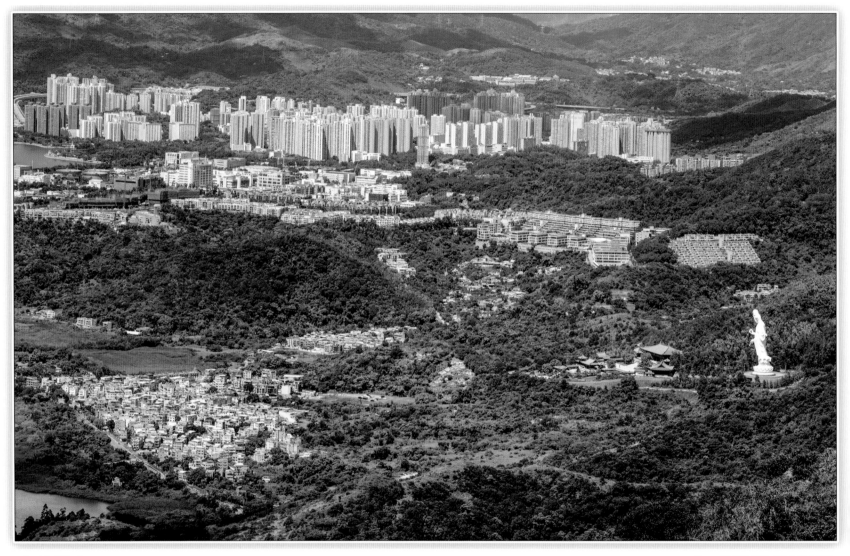

庇佑眾生　　　　　　　　　　　　Tai Po HK 大埔 2020　　　　　　　　　　　Lens 70-180 ISO-400 f-11 1/500s

(PS Merge panoramas 全景合併)

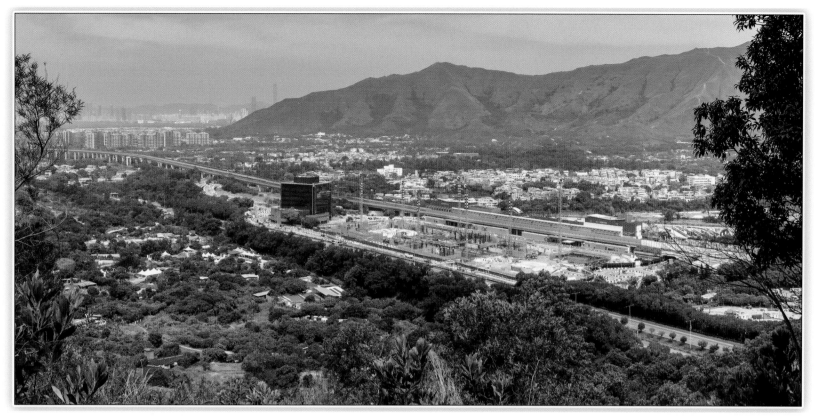

(PS Merge panoramas 全景合併) ♦ SONY-RX100 ISO-400 f-7 1/80s Kam Tin HK 錦田 2022 錦田景色

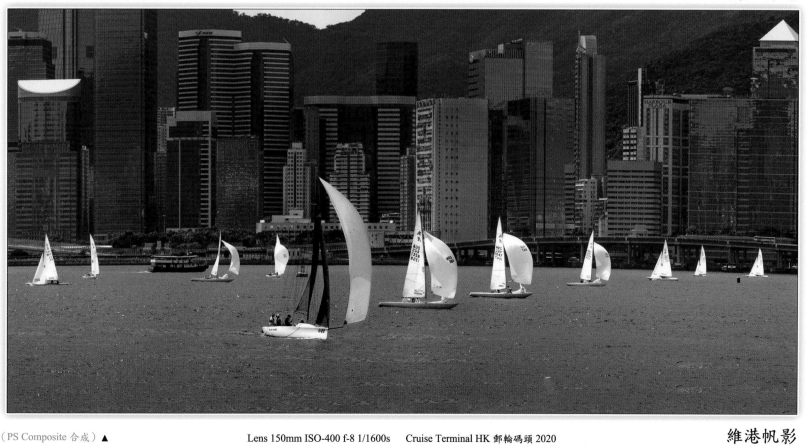

（PS Composite 合成）▲ Lens 150mm ISO-400 f-8 1/1600s Cruise Terminal HK 郵輪碼頭 2020 維港帆影

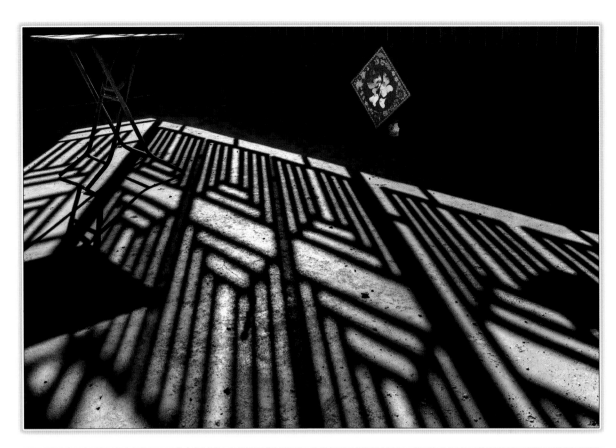

Lens 35mm ISO
200 f-16 1/30s

福到

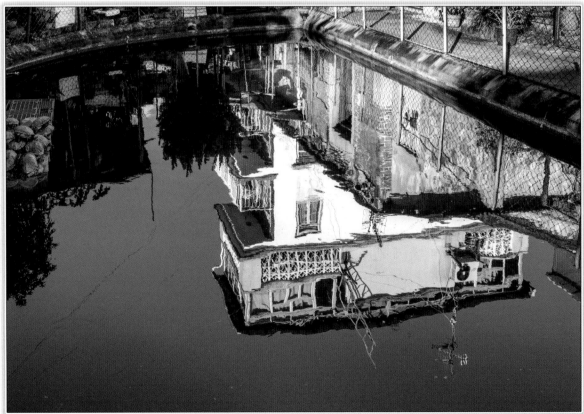

Lens 35mm ISO
800 f-16 1/125s

家園

Kam Tin HK 錦田 2022

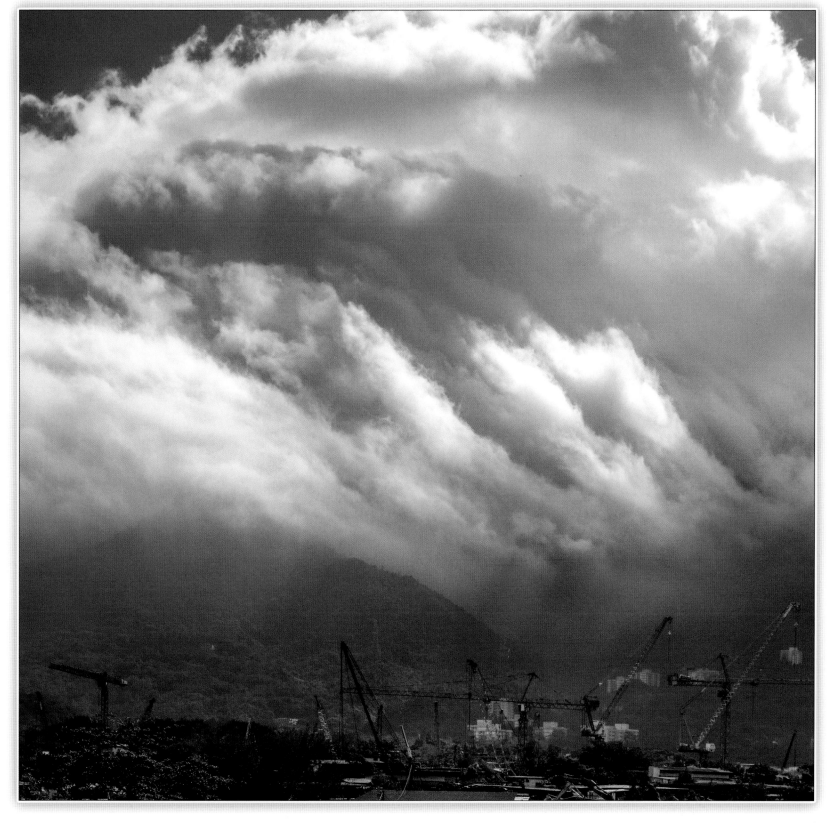

SONY-RX100 ISO-400 f-8 1/400s Lo Uk Tsuen Wang Toi Shan HK 橫台山羅屋村 2022 風起雲湧

(PS Merge panoramas 全景合併)

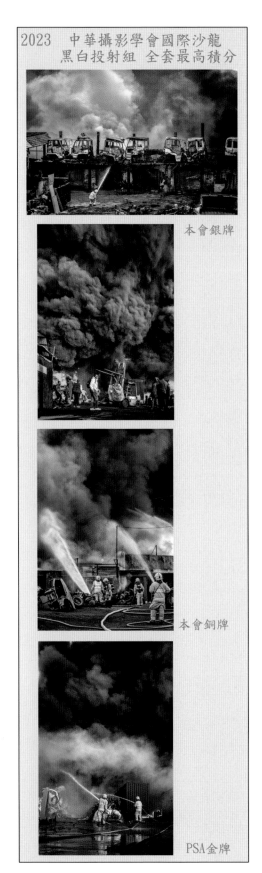

2023 中華攝影學會國際沙龍
黑白投射組 全套最高積分

本會銀牌

本會銅牌

PSA金牌

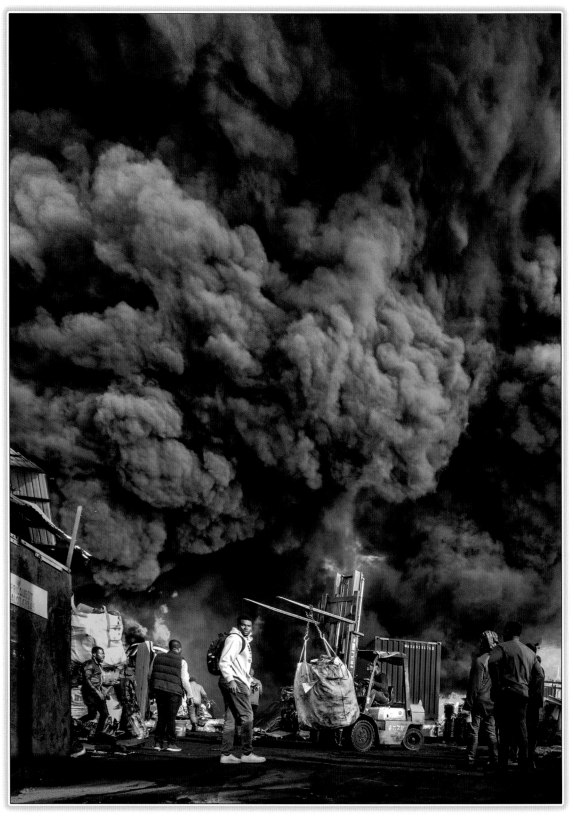

災禍

SONY-RX100M7 ISO-640 f-5.6 1/200s

Lo Uk Tsuen Wang Toi Shan HK 橫台山羅屋村 2023

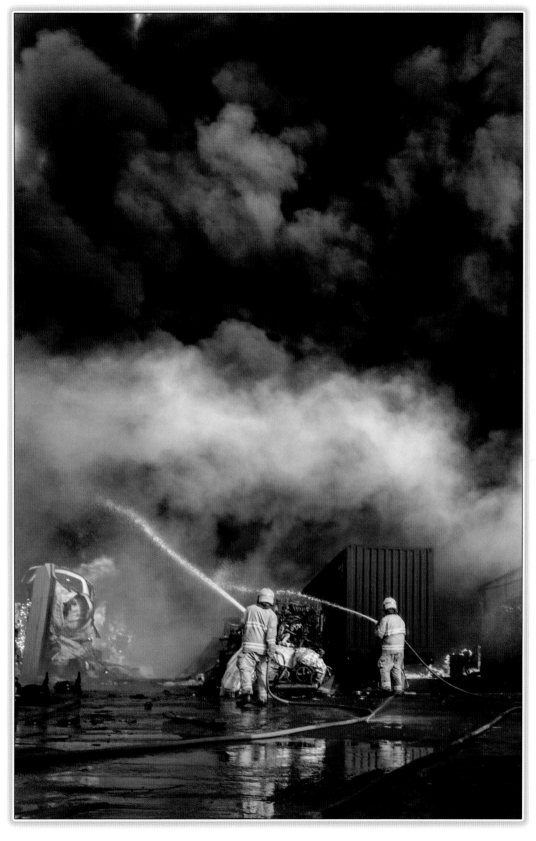

SONY-RX100M7 ISO
800 f-8 1/200s Lo Uk Tsuen
Wang Toi Shan HK
橫台山羅屋村 2023

撲救

2023 中華攝影學會國際沙龍 黑白投射組 PSA金牌
2023 恩典攝影學會國際沙龍 黑白投射組 本會優異絲帶

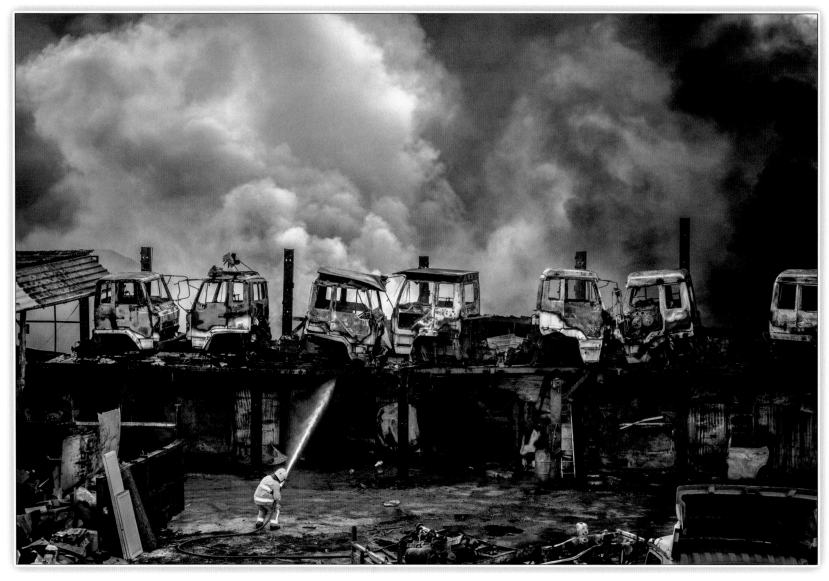

獨力挽狂瀾　　　　　SONY-RX100M7 ISO-800 f-7 1/250s　　Lo Uk Tsuen Wang Toi Shan HK 橫台山羅屋村 2023

2023 中華攝影學會國際沙龍 黑白投射組 本會銀牌
2023 恩典攝影學會國際沙龍 黑白投射組 本會優異絲帶

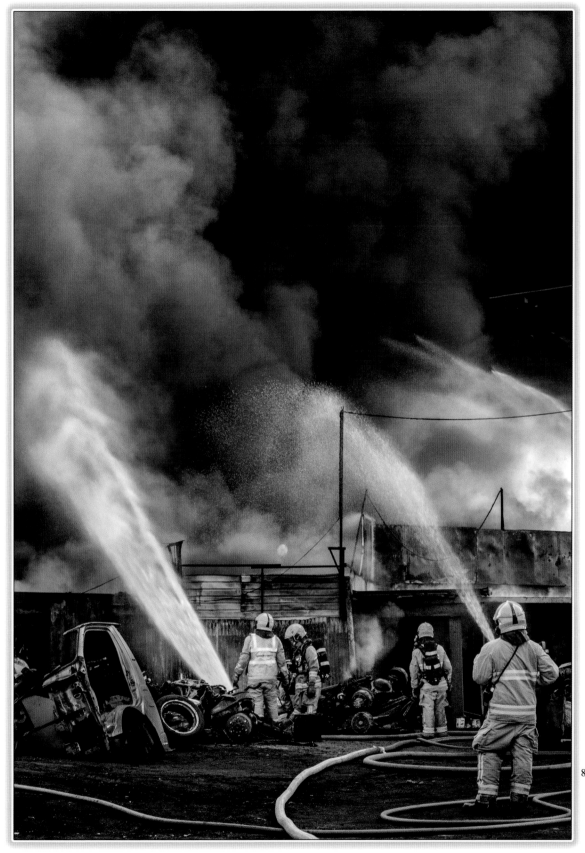

SONY-RX100M7 ISO
800 f-6.3 1/250s Lo Uk Tsuen
Wang Toi Shan HK
橫台山羅屋村 2023

灌救

2023 中華攝影學會國際沙龍 黑白投射組 本會銅牌

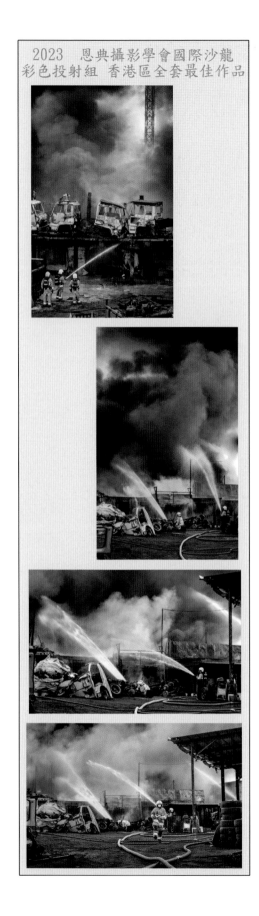

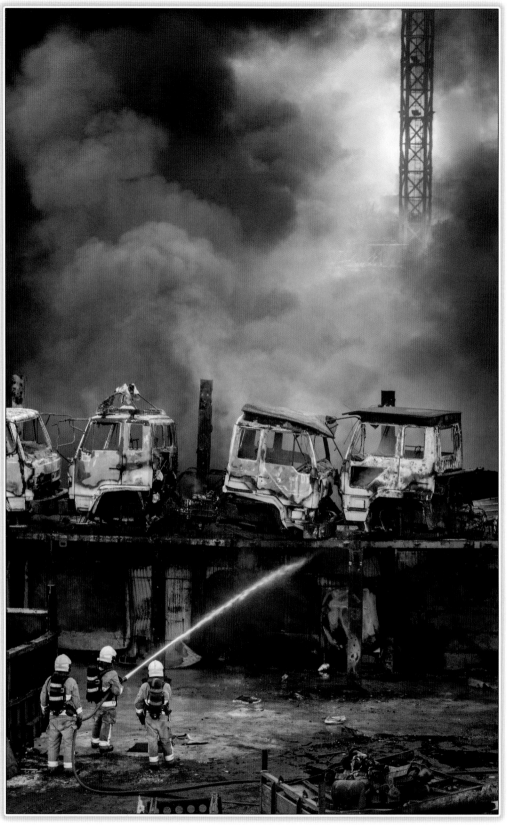

火災　　　　　　　　　　　　　　　　　　SONY-RX100M7 ISO-800 f-5 1/200s

Lo Uk Tsuen Wang Toi Shan HK 橫台山羅屋村 2023

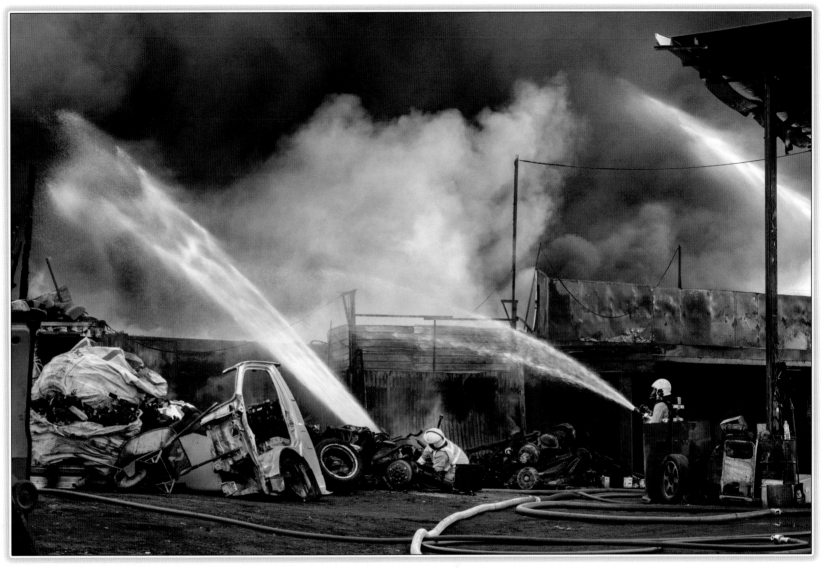

SONY-RX100M7 ISO-800 f-5.6 1/250s　　Lo Uk Tsuen Wang Toi Shan HK 横台山羅屋村 2023　　　　分工合作

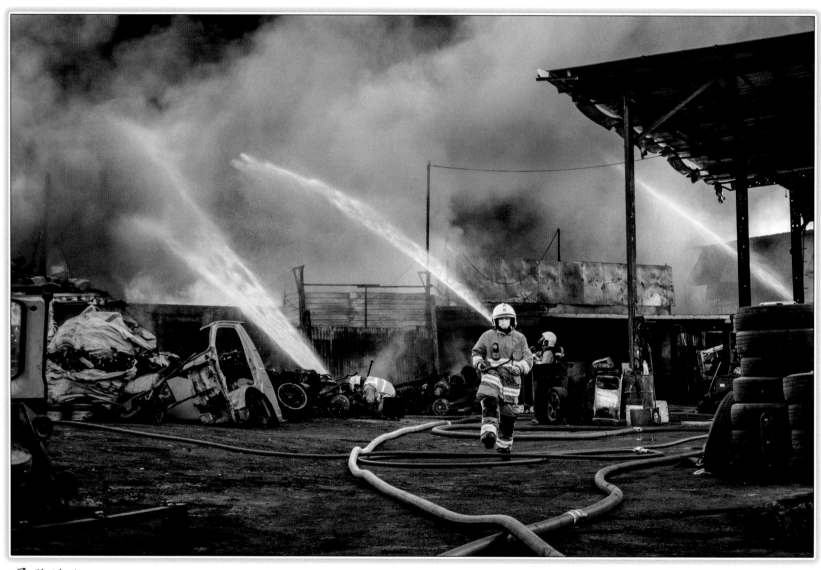

勇敢的人　　　SONY-RX100M7 ISO-800 f-7 1/250s　　Lo Uk Tsuen Wang Toi Shan HK 橫台山羅屋村 2023

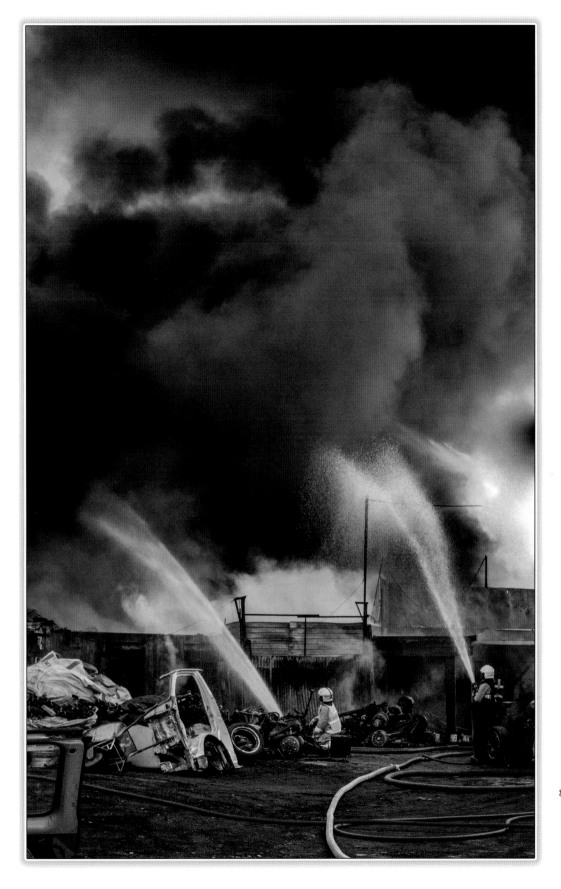

SONY-RX100M7 ISO
800 f-9 1/200s Lo Uk Tsuen
Wang Toi Shan HK
橫台山羅屋村 2023

訓練有素

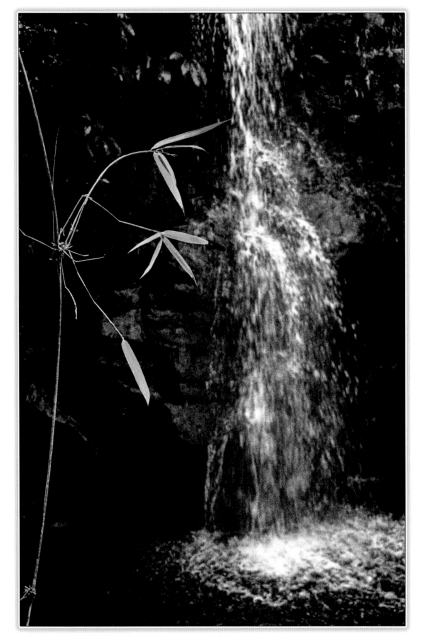

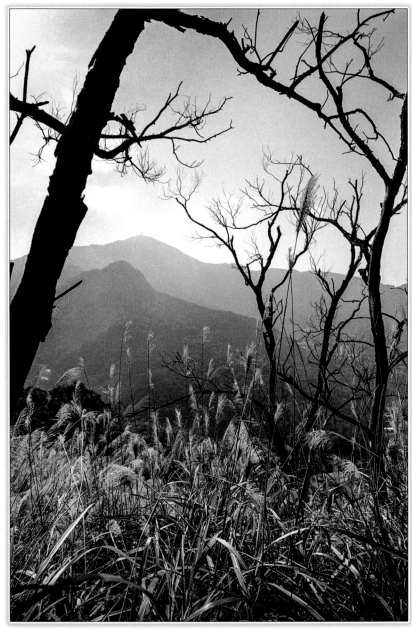

青竹流水靜自來 Ma Niu HK 荒郊野外 Pat Sin Leng Country Park HK 八仙嶺郊野公園

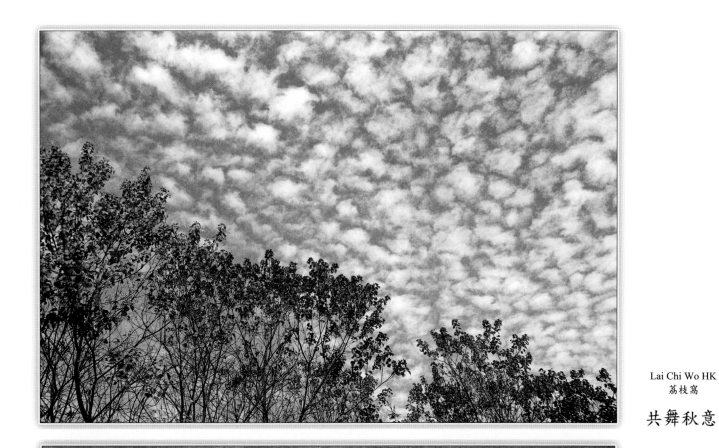

Lai Chi Wo HK
荔枝窩

共舞秋意

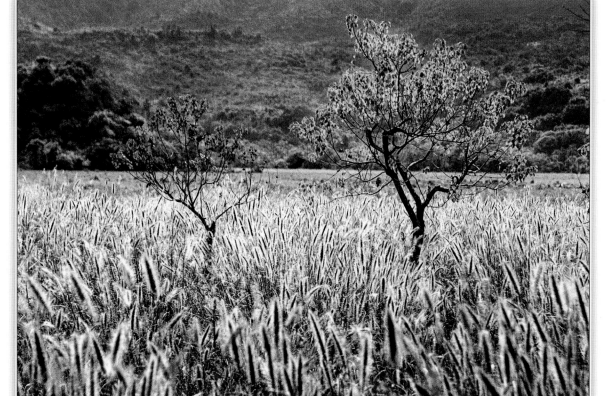

Luk Keng HK 鹿頸

倩影

135 Color Negative

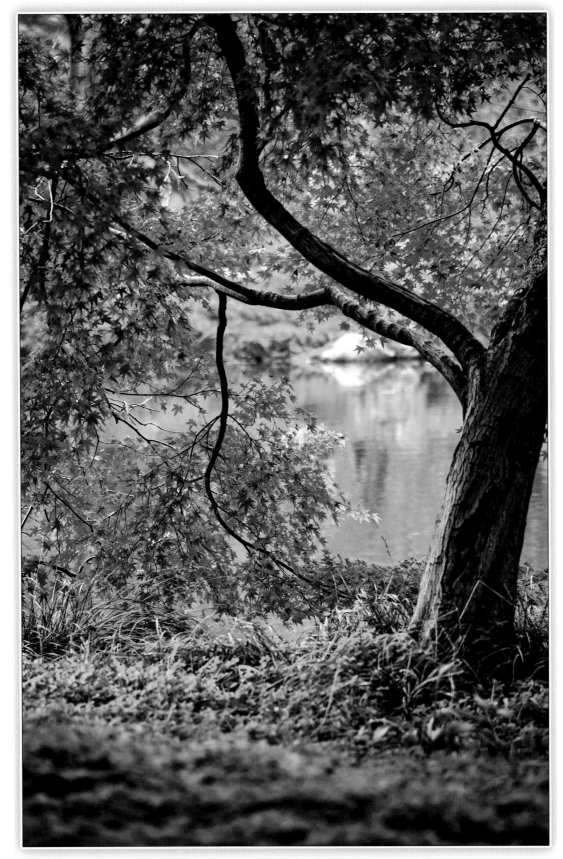

Lens 70-180mm ISO
800 f-6.6 1/200s
Hangzhou China
杭州西湖

西湖秋色

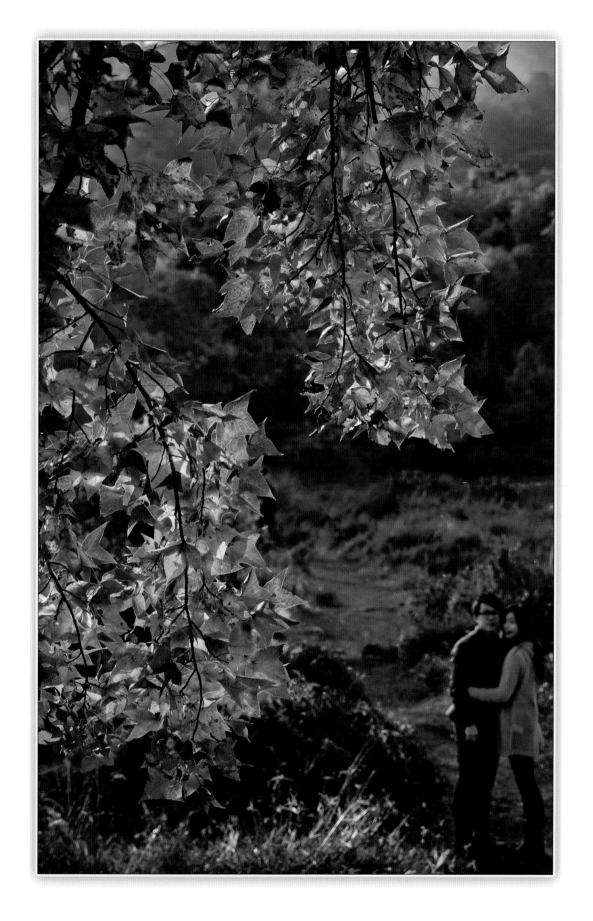

Lens 70-180 ISO
200 f-8 1/200s
Wu Kau Tang
HK 烏蛟騰

愛在深秋

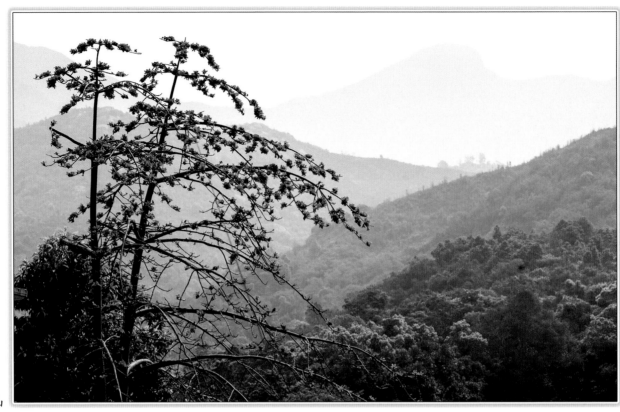

Lens 200mm ISO
400 f-13 1/250s
Tai Shui Hang HK
大水坑 2011

木棉花開馬鞍山

2016 人樹共融綠滿家園攝影比賽公開組 優異

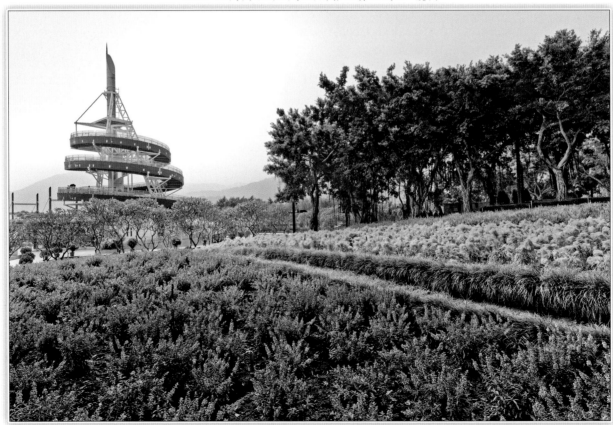

Lens 20mm ISO-400
f-16 1/160s Tai Po
Waterfront Park HK
大埔海濱公園 2012

景色怡人

2016 人樹共融綠滿家園攝影比賽公開組 亞軍

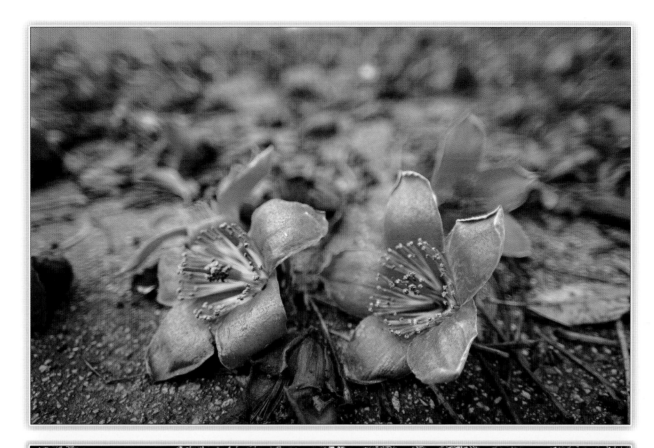

Lens 20mm ISO
560 f-2 1/250s

英雄末路

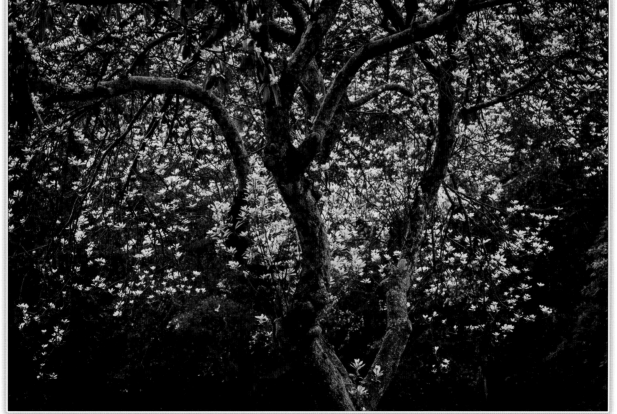

Lens 300mm ISO
800 f-16 1/60s
Chung Pui HK

光的魅力

春意闌珊

Reflex Lens 400mm ISO-400 1/125s

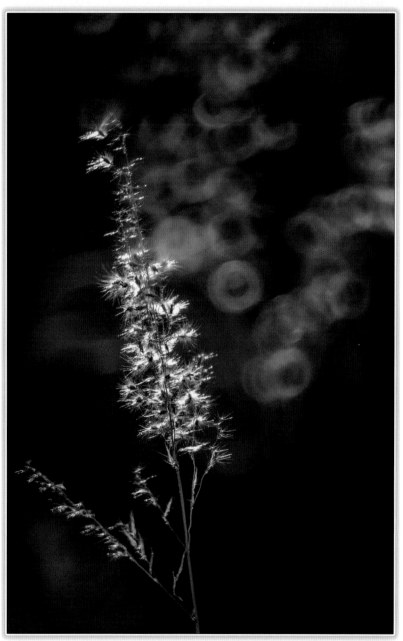

相依 光的瑰麗

Reflex Lens 400mm ISO-400 1/250s

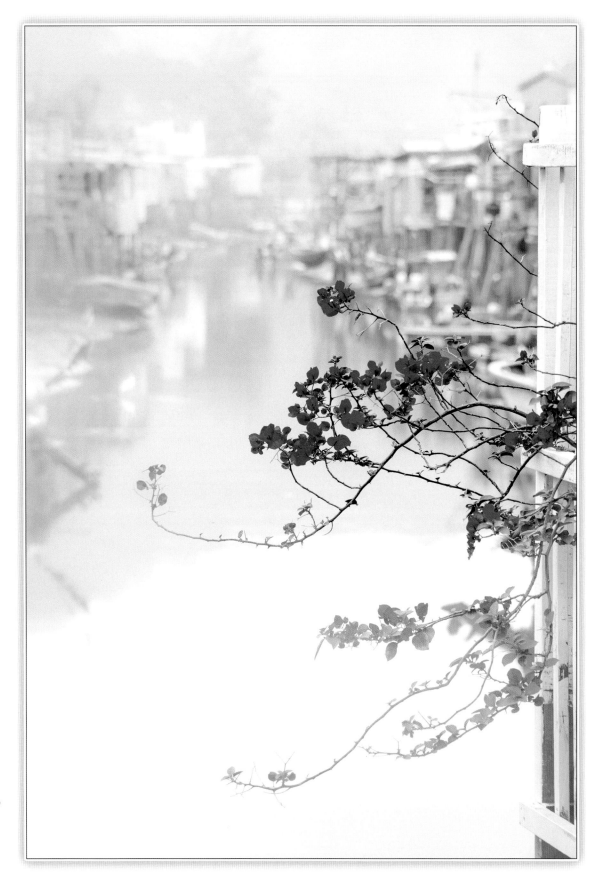

Lens 70-180mm ISO
400 f-10 1/320s
Tai O HK 大澳

水鄉春色

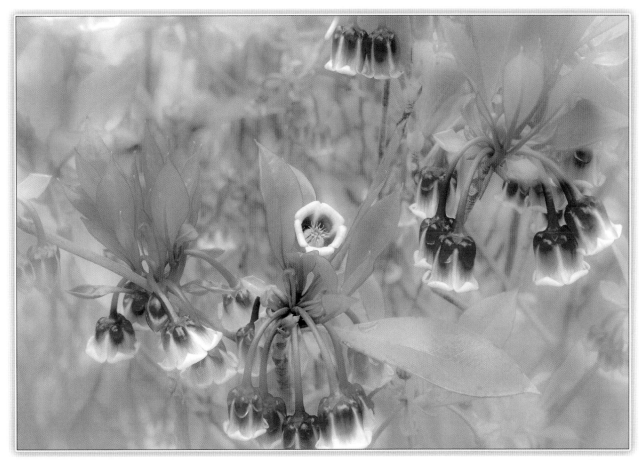

DSC-RX100 ISO
400 f-5.6 1/500s

迎春花

Lens 70-180mm
ISO-200 f-5.6 1/60s

冷豔

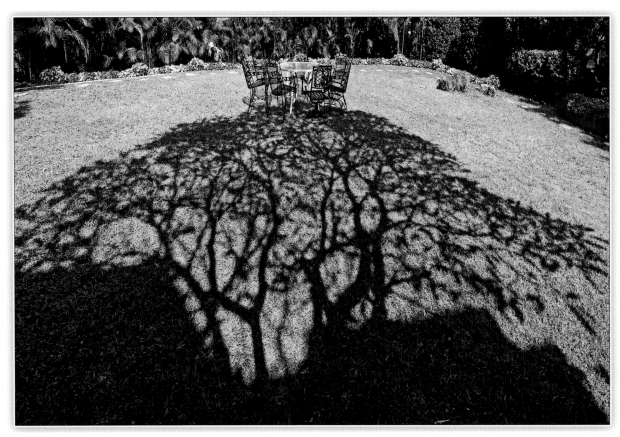

Lens 20mm ISO
640 f-8 1/500s HK

樹影

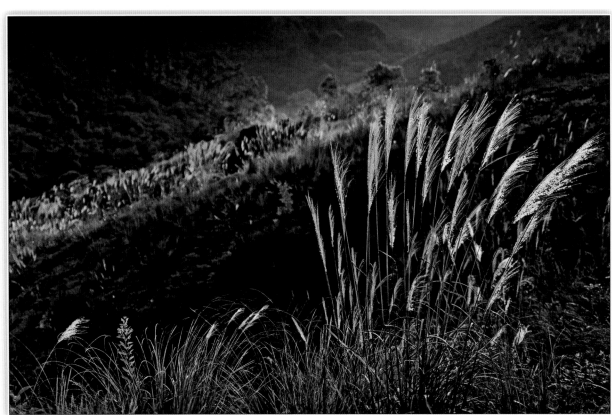

Lens 70-180mm
ISO-640 f-4.5
1/320s HK

野趣盎然

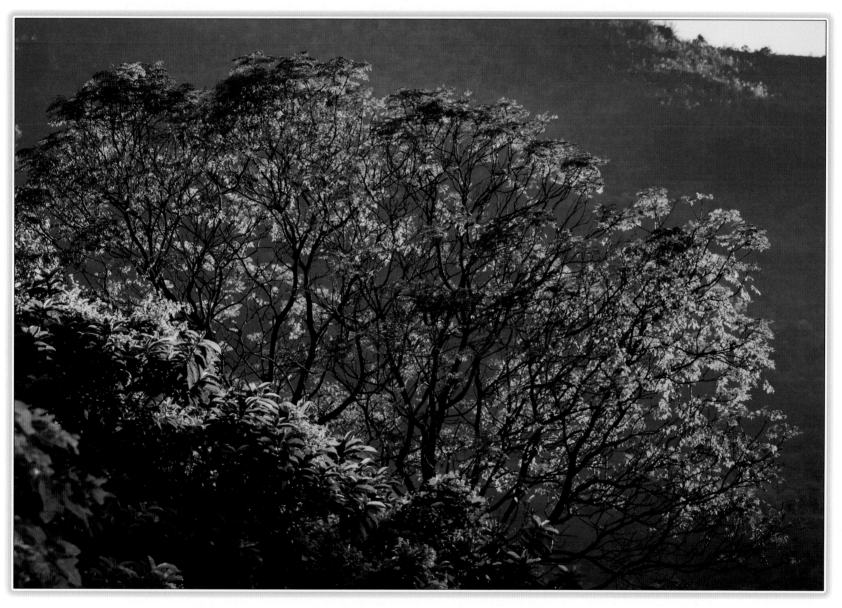

Lens 70-180mm ISO-800 f-8 1/500s Kam Tin HK 錦田 2022 林木葱蘢

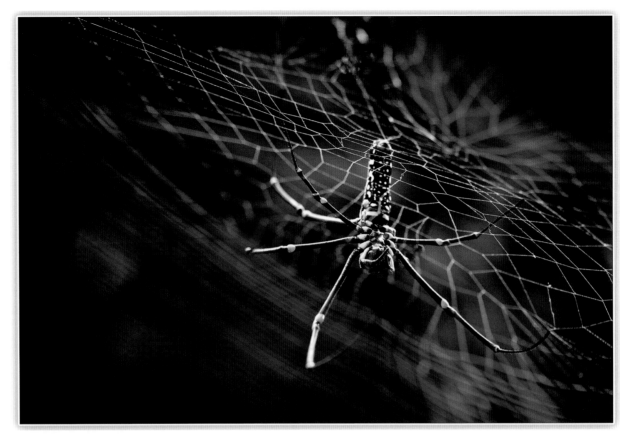

Lens 300mm ISO
800 f-7 1/320s

蜘蛛

Lens 70-180mm ISO
500 f-5.6 1/400s

真真假假

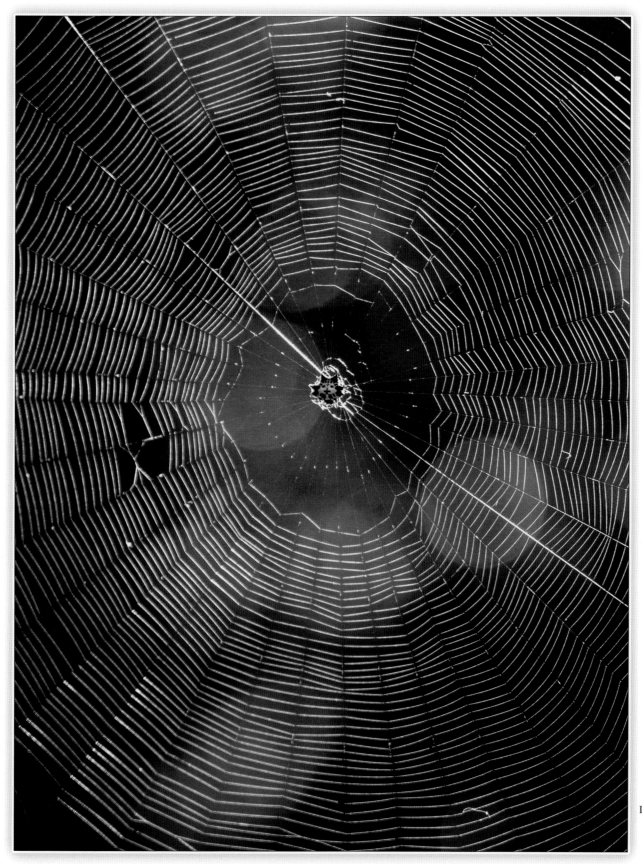

Lens 70-180mm ISO
1000 f-5.6 1/125s

網

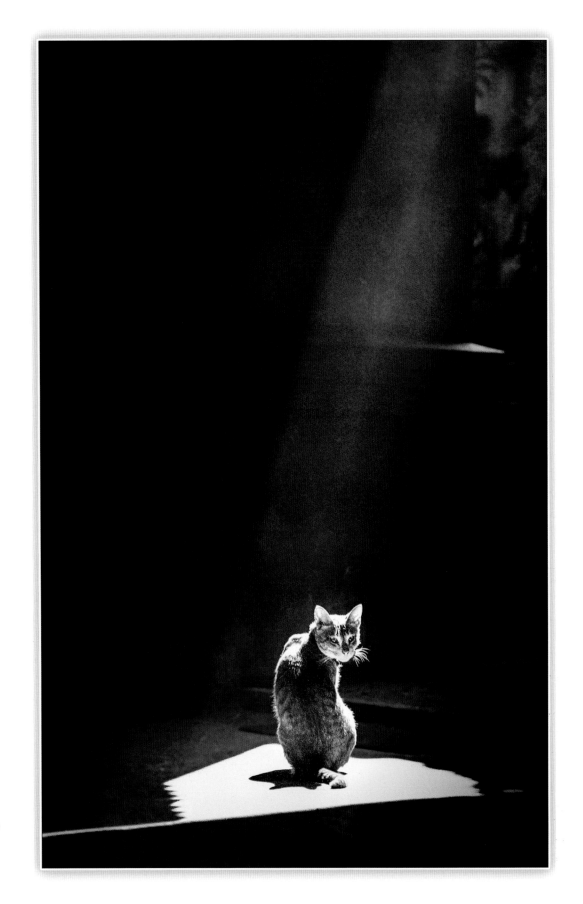

135 B&W Negative
HK 1983

享受陽光

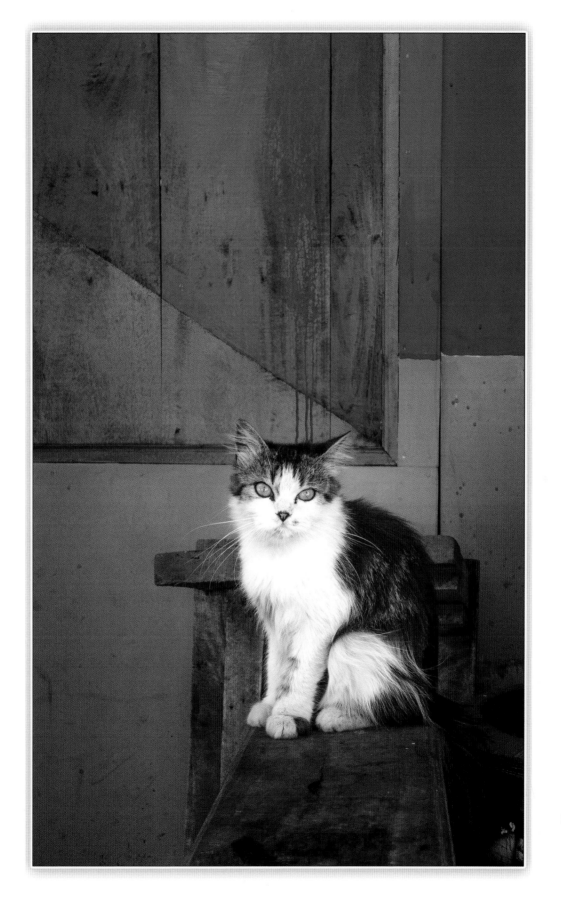

SONY-RX100 ISO
200 f-4 1/160s

貓咪

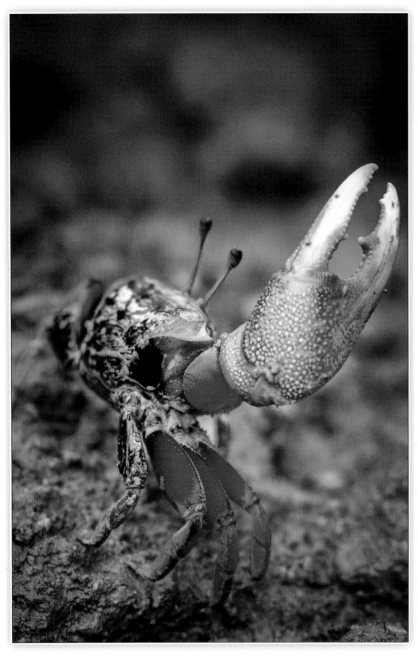

耀武揚威　　　　　　　　　　　　Lens 300mm ISO-1000 f-8 1/400s

和平使者　　　　　　　　　　　　Reflex Lens 400mm ISO-1000 1/200s

無精打采　　　　　　　　　　　　SONY-RX100 ISO-800 f-3.2 1/125s

Lens 120-400mm ISO
640 f-5.6 1/500s
San Tin HK

黃口無飽期

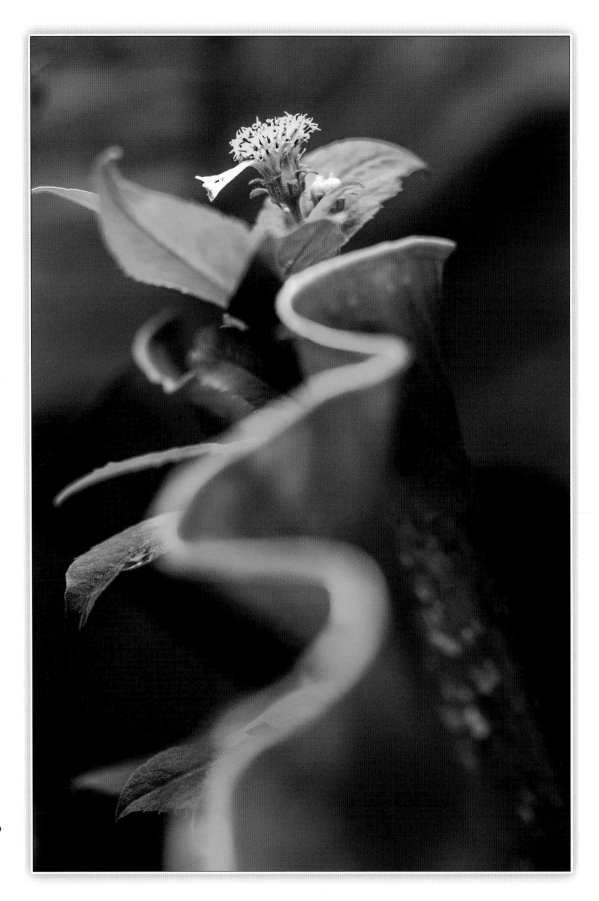

Lens 70-180mm ISO
640 f-7 1/320s

春意盎然

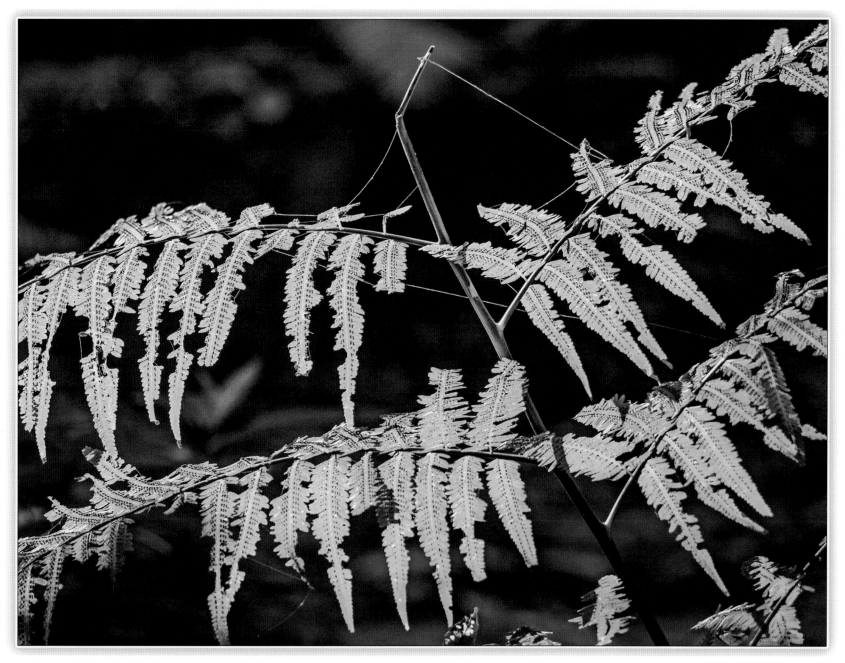

Lens 70-180mm ISO-1000 f-5.6 1/320s

片刻的光芒

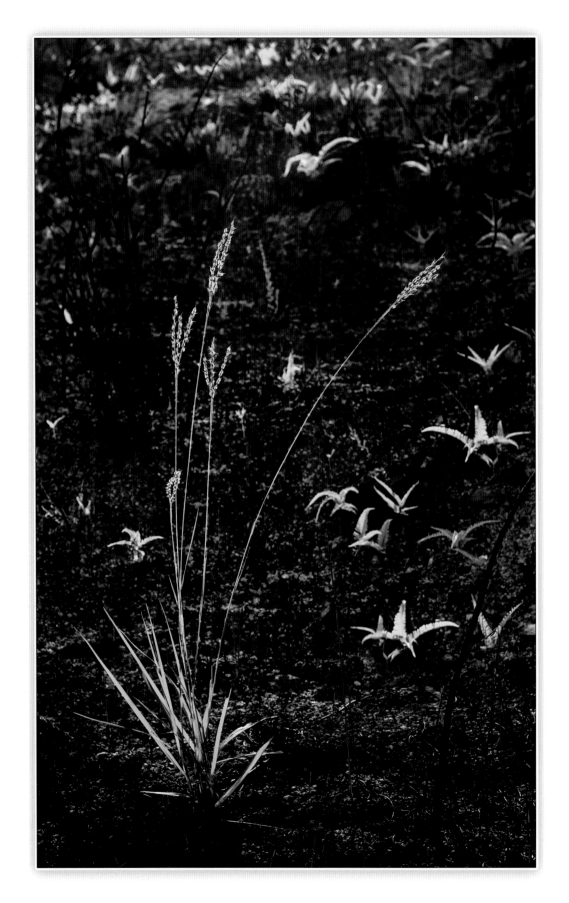

Lens 50mm ISO
640 f-8 1/500s HK

春風吹又生

Lens 70-200mm ISO
400 f-6.7 1/250s

心有千千結

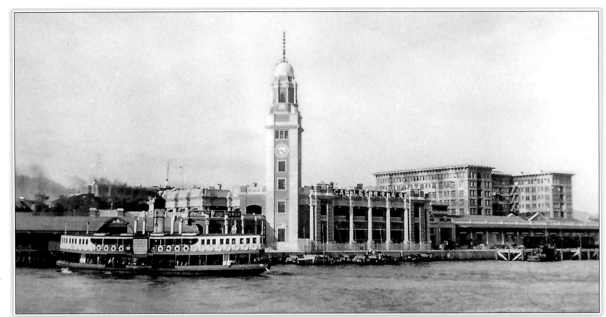

拍攝：章憩南先生

Tsim Sha Tsui HK
尖沙咀 1947

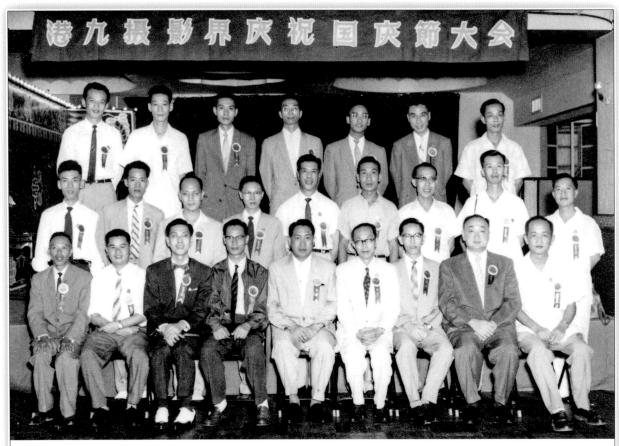

上站 ─── 潘靖 蘇尚文 鄒炳均 張光亮 章憩南 張伯根
中站 楊明 黃永和 謝添籌 唐德椿 嚴章原 鄭偉樑 梁紹霖 麥烽 盧巨川
下座 翟棠 鍾漢翹 陳寄影 傅佳 林襄修 陳建功 余成德 黃老闆 方圓

1958年

照片提供：章憩南先生

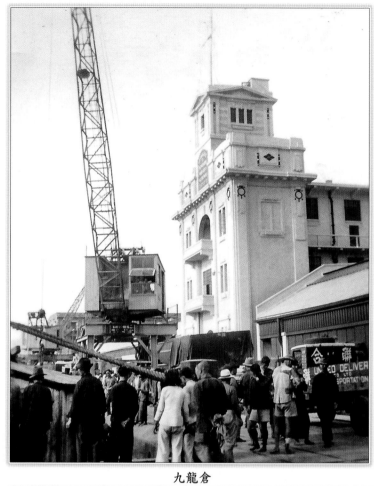

九龍倉

1947年

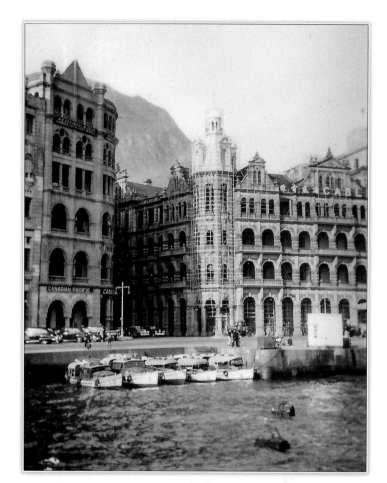

中環

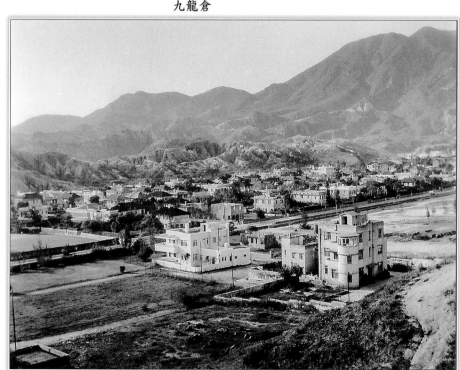

九龍塘

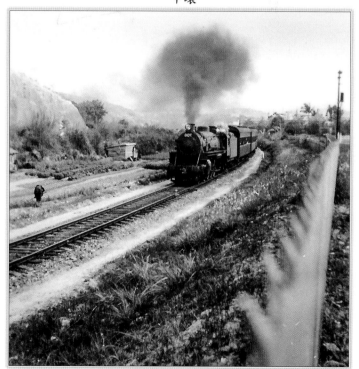

九龍塘

拍攝：章憩南先生

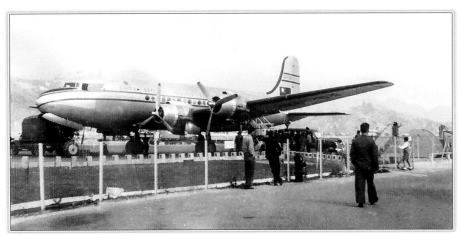

Kai Tak Airport HK 啟德機場 1948

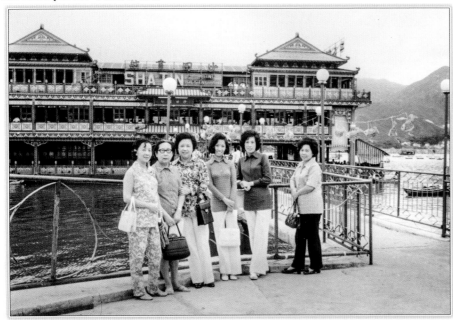

Sha Tin Floating Restaurant HK 1972

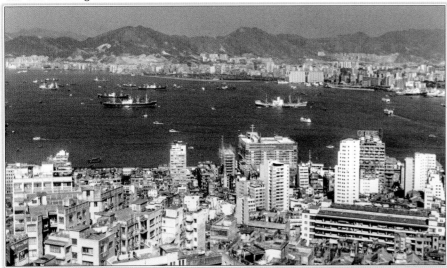

HK 1972

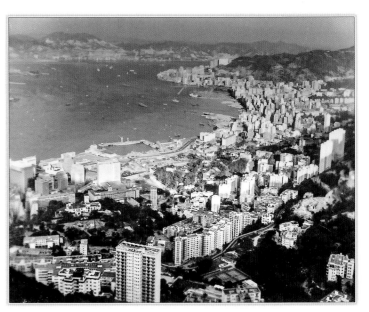

一九五〇年九月
于淺水灣

Repulse Bay HK 淺水灣 1950

HK 1963

拍攝：章憩南先生

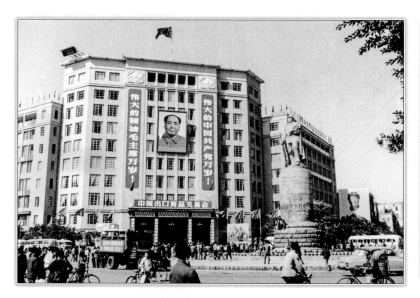

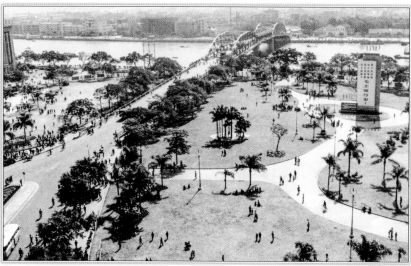

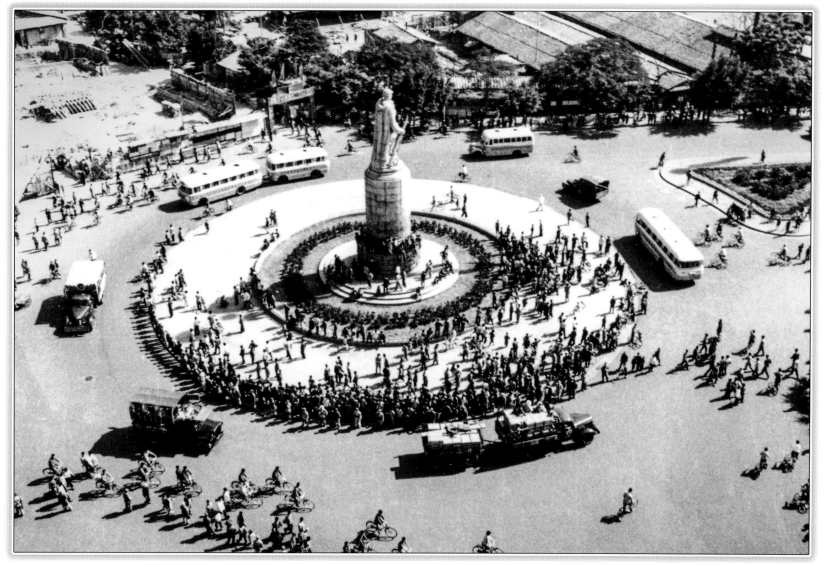

拍攝：章憩南先生　　　　　City of Guangzhou China 廣州市 1967

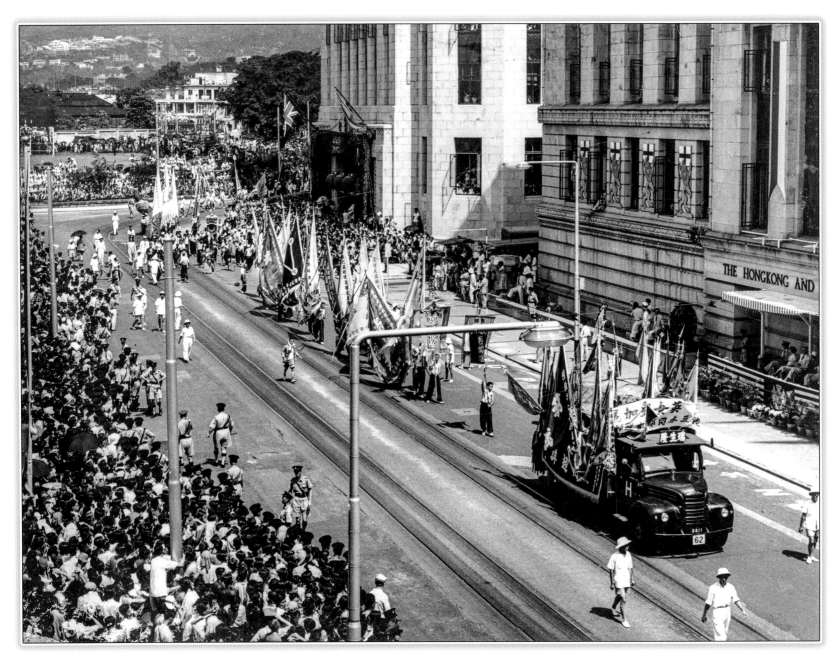

Coronation of the Queen HK 1953　英女皇加冕遊行隊伍

照片提供：陸智夫體育文化基金

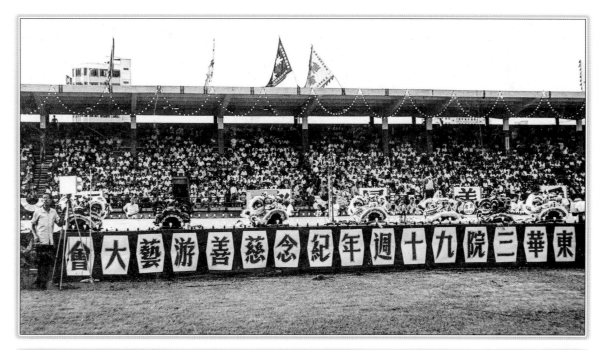

1960 HK

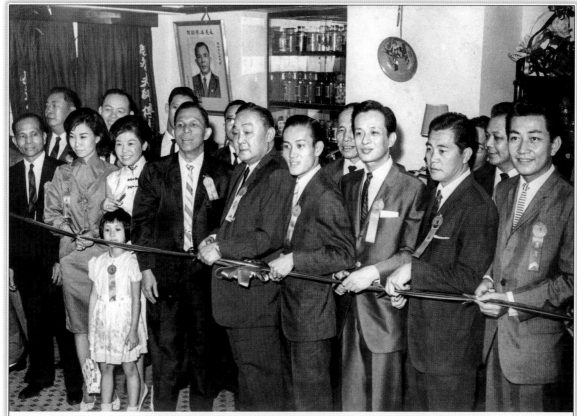

陸智夫醫藥局新廈落成開幕典禮
紅伶紅星剪綵攝影鏡頭
右起：藍天林蛟關海山羽佳梁醒波陸智夫鄭寶幗李寶瑩陸鏡榮

1966 HK

照片提供：陸智夫體育文化基金

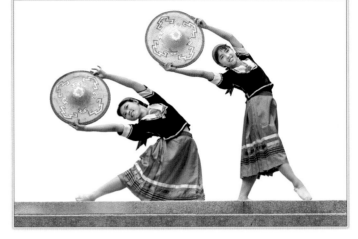
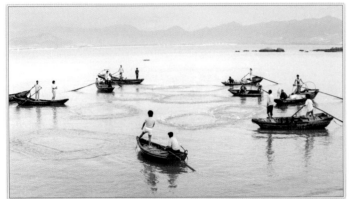
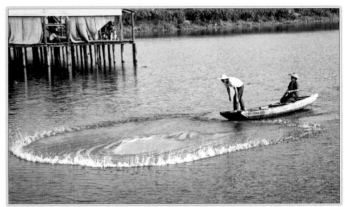
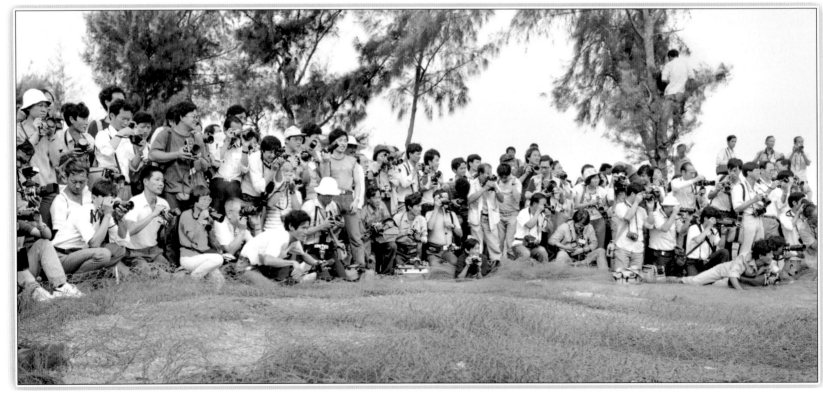

香港八十年代攝影學會主辦的攝影活動1979-1986

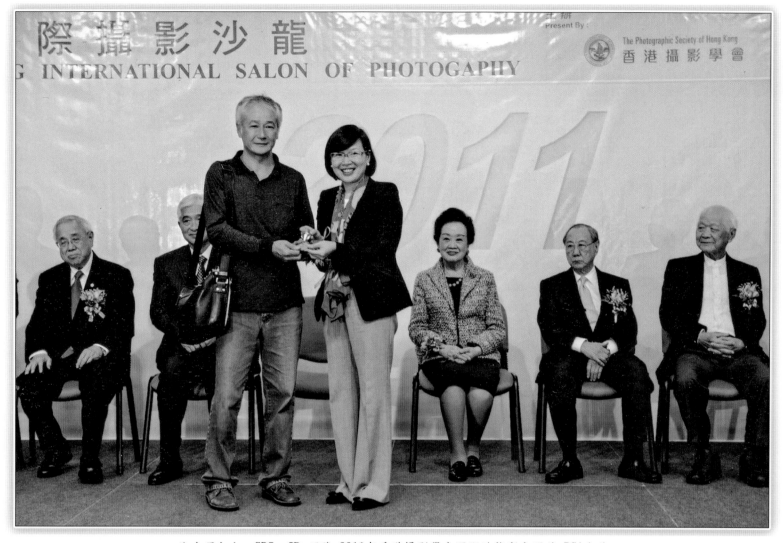

際攝影沙龍
INTERNATIONAL SALON OF PHOTOGAPHY

Present By：

The Photographic Society of Hong Kong
香港攝影學會

許曉暉女士，SBS，JP 頒發 2011年香港攝影學會國際沙龍彩色照片 PSA金牌

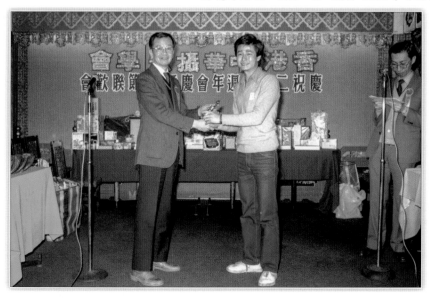

麥烽先生頒發 1983年中華攝影學會月賽 照片甲組全年總積分 冠軍

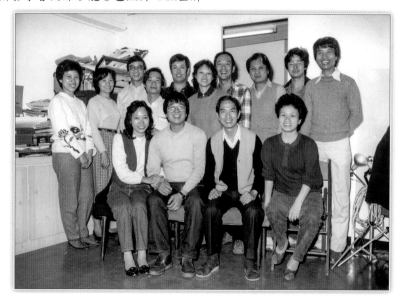

八十年代初在灣仔克街金馬攝影

2016 幼稚園同學

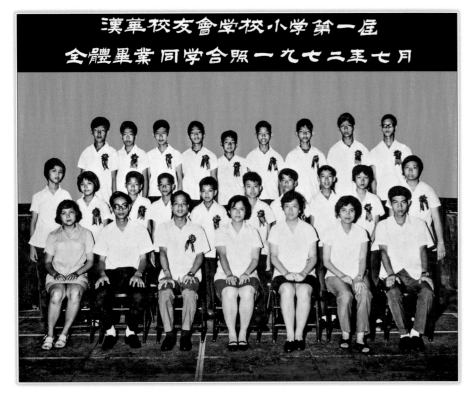

2018 小學老師和同學

「觀錦看山 — 湯觀山攝影印記」終於出版了，我們編輯組一眾在討論影集命名時，提出了幾個方案，最後以「觀錦看山」定名，取其「觀錦繡年華，看山水之美」，切合表達湯先生的攝影風華。

由於時間相當緊迫，而照片眾多，編輯工作只能在「時間與空間」的前提下，力求「減少版面的視覺差異」，由黑白到彩色，類別到日期編排都作出重要的考量。雖然未臻完美，亦可藉此給予大眾一個難得的機會，以有條不紊的系列形式，欣賞湯先生的精彩作品。

湯先生攝影創作近四十載，歷年人事變化更替，相信其資料蒐集及提供亦不易，而編輯委員雖已盡全力，但當有不逮之處，難免有所疏漏，懇請各界諒達，尚祈不吝指正，誠謝！

二零二三年五月　　　　　　　　　　　　　　　　編輯組謹啟

觀錦看山 — 湯觀山攝影印記
IMPRESSIVE SNAPSHOTS OF LIFE BY TONG KOON SHAN

作者　　　：湯觀山

編輯組　　：鍾賜佳　李詠梅　汪燕松　吳敬芳　葉慕賢

圖片製作：湯觀山（底片掃描、修復、顏色處理）

設計承印：東美設計印刷有限公司
　　　　　香港柴灣康民街2號康民工業中心23樓2315室
　　　　　電話：2889 6844　　傳真：2896 5972

出版　　：匯智出版有限公司
　　　　　香港九龍尖沙咀赫德道2A首邦行803室
　　　　　電話：2390 0605　　傳真：2142 3161

出版日期：2023年6月初版

國際書號：978-988-76911-5-0

Contact　：istongkoonshan@yahoo.com